# 跨越峽谷

中國大陸獨立紀錄片的在臺連結 2013—2018

王達——著

# 序

記得第一次遇見王達，是二〇一七年底在政大傳播學院劇場的一場電影放映活動上。當時在臺大新聞研究所攻讀碩士的王達，和他的好友、正在臺灣當交換生的顧小雨，都在現場。但我們並沒有照面認識。

之後怎麼開始跟這兩位大陸青年學子接觸，進而成為好友，我已經不太記得細節過程了。但我記得，我們會一起參與某些共同有興趣的研討會，偶而一起吃飯聊天，後來我還應王達的邀請，擔任了他碩士論文的校外口試委員。我很喜歡這兩位年輕朋友，因為他們身上有著特別可貴的理想性格與浪漫氣質；從時代的大環境裡，仍然能孕育出內心這麼純粹乾淨的青年，讓我特別珍惜。

王達資質優異，學習勤奮，特別喜歡臺灣的社會與人情。其實來臺灣唸書的陸生，很多都有這樣的特質與愛好。出於對電影的喜愛，對現實的關切，和對兩岸關係如何能維持和平穩定的期待，王達

政治大學傳播學院教授兼院長

郭力昕

選了一個關乎這三方面興趣的研究題目：中國大陸獨立紀錄片跟臺灣的連結關係。

無疑這是一個研究起來非常困難的題目。其一，兩岸關係在他展開研究的二〇一八年已經陷入低潮，雖然還沒有二〇二一年的此刻這麼緊張；其二，獨立紀錄片自二〇一二年起在中國大陸，已經是個敏感議題；其三，臺灣雖然在專業領域有一些對大陸紀錄片感興趣的觀眾，但畢竟臺灣社會的整體氣氛，並不特別熱衷當代中國的文化藝術，遑論原本就相當小眾的紀錄片文化。

這就反映了王達明知其困難而仍希望為之的淑世、理想性情。他大概希望至少能為曾被臺灣電影界相當關注過的大陸獨立紀錄片，例如「臺灣國際紀錄片影展」（TIDF）從二〇一四年起大篇幅介紹的中國大陸獨立紀錄片專題，通過他的研究論文，為兩岸留下一份歷史紀錄，讓包括獨立紀錄片在內的這種民間文化交流的形式，能夠藕斷絲連、薪火相傳。

這個期許是非常可貴的，因為政治並不能真正阻絕兩岸具有超越國族對立情緒的知識分子，進行和平理性之文化藝術交流的慾望與能力。這種期許和能力，是兩岸以至於所有新世代人們趨向和平解決矛盾的重要基礎。在恭賀王達出版這本由論文改寫的專書之際，我也熱切期待王達這本書所象徵的「野火燒不盡，春風吹又生」的可貴精神和意義，能夠鼓舞更多的兩岸青年，熱情投入批判現實、超越政治藩籬的文化活動。

# 【目次】

# 導言：何種融合

# 從兩岸影視產業的「工業融合」說起

二〇一八年二月二十八日，國務院臺灣事務辦公室、國家發展和改革委員會聯合發布《關於促進兩岸經濟文化交流合作的若干措施》（簡稱「惠臺31條」）（國臺辦、發改委，二〇一八），進一步放開對兩岸影視交流的限制，推動兩岸影視產業的融合。在政策的背後，體現的是大陸借力推動軟實力發展與增進兩岸統一的政治訴求（吳亞明，二〇〇七；閆俊文，二〇一八，頁五一；朱新梅，二〇一八）、全球化浪潮下臺灣影視人才「西進」大陸的資本與市場驅動（閆俊文，二〇一八，頁五二；中新網，二〇一八）、以及作為工業夥伴關係的兩岸影視產業的工業融合（謝建華，二〇一四）。然而，學者提出，兩岸影視產業的工業融合並未帶來應有的文化聯繫上越趨越近時，其文化聯繫卻在不同政治意識型態和文化歷史經驗等因素的影響下，漸行漸遠（謝建華，二〇一四，頁二五）。

在這樣的影視融合潮流中，有一股逆流，鮮被關注。二〇一二年，大陸獨立紀錄片遭遇「強拆年」（張獻民，二〇一三）。政治換屆、維穩、擔心大陸可能爆發「茉莉花革命」等（BBC，二〇一二；吳雨，二〇一三；稀偉，二〇一四）一系列事件堆疊在一起，使大陸官方對於未經審查、表達

獨立觀點的獨立紀錄片內容、創作者及其活動的關切升級（張獻民，二〇一三）。北京、南京、雲南三個主要的獨立紀錄片節展相繼停辦（文海，二〇一六，頁二七二─二七三）。以此為鑑，大陸獨立紀錄片工作者紛紛轉向海外（凹凸鏡，二〇一八；慈美琳，二〇一七；端傳媒，二〇一五；Qin，二〇一五），臺灣就是其中的一個平臺（邱彥瑜，二〇一四）。

二〇一四年，第九屆臺灣國際紀錄片影展首度設置「敬！CHINA獨立紀錄片焦點」單元（TIDF，二〇一四），邀請大陸四大「地下」獨立影展工作者、導演與學者，一同到臺灣進行經驗分享與交流（邱彥瑜，二〇一四），並放映了二〇部大陸獨立紀錄片。之後，TIDF延續傳統，於二〇一六、二〇一八年繼續設置特別單元，邀請大陸獨立紀錄片導演吳文光，介紹由其設立、推廣的「民間記憶計畫」（TIDF，二〇一六）。除了紀錄片專門影展之外，作為臺灣電影最高獎項的金馬獎，也於二〇一四、二〇一五、二〇一七年，將最佳紀錄片獎頒予大陸籍導演（來自金馬獎官網）。

在交流中，雖然兩岸獨立紀錄片工作者依然具有政治意識形態與國族身分的差異，但與工業融合不同的是，他們卻能超越差異，尋求「超越中華母題」的文化聯繫。在臺灣影視人才「西進」大陸追求經濟資本時，大陸獨立紀錄片工作者偏偏「東進」，主動連結無法為其帶來豐厚經濟回報的臺灣地區。這些現象，均無法以工業融合理論進行解答。以此為始，本書的研究從而展開。

# 獨立紀錄片：另類的交流想像

美國社會學學者Rogers Brubaker（二〇〇四）曾提出從認知面向探討認同現象發生的機制（cognitive mechanisms）與過程（processes）。對他來說，行動者如何看待社會世界（seeing social world）、如何詮釋經驗（interpreting social experience）是人們相連的重要因素（黃宣衛，二〇一〇，頁一二二）。因此，研究者需要研究認同現象中的認知機制與過程。藉助Brubaker的理論，本書可以嘗試跳脫經濟決定論的結構維度，從社群心理與文化認知的角度，對兩岸獨立紀錄片的「逆流」現象進行回答。如此，既能夠回應兩岸影視交流的文化聯繫為何與工業聯繫背道而馳，也可探索未來兩岸影視文化交流的更多可能。

此外，在紀錄片研究方面，有關海外機構對於大陸獨立紀錄片的認知、接納與評鑑，已存在政治立場與藝術立場兩種解釋模型。若依持有「政治立場」的學者的觀點，大陸獨立紀錄片的在臺連結，是因為臺灣對大陸獨立紀錄片存在「貧窮、邊緣、非法」的政治想像；若依持有「藝術立場」的學者觀點，臺灣對於大陸獨立紀錄片的接納，則有從題材、美學、敘事、製作等方面綜合考量的複雜因素，不具有強烈的意識形態屬性。但是，這二者解釋模式均依託於大陸獨立紀錄片與西方世界的互

動。與之相比，臺灣的歷史語境、政治脈絡和文化地位多有不同，無法一概而論。因此，需要結合臺灣的特殊狀況，透過經驗研究，檢驗上述兩種解釋模式在臺灣的適用性，並嘗試探索是否存在新型解釋模式的可能。

故此，本書的問題意識可概述為如下兩點：第一，是從二〇一三年後兩岸獨立紀錄片的「逆流」發展出發，試圖梳理兩岸獨立紀錄片關係的歷史和現狀。其中，重點研究大陸獨立紀錄片在臺連結的形式與機制、兩岸獨立紀錄片交流的歷史意義等。換言之，嘗試觀察兩岸紀錄片工作者對於獨立等概念的趨近理解、臺灣紀錄片工作者連結的原因所在。第二，從認知角度出發，探索兩岸紀錄片工作者對於大陸獨立紀錄片的評鑑標準與審美口味，以探求「中華文化」以外，連結兩岸紀錄片工作者的更富解釋力的文化認知因素與兩岸關係想像。

# 訪談法與訪談對象

針對研究問題，本書主要採用半結構式訪談的方式收集資料。在臺灣與大陸，包括花蓮、嘉義、臺北、新北、北京等地進行訪問，也透過電子郵件的方式，與在香港的李道明老師進行訪談。

訪談是針對特定目的進行的口語／非口語的互動，以了解受訪者對問題或事件的認知、看法、感受與意見（潘淑滿，二〇〇三，頁一三六—一四〇）。與實證主義式的訪談相較，詮釋學典範下的訪談，被認為是一個交談互動的過程，是受訪者與訪談者共同建構意義的過程（Mishler，一九八六；轉引自畢恆達，二〇一〇，頁一〇四）。在這樣的典範下，受訪者與訪問者的先前理解（per-understanding）、研究者的存在與介入、以及由於介入所創造的特殊社會關係均可獲承認，並納入研究考量。因此，訪談結果的呈現被認為並非客觀反映，而是與受訪者的生命經驗、訪談的互動過程、以及訪談者的判斷、知識背景、生命經驗等因素密不可分，是一個「創造情境—互動—建構—詮釋—再現」的過程（潘淑滿，二〇〇三，頁一三六）。此時，訪問者就像一個旅人，「藉由共遊與對話讓住民講述其生活世界的故事」（Kvale，一九九六；轉引自畢恆達，二〇一〇，頁一〇四—一〇五），是對未知的探索，而非已有答案的挖掘。

本書的訪談對象，主要為與大陸獨立紀錄片有交流經歷的臺灣紀錄片工作者。訪談對象的籍貫與主要工作地在臺灣，並曾有與大陸獨立紀錄片交流的相關經歷，是本書選取訪問對象時的兩個必要條件。由於本書的訪問對象條件特殊，且同質性高，因此，依賴受訪者的推薦，選擇採用滾雪球抽樣（snowball sampling）的方式進行。

對於「紀錄片工作者」的界定，本書參考學者有關紀錄片國際合作的三種管道的劃分——評獎市場、交易市場、學術市場（教育、公共）（唐蕾，二〇〇九，頁一四七），結合臺灣實際狀況，將其分為導演、評獎、交易、播出、學術、公共機構等六個方面。「導演」指紀錄片的創作者。「評獎」工作者指臺灣國際紀錄片影展、金馬影展、臺北電影節等紀錄片相關節展的策展人。「交易」工作者指透過提案會等方式對紀錄片的創作、發行提供補助、支持的基金會或其他類型機構中的工作人員，包括CNEX等。「播出」工作者指在各類播映平臺任職的員工。「學術」工作者指在教學科研機構任教或從事研究工作的學者、研究員等。「公共機構」工作者指工會等紀錄片相關團體中的工作人員，包括臺北紀錄片從業人員職業工會等。這些身分並非單一恆定，一名紀錄片工作者可同時具備多種身分。

**表一之一　受訪名單**

| 序號 | 姓名 | 類別 | 身分／單位／與大陸紀錄片交流相關之經歷 | 訪問時間與地點 |
|---|---|---|---|---|
| 1 | 受訪者A | 交易 | 在CNEX有工作經歷。 | 臺北 二〇一九年 |
| 2 | 受訪者B | 交易 | 在CNEX有工作經歷，年資三年以上。 | 網路視訊 二〇二〇年 |
| 3 | 蔣顯斌 | 交易 | CNEX創始人之一、董事長 | 臺北 二〇一八年 |
| 4 | 張釗維 | 交易 | CNEX創始人之一、製作總監 | 北京 二〇二〇年 |
| 5 | 林木材 | 評獎／公共機構 | 臺灣國際紀錄片影展策展人，臺北市紀錄片從業人員工會監事，《紀工報》總編。曾多次赴大陸獨立紀錄片節展交流，也有具體的策展經驗。 | 臺北 二〇一九年 |
| 6 | 吳凡 | 評獎／交易 | 曾擔任臺灣國際紀錄片影展活動統籌。曾在CNEX臺北辦公室工作。 | 網路郵件 二〇一九年 |
| 7 | 林樂群 | 播出／交易 | 臺灣大學新聞研究所兼任副教授級專業教師。公視前副總經理、國際部經理、新聞部經理。CNEX前營運長。有豐富的紀錄片兩岸合製經驗。 | 臺北 二〇一九年 |

| 序號 | 姓名 | 類別 | 身分／單位／與大陸紀錄片交流相關之經歷 | 訪問時間與地點 |
|---|---|---|---|---|
| 8 | 王派彰 | 評獎／播出 | 策展人、公視《紀錄觀點》製作人 | 二〇一九年 臺北 |
| 9 | 蔡崇隆 | 導演／公共機構／學術 | 紀錄片導演。曾任公視記者、董事，現為中正大學專任教師、「紀工會」董事。有多次赴大陸民間交流的經驗。 | 二〇一九年 嘉義 |
| 10 | 沈可尚 | 導演／評獎 | 紀錄片導演。曾任臺北電影節總監、CNEX華人紀錄片提案大會評審。有豐富的兩岸往來經驗。 | 二〇一九年 臺北 |
| 11 | 黃惠偵 | 導演／公共機構 | 紀錄片《日常對話》導演。曾在二〇一〇年前後擔任「紀工會」祕書長，多次組織臺灣紀錄片工作者赴大陸交流。 | 二〇一九年 新北 |
| 12 | 王慰慈 | 學術／評獎 | 淡江大學教授。在九十年代曾赴大陸進行紀錄片交流，後轉向女性影像研究。曾擔任臺灣女性影像展主席。 | 二〇一九年 網路通話 |
| 13 | 李道明 | 學術／評獎 | 香港浸會大學電影學院教授，臺北藝術大學電影創作學系名譽教授，電影學者暨創作者。在九〇年代即有和大陸導演交流的經歷。 | 二〇一九年 網路郵件 |
| 14 | 翁婉婷 | 學術／導演 | 紀錄片導演。在研究生期間曾赴大陸高校交流。曾在大陸多個紀錄片節展擔任志工。畢業論文為《探析當代中國獨立紀錄片現況（二〇〇〇－二〇一五）》 | 二〇一九年 花蓮 |

# 本書章節結構安排

綜上所述，本書的考察主題，基本是在兩岸影視關係的視角下，從臺灣視角，考察兩岸、尤其是大陸獨立紀錄片近十年來的創作、批評與傳播。一方面反思兩岸紀錄片的發展現狀，另一方面呼喚兩岸有效的文化交流。

本書的研究思路總體上可從學術概念整理、歷史現狀研究、認同機制考察三個方面展開。篇章結構如下：

第一部分包括第一章與第二章，介紹本書的寫作背景與既有研究的知識譜系，提出問題。

第二部分為第三章，主要描寫自一九九一年以來兩岸紀錄片交流的歷史發展與現狀。其中，重點呈現二〇一三年至二〇一八年這五年中，大陸獨立紀錄片在臺灣的連結，不僅包括相關節點和機制（影展，電視機構，產製機構），也有臺灣工作者與大陸連結的認同基礎。在評鑑標準方面，引入認同、公共領域等理論資源，協助論述。本書希望從紀錄片的哲學與社會思考切入，以作者性、公共性等視角，探尋一種理想的紀錄片創作與批評類型。最後，本書在第五章中對接下來的兩岸紀錄片交流提出

第三部分為第四章，希望探詢臺灣工作者與大陸連結的認同基礎。在評鑑標準方面，引入認同、

相關建議。

本書希望部分填補大陸獨立紀錄片海外傳播領域中臺灣研究的空白，更新目前兩岸影視關係研究中僅強調工業因素的理論視野，針對未來兩岸文化交流，提出一些現實建議。書中的許多內容，如以「作者性」為路徑重新思考「獨立性」，對TIDF、臺灣公視等在兩岸紀錄片互動中的機制研究，以及對CNEX的批判性考察，在「華語紀錄片」研究領域具有一定程度的創新性，對於當下的紀錄片實踐及兩岸影視文化交流政策的制定也仍具意義。由於時間、能力有限，難說窺得全貌。書中若有錯漏，責任在我。

對筆者而言，本書的寫作更像是對一個時代的記錄。就像紀錄片一樣，它的目的之一就是為歷史留下檔案，等將來回顧這段時間時，可以有跡可循。如果拋開紀錄片不談，書中討論的話題，更像是希望去回答「兩岸之間是否需要交流？」「為什麼交流？」「需要怎樣的交流？」這樣的母題。在這裡，我想發出一些「吶喊」：

第一，本書的寫作目的是為了兩岸交流，兩岸之間也需要更多交流。

第二，兩岸交流需要講求方式方法，正如紀錄片交流一樣，也需要辯證、對話和溝通，而非冰冷、刻板與標籤。

第三，兩岸交流需要更多活生生的人、活生生的青年的參與。我很慶幸，在青年時代有一段寶貴的時間，是在兩岸往來中度過。這段經歷，本身就是一個不斷反思、不斷辯證的過程。跨越峽谷，跨越的不僅是淺淺的海峽，同時也是跨越認知、跨越歷史的峽谷。

不論是紀錄片的創作與批評，還是兩岸的交流與發展，都任重而道遠。筆者呼喚著改變，也期待著更多的改變。

# 第二章 知識譜系

本書的問題思考，基於以下兩方面的文獻脈絡：大陸獨立紀錄片的海外互動研究、兩岸獨立紀錄片的關係史研究。在此之前，需要先辨清「獨立紀錄片」在世界範圍內的意涵，以及了解大陸獨立紀錄片的發展概況。

# 何謂「獨立」？

首先廓清，不論哪類意涵，獨立紀錄片均指向「獨立製片」。其評定被認為包括三個方面：獨立的創作觀點、獨立操作的籌資過程、獨立的行銷與發行（藍書璇，二〇〇五，頁二八）。換言之，本概念自然涵蓋了獨立製片需有籌資過程，而不必自我出資。在西方、大陸、臺灣，「獨立製片」的概念定義與歷史脈絡各有差異。

在美國，「獨立紀錄片」一詞是從「獨立電影」中借用而來。二十世紀中葉，當時不願向商業製作的主流電影妥協的一部分導演，為實現自我藝術理想追求而自籌資金拍攝電影。因此，「獨立製作」是指相對於如時代華納、哥倫比亞這樣的大公司製作的影視生產模式（程瀟爽，二〇一六，頁二二三；姜娟，二〇一二，頁一九；詹慶生、尹鴻，二〇〇七，頁九九）。

法國更注重「作者論」的觀點，它強調導演在影片中體現的個人風格或突出的世界觀，強調電影的原創性與絕對的個人性（David Bordwell與Kristin Thompson，二〇〇三，范倍譯／二〇一四，頁五三八）。法國並沒有「獨立紀錄片」的稱謂，而是以「原創型紀錄片」代替，因為他們認為紀錄片的精神本來就是獨立的（王派彰，二〇一六；引自何思瑩，二〇一六）。「原創型紀錄片」不但要求說明

和劇情片的差異、與一般電視紀錄片在拍攝手法上的差異、與資金來源機構政治傾向上的差異，更對既定的紀錄片美學標準提出挑戰，從而強調對「資金、電視臺、政治正確」的批判（王派彰，二〇一六；引自何思瑩，二〇一六）。

英國具有「個人紀錄片」（personal documentaries）和「自由電影」運動的傳統。因此，紀錄片成為了表達個人態度的一種方式（David Bordwell與Kristin Thompson，二〇〇三，范倍譯／二〇一四，頁六二三）。同時，英國學者也指出，「完全自由的獨立製片基本上是一種烏托邦的迷思」（藍書璇，二〇〇五，頁二五）。由於獨立製作的影片受到市場的壓力，他們不得不仰賴如政府相關單位、公共廣播公司（PBS）、商業機構、國際節展等機構的補助（藍書璇，二〇〇五，頁二六—二七）。

總而言之，雖然在美、英、法等國家，對「獨立製片」有不同定義，但在西方整體脈絡下，獨立紀錄片都被賦予了個人化的創作方式，擁有崇尚個人表達與言論自由獨立的精神，政治性和商業性也相對較低（程瀟爽，二〇一六，頁二二三）。

政治解嚴、媒體開放、建立公共廣播集團之後的臺灣，紀錄片的產業發展水平跟西方相比，仍然存在差距。但是，由於臺灣的政治、媒體制度與西方更加接近，獨立紀錄片工作者面臨的壓力，亦與西方大致相似。臺灣獨立紀錄片存在兩種型態：一種是被工具化的商業獨立製作機構；另一種是依靠公部門補助，與小型影展生存的小型獨立團體（王派彰，二〇一四，頁七—九）。

大陸方面，近年來亦出現以獨立製作為主的商業機構、團體或個人等。但由於特殊的影視管理制度，所以與臺灣、西方的情形有所不同。相較於西方語境下獨立紀錄片的商業化反抗，在大陸的特殊

體制下，「獨立」二字被賦予特殊的政治意涵。這可從紀錄片的產製屬性、與內容所體現的獨立精神兩方面進行歸納。

從產製屬性視野觀之，獨立製作以創作者是否具有體制內身分、是否接受主流體制的資助、是否具有拍攝和播映上的「合法性」（指是否經過體制內的審批程序或者在體制內的主流媒介管道播映）作為判別「獨立」的標準（詹慶生、尹鴻，二〇〇七，頁一〇〇）。這樣的定義仍頗具「地下色彩」，也被質疑創作者身分可能具有複雜性（文海，二〇一六，頁四五）。因此，有學者提出以「獨立精神」代替「獨立製作」，強調獨立紀錄片的「獨立」，不單是一種獨立的行為和姿態，更是一種獨立的立場和精神（李薇，二〇〇五，頁七四；鄭偉，二〇〇三）。徐曉認為（二〇一二，頁一五四）：「民間紀錄片普遍以作者為中心，強調創作的獨立和表達的自由，而為了達到這種獨立和自由的自我要求，使得一些較為市場化和商業化的製片模式很難被一些作者認同和接受，因為過於強調市場和商業規則的運作普遍認為是會影響作者創作的」。雷建軍與李瑩（二〇一三，頁一五）綜合前述討論，以作者論的方式定義大陸獨立紀錄片導演為「對作品的獨創性富有責任，以獨立自維的、不受外部限制的思想與創作理念，在中國（大陸）進行特定紀錄片創作的導演」。

# 大陸獨立紀錄片的歷程

從一九九〇年開始，大陸獨立紀錄片發展至今已經歷三十餘年。一九九〇年是大陸獨立紀錄片的濫觴（鄭偉，二〇〇三）。經歷了以「體制內紀錄片工作者獨立創作影片」為特徵的「新紀錄片運動」（呂新雨，二〇〇三）十年發展之後，在一九九八年，由於DV科技的發展，以及影視院校的擴招等客觀因素（張獻民，二〇一三；鄭偉，二〇〇三），大陸獨立紀錄片的拍攝主體從原來的廣電體制內工作人員，開始轉向更為廣大的普通民眾。在之後的幾年間，反映社會與個人思考的大陸DV作品層出不窮。一九九九年，以獨立放映為宗旨的北京「實踐社」成立；二〇〇三年，首屆「雲之南」影像展創辦，其後，南京獨立紀錄片節、北京獨立影像展，也紛紛設立（文海，二〇一六）。

二〇〇八年，大陸迎來了奧運年。但是，該年度卻發生諸多事件，使得大陸獨立紀錄片的生存環境開始受到打壓。如奧運火炬在巴黎遭到搶奪等事件的發生，使大陸開始重新考量自身的國際宣傳戰略（何清漣，二〇一九，頁四七）；四川大地震後，民間公民社會的蓬勃興起，對主流聲音構成挑戰，從而使大陸逐漸採取言論緊縮的態度（BBC，二〇一八）。

事實上，雖然早前獨立紀錄片的發展，似乎在某種程度上得到默許，但是政府透過政策和產業

等方式進行的調控卻從未停止。據統計，二〇一七年大陸紀錄片生產總投入為三十九點五十三億元人民幣，年生產毛額六十點二十六億元人民幣（央視網，二〇一八）；二〇一六年，大陸主流影片網站（優酷、土豆、愛奇藝、搜狐、騰訊）的紀錄片總點閱量超過八〇億次（何蘇六，二〇一七，頁四四）。但是，其中大部分是以央視紀錄片為代表的媒體紀錄片。這類紀錄片藉助國家政策的支持，極大地拓展自身的影響力。

中國傳媒大學中國紀錄片研究中心主任何蘇六曾在《中國電視紀錄片史論》一書中，將大陸紀錄片的發展歸納為政治化、人文化、平民化和社會化四個時期。在二〇一一年，他提出大陸紀錄片發展即將開啟特殊的歷史時期——「政治化的產業時期」（何蘇六、李智，二〇一一，頁二一三）。該文指出，「這一次國家在文化領域的謀變，表層所呈現的是對紀錄片產業化發展的一次轉型，但深層而言是基於國家文化安全和當今社會價值考量所展開的一次國家層面的政治化選擇」。因此，在紀錄片產業化的背景下，最重要的資源和市場仍是國家和政府，核心動力依然還是政治思考。相較下，獨立紀錄片資源更形匱乏。臺灣大學新聞研究所兼任教師林樂群（二〇一八）指出，雖然隨著大陸經濟急速發展，影視產業資金充足，但是紀錄片最核心的反省與批判類型，卻失去空間。

換言之，大陸官方透過「兩手抓」的方式，以行政加市場的機制對獨立紀錄片從業者的人數進行調節。面對重重困境，以民間身分介入大陸現實的獨立紀錄片，只能透過向海外拓展等方式取得關注。

# 大陸獨立紀錄片的海外互動

目前有關大陸獨立紀錄片海外互動研究的文獻，大致可分為三類：第一，梳理大陸獨立紀錄片海外互動，尤其與西方互動的歷史，並對現象進行概括；第二，從政治經濟等視角，分析獨立紀錄片工作者海外互動的成因；第三，採取批判式的視角，反思當下的海外互動現象。

## 一、前人研究綜述

從影視製作的流程來看，大陸獨立紀錄片與海外互動的形式應包括融資、製作（合拍）、傳播（發行）等多個環節（程春麗，二〇一四）。但是，因為大陸紀錄片與海外的連結，最早是以參加國際影展等形式展開，所以已有研究多以「海外傳播」或「國際傳播」為名，對大陸紀錄片的海外互動進行分析。

在大陸的「中國知網」（CNKI）數據庫中，以「紀錄片」、「國際傳播」為關鍵字進行搜尋，可以得出如下趨勢圖：

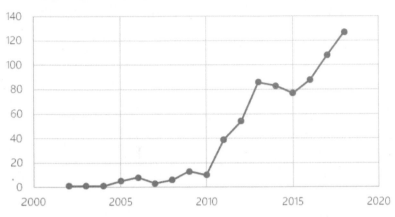

圖二之一　大陸紀錄片國際傳播研究趨勢圖（來自CNKI數據庫）

據此，可以二〇一〇年為界，將大陸紀錄片的海外傳播研究分為兩個階段。

在二〇一〇年以前，有關大陸紀錄片海外傳播的研究主題以獨立紀錄片為主，整體研究數量相對較少。二〇一〇年以後，隨著大陸「一帶一路」計畫的推進（包來軍，二〇一八；何蘇六等，二〇一八，頁六〇）、文化「走出去」與「軟實力」建設的深入（王岳川，二〇一三），大陸越來越關注紀錄片在國家形象推廣、國際傳播、跨文化傳播等戰略中的作用，及其所具有的歷史詮釋、文化交流、市場商業、國際傳播價值（何蘇六、李智、畢蘇羽，二〇一一；劉新傳、冷冶夫、陳璐，二〇一四；張方、孫珊，二〇一二）。隨後，在二〇一〇年，廣電總局印發《關於加快紀錄片產業發展的若干意見》，加快實施廣播影視「走出去工程」；二〇一一年，中共十七屆六中全會發布《中共中央關於深化文化體制改革、推動社會主義文化大發展大繁榮若干重大問題的決定》。受

此影響，有關紀錄片海外傳播的文獻數量逐漸增加，研究主題轉變為，在政策與市場驅動下，主流紀錄片「對外傳播」的意義、現狀、問題與策略。其中，以中國傳媒大學中國紀錄片研究中心每年出版的《紀錄片藍皮書：中國紀錄片發展報告》，與北京師範大學紀錄片研究中心每年出版的《中國紀錄片發展研究報告》最為代表。

與主流紀錄片的研究熱潮相較，獨立紀錄片的國際傳播研究則相對較少。當以「獨立紀錄片」、「國際傳播」為關鍵字進行搜尋時，在該數據庫中僅搜尋到五十二篇相關文章（以「海外傳播」為關鍵字時，則僅有十一條）。

在已有的文獻中，安徽大學羅鋒等人所著〈中國獨立紀錄片海外傳播現象審視〉（二〇一五）、北京師範大學樊啟鵬《中國獨立紀錄片與國際影展》（二〇一三）、中國傳媒大學姜娟《主體、視點、表達：中國獨立紀錄片研究》（二〇一二）書中「另眼相看──西方視閾中的中國視像」一節、復旦大學唐蕾〈曲徑內外──中國獨立紀錄片與國際電影節〉（二〇〇九）、清華大學詹慶生、尹鴻〈中國獨立影像發展備忘（一九九九─二〇〇六）〉（二〇〇七）等，是比較完整的綜述型文章，對於大陸獨立紀錄片的海外傳播狀況有脈絡性梳理與特徵描述。

雲南師範大學司達於二〇一八、二〇一九年所做的《中國紀錄片的國際傳播現狀──基於阿姆斯特丹國際紀錄片電影節的定量研究》、《中國大陸紀錄片的海外傳播特徵──基於日本山形國際紀錄電影節參展影片的定量研究》兩篇文章，則是基於其所承擔的「中國獨立紀錄片與國家文化安全研究」國家社科基金項目，是難得的量化實證研究。

北京大學吳靖、北京語言大學雲國強的〈Internationalization of China's New Documentary〉（二〇一七）、臺灣中興大學邱貴芬的〈The circulation of mainland Chinese independent documentary〉（二〇一四）、日本名古屋大學馬然的〈Asian documentary connections，scale-making，and the Yamagata International Documentary Film Festival（YIDFF）〉（二〇一八）、《Chinese independent cinema and international film festival network at the age of global image consumption》（二〇一〇）等文獻，是本書在非中文數據庫中，所搜尋到與大陸獨立紀錄片海外傳播相關的英文資料。

此外，南開大學劉忠波在其專著《多重話語空間下中國形象的權力場域》（二〇一七）中「中國形象的域外生成：以國外影展中的中國獨立紀錄片為例」一節、北京語言大學雲國強在其專著《新紀錄精神──與中國文化現代性》（二〇一七）中「電影節與『預賣』推動中國新紀錄片化」一章、大陸導演文海在其專著《放逐的凝視：見證中國獨立紀錄片》（二〇一六）中「空間」一章等，是本書綜合參考的圖書章節資料。

本小節的目的，在於回顧大陸獨立紀錄片海外互動的已有研究，梳理大陸獨立紀錄片海外互動的基本背景（包括歷史溯源、政策限制、互動動機），並辨析已有研究中的相關理論系譜（互動形式、互動意義、海外機構的評鑑標準）。

除了上述六個方面之外，鄧惟佳、邱爽（二〇一五）、王慶福（二〇一五）、張歡（二〇一六）的文章以海外華人獨立紀錄片工作者為研究對象進行研究。由於這部分獨立紀錄片的數量占比不多，僅有加拿大華裔導演張僑勇的《沿江而上》、范立欣的《歸途列車》等作品，因此本書並不單獨羅列

## 二、相關概念基礎

### （一）歷史溯源：一九九一年參展香港國際電影節

回溯大陸獨立紀錄片海外互動的歷史，何蘇六將其推到一九九〇年代首部獨立紀錄片的誕生。他與程瀟爽（二〇一六）在《映像中國：紀實影像對外傳播的國家形象研究》中，以一九九〇年獨立紀錄片誕生、二〇一〇年廣電總局頒布《關於加快紀錄產業發展的若干意見》為界，將一九九〇年後大陸紀錄片的海外傳播進行歷史分期，分別是分化（一九九〇一二〇〇九）、加速（二〇一〇至今）兩個階段。這與北京師範大學紀錄片研究中心副教授樊啟鵬的分析相契合。他認為，自一九九〇年首部獨立紀錄片發表以來，幾乎每一部重要的大陸獨立紀錄片都有參加海外電影節的歷史記錄。大陸獨立紀錄片史也被認為就是一部與海外電影節的關係史（樊啟鵬，二〇一三；姜娟，二〇一二，

這些群體，而將其納入到大陸獨立紀錄片導演這一群體中。

此外，石嵩（二〇一七）從學術的角度，對大陸紀錄片的海外研究進行歸納與評述。何萍（二〇一八）從媒體的角度，對二〇〇八一二〇一七年海外媒體對大陸紀錄片的報導進行分析。以這兩篇論文為代表的研究，雖然亦以「大陸獨立紀錄片海外傳播」為主題，但因為其分別以海外學術研究、大陸國際關係作為研究背景，與本書的主題沒有直接相關，所以不納入本書的討論中。

頁一五八）。

一九九一年，吳文光《流浪北京》在香港國際電影節參展，開啟了大陸獨立紀錄片與世界接軌的旅程。隨後，《流浪北京》經由香港傳到日本，與《盆窯村》一起參加了當年的第二屆日本山形國際紀錄片電影節[1]（樊啟鵬，二〇一三，頁六四—六五）。一九九二年，央視導演時間以獨立製作的身分，將其作品《天安門》送往香港電影節亞洲電影單元參展（鄭偉，二〇〇三，頁三）。一九九三年，在第三屆日本山形紀錄片電影節上，《一九六六：我的紅衛兵時代》（吳文光）、《大樹鄉》（郝智強）、《我畢業了》（時間、王光利）、《天主在西藏》（姜樾）、《青樸——苦修者的聖地》（溫普林）等五部獨立紀錄片參賽。其中，吳文光的《一九六六：我的紅衛兵時代》獲得了「小川紳介獎」。這是大陸獨立紀錄片第一次集體亮相（詹慶生、尹鴻，二〇〇七，頁一〇一），也為大陸獨立製作者締造了開闊的視野和提升的管道。因此，對大陸獨立紀錄片的發展來說，這屆電影節有著不容忽視的意義（鄭偉，二〇〇三，頁四）。

雖然廣電部在一九九四年對吳文光等六名違規參展的導演予以處罰並頒布禁令，但是海外參展的獲獎數量仍在不斷增多。一九九六年，《彼岸》作為第一部大陸紀錄片入選法國真實電影節；一九九七年，《八廓南街16號》獲得真實電影節最高獎；一九九八年，《回到鳳凰橋》在獲得一九九七年日本山形電影節「小川紳介獎」後，被英國BBC以二萬五千英鎊的價格收購，成為大陸獨立紀錄片被

1　創辦於一九八九年，是亞洲本土第一個國際紀錄片電影節，兩年舉辦一次。

國外電視媒體購買的首例；一九九九年，使用便攜式機器創作的《老頭》和《北京彈匠》獲得日本山形電影節「亞洲新浪潮」優秀獎，具有標誌性意義；二〇〇〇年，《北京的風很大》獲得柏林國際電影節青年論壇單元大獎，這是大陸獨立紀錄片首次獲得世界三大藝術影展的肯定（鄭偉，二〇〇三，頁六一九）。這些趨勢，都帶動了大陸獨立紀錄片與海外的互動步伐。

## （二）政策限制：禁而不止的海外參展

早期，大陸獨立紀錄片的海外互動，主要以參加影展為主要形式。因此，政府有關獨立紀錄片海外傳播的政策，也從海外參展的角度出發制定。

大陸《電影管理條例》的第六十一條規定，大陸獨立導演的影視作品參加海外電影節，和體制內作品一樣，均需經由政府批准或由政府選送。未經批准，擅自舉辦中外電影節、國際電影節，或者擅自提供影片參加境外電影展、電影節，將被責令停止違法活動，沒收違法參展的影片和違法所得，並處以相應罰款（人民網，二〇〇二）。最初，由小型數位攝影機（DV）拍攝的作品違規送展所受的約束較少，遭遇的處罰也比較少。但是，隨著DV作品增多，政府的管理有所增強。二〇〇四年，國家廣電總局專門針對DV片頒布了《關於加強影視播放機構和互聯網等信息網絡播放DV片管理的通知》，要求DV片的發佈和傳播「按照《電影管理條例》和有關電影法規執行」，在境外影展和大眾媒體傳播的DV片都需要「事先取得《電視劇發行許可證》、《電影片公映許可證》，或已經在境內電視臺公開播放的證明」（國家廣電總局，二〇〇四）。對未取得證明，而擅自將DV作品送境外參

展或評獎，並造成不良影響的，其作品將在三年內不得在境內各類大眾傳播管道播放，當事機構或當事人亦在三年內，不得從事其他廣播影視節目製作經營活動（國家廣電總局，二〇〇四）。

然而，政策發布後，獨立紀錄片的海外參展仍然禁而不止。樊啟鵬（二〇一三，頁六四）認為原因有三：其一，獨立創作在大陸缺乏本土出口和回收成本的管道，而境外參展則是推廣作品、尋求再生資源的主要方式；其二，境外電影負責人知曉大陸狀況，會繞過官方機構而直接與作者個人聯繫；其三，網路管道使作品傳遞更加便捷。文海（二〇一六，頁八三）則認為，雖然這個規定對創作者實際影響有限，但由於它是國家頒布的法規，具有象徵和威懾的效果，所以成為「懸掛在獨立紀錄片導演頭上的達摩克利斯之劍」。

## （三）互動動機：內部處境與外部接納

根據大陸獨立紀錄片工作者與海外影展工作者這兩個維度，以及其中各自維度中的大陸與海外因素，可將前人文獻中有關大陸獨立紀錄片與海外影展互動的表現形式、條件與動機歸納如下：

對於大陸獨立紀錄片工作者來說，境內傳播的政策限制、缺乏本土出口和回收成本的管道，是其海外傳播的主要動力（譚天、於凡奇，二〇一二，頁二六）。文海（二〇一六，頁八四）的歷史研究發現，大陸對於獨立紀錄片的政策限制，往往會促進大陸獨立紀錄片的海外連結。如二〇〇四年，在北京中華世紀壇舉辦的「第二屆中國獨立紀錄片交流週」遭停辦。在這樣的情況下，西方一些重要的國際紀錄片電影節，則逐漸開始接受以ＤＶ拍攝的影片，為後來的紀錄片導演提供了許多機會。海外

機構為大陸獨立紀錄片工作者提供以下可能：第一，尋求經濟資本，以推廣作品、尋求再生資源（姜娟，二〇一二，頁一一三，二〇一二，頁一五八）；第二，尋求象徵資本，參展以提高影片知名度及「批評資本」（范倍，二〇一二），或是獲獎以滿足「成名的想像」，甚至將此作為成功的捷徑（唐蕾，二〇〇九，頁一四八）；第三，尋求情感認同，獲得更多認可與情感支持，作為交流、聚會的平臺（樊啟鵬，二〇一三，頁六四）；第四，學習與觀摩，拓展觀眾與製作者視野（文海，二〇一六，頁八五）。

對於海外紀錄片工作者來說，之所以接納大陸獨立紀錄片，有以下幾個方面考量：第一，歷史上，大陸電影長期缺席世界電影版圖，冷戰格局也使大陸社會長期與西方隔離。隨著當下大陸政經地位上升，世界對大陸的興趣和需求越來越強，人們希望了解大陸的發展，以及人民面對社會巨大轉變的看法（樊啟鵬，二〇一三，頁六三；姜娟，二〇一二，頁一五九）。對此，張同道等人（二〇一七，頁一五）認為，因為大陸具有「蓬勃的經濟發展與獨特的東方文化以及傳統與現代雜糅的複合關係」，所以「現代中國對於西方是一個持久的謎」。第二，相比體制內作品，獨立紀錄片更易被接受，且近年來獨立紀錄片的品質和數量提升，所以獨立紀錄片就成為他們了解大陸的重要窗口（樊啟鵬，二〇一三，頁六五）。第三，由於境內影展與機構的內部推動，包括吳文光、朱日坤、張獻民等在內的個人推動，大陸獨立紀錄片與海外電影節的合作逐漸加強（樊啟鵬，二〇一三，頁六五）。

另外，海外紀錄片工作者自身的一些屬性，也使他們願意接納大陸獨立紀錄片。第一，海外影展「大多強調文化的多元性，強調藝術表達的多種可能，因此也大多重視邊緣文化和人道主義立場。獨

立紀錄片無疑很符合電影節的這種文化價值觀念」。第二，「經濟尚欠發達地區的文化面臨經濟強勢地區文化擠壓」，因此國際電影節常常會給予發展中國家的電影一些特殊支持（樊啟鵬，二○一三，頁六四）。

## 表二之一　大陸獨立紀錄片與海外影展互動的表現形式、條件與動機

| | 表現形式 | 條件與動機 | |
| --- | --- | --- | --- |
| | | 大陸因素 | 海外因素 |
| 大陸獨立紀錄片工作者 | 往外走 | 一、境內缺乏本土出口和回收成本的管道<br>二、政策的限制，使其從未在境內得到有效的傳播 | 一、尋求經濟資本<br>二、尋求象徵資本<br>三、尋求情感認同<br>四、學習、觀摩與借鑑 |
| 海外影展工作者 | 願意接、向前迎 | 一、歷史與政治因素<br>二、作品因素<br>三、行動者因素 | 一、文化因素<br>二、國際因素 |

（注：本書綜合各類文獻後整理）

# 三、既有研究系譜

## （一）互動形式：傳播、融資與製片

大陸獨立紀錄片海外互動的方式可被分為三類：傳播、融資與製片。傳播環節，可包括電影節及電影節專題展映，以及電視臺播出（預購或成片購買）、院線播出、藝術收藏等形式（詹慶生、尹鴻，二〇〇七，頁一一三）；融資製作環節，則體現為海外機構對於大陸獨立紀錄片的投資與資助，以及海內外的聯合製片（樊啟鵬，二〇一三，頁六六；姜娟，二〇一二，頁一六〇；詹慶生、尹鴻，二〇〇七，頁一一〇一一二）。

### 1. 傳播

大陸獨立紀錄片的海外傳播，主要以香港國際電影節（HKIFF）、日本山形國際紀錄片電影節（Yamagata International Documentary Film Festival）、法國真實電影節（Cinéma du réel——Festival international de films documentaires）、荷蘭阿姆斯特丹國際電影節（International Documentary Film Festival Amsterdam，IDFA）等四大電影節為主。近年來，包括臺灣國際紀錄片影展（ＴＩＤＦ）在內的世界各地影展，以及法國龐畢度藝術中心（Centre national d'art et de culture Georges—Pompidou）、香港藝

術中心、紐約萊克基金會（REC Foundation）等藝術機構、文教基金，也對大陸獨立紀錄片更加關注與支持（樊啟鵬，二〇一三，頁六五；唐蕾，二〇〇九）。據統計，從一九九一年到二〇〇七年，至少有七十部大陸獨立紀錄片參展、或參賽國際電影節和專題展映，其中超過四十部作品獲得各類獎項（唐蕾，二〇〇九，頁一四七）。

大陸獨立紀錄片在海外傳播時，往往不依賴於某個單一管道與平臺。如獨立紀錄片《悲兮魔獸》在海外時，即透過參加義大利威尼斯電影節、蒙特婁國際紀錄片電影節等國際節展，以及在歐洲Arte電視臺播出的方式進行多管道傳播（牛靜，二〇一七）。

## 2.融資

在大陸獨立紀錄片與國際電影節展之間，已經形成了相對穩定的運作機制，其流通市場可分為評獎市場、交易市場、學術市場（教育、公共）三部分（唐蕾，二〇〇九，頁一四七）。這些海外影展給予大陸獨立紀錄片的經濟回報體現為三種形式：獲獎獎金、國際基金資助、獲得買家注意力以拓寬投資與發行管道等（樊啟鵬，二〇一三）。後兩種類型的經濟資源，已超脫了影展這一載體，而納入藝術基金、電視臺等機構。這方面的案例包括曾獲NHK資助並在日本播出的紀錄片《四海為家》（李道明，二〇〇〇，頁九），被英國以二五〇〇〇英鎊價格收購的紀錄片《回到鳳凰橋》（文海，二〇一六）、被歐洲ARTE電視臺買斷電視播映權並成為法國藝術院線MK2特別推薦影片的紀錄片《今年冬天》（朱日坤、萬小剛，二〇〇五，頁八九）等。此外，亦有政府機構參與的資助項目。

如在二〇〇五年，歐盟出資一〇〇萬元人民幣，與大陸民政部聯合，委託吳文光製作「村民自治與村民影像」（詹慶生、尹鴻，二〇〇七，頁一一二）。

## 3. 製片

徐暘（二〇一二）曾對大陸獨立紀錄片海外製片的模式進行分析。他將大陸獨立紀錄片的製片模式分為三個階段：一九九〇年代前期、後期以及二十一世紀後。一九九〇年代前期，大陸獨立紀錄片的製片方式具有隨意性，幾乎完全來自民間的支持或體制內同仁的幫助。一九九〇年代後期，隨著境外紀錄片創作理念和製作方式的引進，大陸獨立紀錄片逐漸開始嘗試規範化製作模式。這一時期的國際製片模式以預售為主。二十一世紀以後，獨立紀錄片的國際聯合製片更加深入。在這一時期，技術不斷革新、人員分工更加細化、相應規則標準逐漸建立。此外，提案、階段性成果銷售等新型融資、製作、銷售模式出現，大陸獨立紀錄片進入產業化製片階段。

劉斐（二〇一七）和姜娟（二〇一二）則對2000年後，由海外機構參與的大陸獨立紀錄片新型製作模式與發行模式進行列舉與介紹，如CNEX[2]、dGenerate Films[3]、REEL CHINA[4]等機構，

---

[2] CNEX是一個非營利性質的民間文化創意組織，由北京國際交流協會、臺灣蔣見美教授文教基金會、香港CNEX基金會共同推動。

[3] dGenerate Films是一個位於紐約、專門致力於向美國觀眾介紹當代中國大陸獨立紀錄電影的非影院系統發行機構。

[4] REEL CHINA是由旅居美國的華人張平傑等人，於二〇〇一年在紐約發起的大陸紀錄片項目，劉斐認為，該項目在

都是大陸獨立紀錄片在海外製作、傳播的重要管道。雷建軍（二〇一一）在〈運營制勝與運營背後：CNEX案例研究〉一文中，曾對CNEX的營運模式和機制進行細緻的觀察梳理，從CNEX的性質、資金來源、團隊構成、營運流程等方面展開分析，並對紀錄片《音樂人生》進行案例研究。韓經國（二〇一一，頁二一七—二一九）的〈中國紀錄片製作公司現狀調查〉一文則對CNEX的製作定位、優勢與困境進行進一步分析。

美國第三十三屆紀錄片和新聞艾美獎獲獎者、大陸獨立紀錄片導演范立欣（二〇一三），曾在〈獨立紀錄片的國際合作製片之路〉一文中，結合個人切身的國際製片經歷，從組建專業化團隊、尋求國際合作製片機會、國際合作流程、大陸題材世界眼光、注重國際製片教育等角度，討論工業化趨勢下大陸獨立紀錄片的國際合作製片趨勢（范立欣、秋韻，二〇一三）。

但詹慶生和尹鴻（二〇〇七）也指出，在國際製片環節，海外機構往往會更強調「中國題材」而非「中國作品」。因為大陸獨立紀錄片在審美趣味、影片長度、敘事方法和技巧等方面不太符合海外觀眾的欣賞習慣，所以海外機構在購買時，往往利用大陸本土製作人員完成前期拍攝與初剪，而保留最終剪輯權與版權。

大陸獨立紀錄片的製作、放映、研究和傳播方面，做出了比dGenerate Films更為豐富和有機的嘗試。

## （二）互動意義：國家形象、意識形態與工作者

在大陸獨立紀錄片海外傳播的相關研究中，有關傳播意義的討論，學者著墨最多，大多從基於政治經濟學和國際傳播的國家視角、文化視角和紀錄片工作者視角出發進行討論。

樊啟鵬（二〇一三）認為，大陸獨立紀錄片的海外影展獲獎影響了其作品的關注度與流傳度；海外影展的參賽片目是了解大陸獨立紀錄片很好的索引。同時，他也提出，海外傳播對大陸獨立紀錄片創作有三方面的不良影響。其一，創作方面，海外參展容易使大陸獨立紀錄片工作者進行題材投機、浮躁創作。其二，他者凝視方面，大陸獨立紀錄片依賴海外市場，首先接受西方眼光的檢驗和評判，很大程度上取決於「他者的眼光和標準」。「在看／被看、選擇／被選擇的海外影中，中國（大陸）獨立紀錄片是被觀察的、被選擇的沉默的對象」，體現了西方觀眾「東方主義」的凝視。其三，新的遊戲規則。雖然獨立紀錄片人擺脫了境內的兩種遊戲規則（主流意識形態宣傳、商業需要），但海外影展亦進入了另一種遊戲的角逐。

圍繞這些方面，不同學者表達了自己的觀點。張亞璇（二〇〇四，頁一五七—一五八）對大陸獨立紀錄片與海外影展的利益關係進行反思。她認為，自一九九〇年代以來，西方電影節幾乎是大陸獨立影像作品最重要、一度幾乎是唯一的出路和寄生的土壤，他們之間形成了最緊密的利益關係，「前者成為後者最迫切的慾望對象」。同時，她也質疑西方對於大陸電影、獨立、藝術等概念的定義與標準界定的合法性。唐蕾（二〇〇九）、Yun & Wu（二〇一七）主要圍繞獨立紀錄片赴外參展的內外部

因素與正負意義，對大陸獨立紀錄片的海外傳播進行批判。他們認為，大陸獨立紀錄片工作者赴外參展是為了獲取象徵性資本，只是進入了另一種被人宰制的權力場域。劉忠波（二〇一七）在其《多重話語空間下中國形象的權力場域》一書中寫到，大陸獨立紀錄片在西方電影節中的傳播，是一種基於「官方、民間和西方」對於大陸形象建構的話語權的爭奪，背後體現複雜的話語秩序與權力運作。他認為官方與西方、官方與民間存在對峙衝突，而西方與民間存在共謀關係，因此大陸應掌握文化領導權，擺脫西方權力的話語給定。

趙強、吳雨婷、羅鋒（二〇一五）則從更具正面意義的角度解讀獨立紀錄片赴外參展的內外部因素。他們認為，獨立紀錄片的海外傳播，不僅使製作人獲得了巨大的精神動力與資金支持，也促進了大陸紀錄片事業與文化產業的發展。Aufderheide（二〇一六）從跨文化傳播的角度對大陸獨立紀錄片的海外傳播進行分析。他認為，對於西方來說，大陸獨立紀錄片構築成東西方之間的一道溝通橋樑。劉斐（二〇一七）以CNEX為例，認為其為大陸獨立紀錄片貢獻了大批品質上乘的佳作，也在盡可能創造條件，讓這些作品被世界上更多的人群接受。Ma（二〇一〇）則關注到非西方語境下的國際影展。她在其博士論文（Chinese Independent Cinema and International Film Festival Network at the Age of Global Image Consumption）中，以行動者網絡理論（ANT）對大陸獨立紀錄片的海外影展傳播進行歸納。她以香港國際電影節、上海國際影展以及北京上海的獨立影像展為例，認為這些傳播產生了解讀大陸獨立紀錄片的新鮮視角，也影響了獨立紀錄片實踐本身。

相較之下，方方（二〇〇三）與何蘇六、程瀟爽（二〇一六）的觀點則兩面並陳。他們認為，

一方面，「海外給予獨立製片作品的榮譽，在政治上的聲援已大大超過了對藝術的欣賞，對獨立製作方式本身的嘉獎超過了對作品內容的品察」（方方，二〇〇三，頁三七六），也給國家形象造成了一定的負面影響，但另一方面，獨立紀錄片在國際上的成功也有助於改變國內的宣傳腔、更新紀錄的觀念、推動體制改革，為大陸紀實影像發展帶來積極效果。正是因為獨立紀錄片海外傳播的成功，使紀錄影像的外宣功能被政府重視（何蘇六、程瀟爽，二〇一六，頁一〇四）。

與此同時，紀錄片工作者也從自身角度談海外參展的意義和困境。大陸獨立紀錄片導演文海（二〇一六）認為，西方電影節的確為大陸獨立紀錄片工作者提供了展示作品、接觸新思潮的機會，以及微薄的資金支持，但與此同時，大陸獨立紀錄片工作者「認為最重要的許多東西，西方人卻不以為然」，因此「很多時候也讓我們感到有些疲憊、有些無聊和虛無」（文海，二〇一六，頁一三四）。例如：西方電影節希望參展的大陸紀錄片在電影形式上有所突破，但文海認為，大陸獨立紀錄片工作者面臨的並非是創作形式等藝術問題，而是更大的現實抉擇。

### （三）評鑑標準：政治立場 vs. 藝術立場

有關海外影展對於大陸獨立紀錄片的判斷標準與口味偏好，學者的研究可大致分為兩個主要方向，反映了不同的立場模式。

## 1. 政治立場：「貧窮、邊緣、非法」

有關海外機構對於大陸獨立紀錄片的評鑑標準，在民間創作中有「放大陰暗面、表現邊緣人群」的紀錄片更容易得獎的觀念，正是「反主流意識型態的不合作態度和地下製作的艱辛形式」使大陸獨立紀錄片工作者被海外接納（方方，二○○三，頁三七六）。因此，早期學者認為，海外機構在評鑑大陸獨立紀錄片時，僅強調大陸獨立作品題材的邊緣性與觀念的先鋒性（李倩，二○○九）。

這類觀念與研究，體現了部分大陸紀錄片工作者與學者對於海外機構的一種解讀方式。他們基於大陸的官方立場，對西方影展的「東方主義」凝視，做批判性的標準歸納，具有較強的對立性和意識形態屬性，因此，亦可被歸納為「對抗立場」。姜娟（二○一二，頁一六二）在其專書《主體、視點、表達：中國獨立紀錄片研究》中，專闢一章談論西方電影節對於大陸獨立紀錄片的篩選標準。她採取批判的觀點，認為西方影展雖然宣稱具有藝術的異質性評判，但其實亦有自己的政治、商業和藝術標準。她在分析中，借用鄭洞天於一九九○年的判斷，認為當時的西方選片人，無視大陸的城市電影，而只偏向有關大陸民俗的電影；借用羅異和張揚二○○○年的觀點，指出當時西方電影節對大陸電影的偏好，是關注大陸電影所具有的不同於西方社會的異質元素，以及背後的政府禁令。這被進一步概括為西方影展過度關注大陸「苦難」，將「貧窮、邊緣、非法」作為判斷標準；偏好大陸「禁片」，其實體現了「對於禁令背後政權的一種政治想像」。

旅美學者張英進（Yingjin Zhang）在二○○四年〈神話背後：國際電影節與中國電影〉一文中，

曾根據美國學者比爾‧尼科爾斯（Bill Nichols）的研究，總結出西方電影節的兩種主要選擇標準：

第一，與好萊塢風格迥異的藝術追求，如鮮明的民族特色，艱難的生存境遇，或令人耳目一新的視聽效果；第二，冷戰以來歐洲中心的、一貫的意識形態判斷，如對人權與民主的強調，對專制與獨裁的批評、對窮困百姓的人道關懷。這兩種標準在國際電影節刊物和相關媒體報導中反覆出現，因而對中國〔大陸〕電影不斷賦予「民族寓言」式的解讀（張英進，二〇〇四，頁七一）。

同時，張英進（二〇〇四）也提出，西方電影節的政治、藝術標準並非一成不變。他以大陸第五代與第六代電影導演在西方的接受為例，認為西方電影節對於大陸影片的判斷標準存在變化的過程。然而，張英進的看法並未回應學者對於西方判斷標準的批判，「貧窮、邊緣、非法」依然是許多人心目中西方電影節選擇大陸影片的出發點。

**2. 藝術立場：題材、美學、敘事、製作**

除了政治立場以外，有關海外影展對於大陸獨立紀錄片的判斷標準與口味偏好，學者的研究可大致分為兩個主要模式。這類研究較少具有意識形態色彩，不具有東、西方二分的對抗色彩，較偏重於紀錄片的藝術屬性，可被歸納為「協商立場」。

其一，是基於影展的不同特性，對各個影展的整體風格與選片口味所做的具體分析。如樊啟鵬（二○一三，頁六五）曾對四個和大陸相關的主要影展特性進行區分。他認為，由於香港與西方世界和內地的特殊關係，使香港國際電影節呈現兼收並蓄的多元性。對於因商業、政治等因素而導致的主流電影意識形態壟斷和宰制，香港國際電影節也強調對其的抵抗和打破。日本山形國際紀錄片電影節與法國真實電影節則比較依據「作者論」的觀點，尤其注重影片的風格。而位於荷蘭阿姆斯特丹的國際紀錄片電影節則更重視市場推廣，相對更靠近主流，因此也常會出現大陸獨立紀錄片和體制內紀錄片在同一塊銀幕上放映的現象。

其二，是針對影展或機構對大陸獨立紀錄片的選片特徵，從具體的藝術標準出發進行實證性調查。雲南師範大學副教授司達於二○一八年發表的《中國紀錄片的國際傳播現狀──基於阿姆斯特丹國際紀錄片電影節的定量研究》將一九八八到二○一七年中，在阿姆斯特丹國際紀錄片電影節（IDFA）參展的大陸題材紀錄片進行編碼定量統計。研究發現，該電影節更偏向於選擇如下四類紀錄片：第一，影片故事體現了全球共性的社會問題；第二，影片主角具備能被他國觀眾感知的普適性困境；其三，影片美學具有繼承與發展關係；其四，影片主題對作為超級大國的大陸社會發展有所揭示（司達，二○一八）。司達的研究，是對西方受眾進行分析，觀察其對大陸獨立紀錄片海外傳播的看法。

詹慶生與尹鴻（二○○七，頁一一七）則對BBC、Discovery等電視機構的口味進行分析，歸納為以下兩個標準：第一，「好看」，即追求普通人故事中的戲劇性與可觀性，「紀錄片必須面向大眾

而不是菁英，因此要用娛樂的方式，即使是複雜的內容，也要用平易近人的方式來表現。把故事講得盡量有趣、大眾化，讓更多人能夠接受」。第二，「勇氣」，海外影展在挑選影片時，也會更傾向於獎勵那些「表現社會和人性黑暗，具有所謂批判『勇氣』的作品」，具體體現為「對探求真實的導演的讚許與鼓勵」、「在不被認可的環境下艱辛的獨立製作方式的嘉獎」（姜娟，二〇一二，頁一六四）。

支媛（二〇一〇，頁四三─四四）對境外獲獎的大陸獨立紀錄片評語進行分析，從題材、主題、敘事、製作四方面對其標準進行歸納。她認為，題材上，這些影片具有四個特徵，分別是關注重大社會事件，關注全球共同的反應人類生存問題的事件，關注體現人們日常生活中價值選擇的事件，以及強調更大的社會價值和更廣的受眾面。主題上，這些影片強調人性或人道主義的揭示，從「大寫的集體」向「小寫的個人」轉變。敘事上，重視節奏性的情節表現，講好一個故事。製作上，他們透過鏡頭、聲音、視角、剪接等方式，體現成熟的製作美感。

# 兩岸紀錄片的互動關係

關於兩岸獨立紀錄片的互動關係，目前仍少有系統性的研究文獻。由於電影與獨立紀錄片的演映方式相似，其在大陸均受相同的政策約束管轄，所以本書暫借兩岸電影關係的研究，試圖了解兩岸電影互動關係的既有研究主題與研究視角，探索兩岸獨立紀錄片的互動關係的研究路徑。

## 一、借鏡：兩岸電影關係研究

### （一）研究背景：兩岸電影關係史的三階段論

謝建華（二〇一四）曾在《臺灣電影與大陸電影關係史》一書中，將兩岸電影關係歷史分成三個階段，分別是一九二四—一九七八年的對峙期、一九七九—一九九五年的互動期、一九九五—二〇一〇年的匯流期。謝建華認為，在一九二四—一九七八年，政治因素在兩岸電影關係中占據主導，兩岸相互爭論「中國正統性」；在一九七九—一九九五年，隨著大陸對臺政策的調整，兩岸電影關係表現

為政治和解局勢下的文化互動與歷史共鳴；一九九〇年代中期以後，隨著兩岸政治變化、臺灣鬆綁電影管理政策並公布新修訂的「許可辦法」，兩岸電影關係體現為全球化浪潮下的工業夥伴關係。

二〇一九年，謝建華進一步闡述第三階段的最新發展。他認為，隨著臺灣與大陸電影的統合，以及全球電影的跨界潮流，兩岸電影的創作者之間存在強大的拉力，從而形成跨區的、共時性的影像生產模式。但他亦指出，目前仍存在資本跨區強力和文化在地性格的矛盾，因此他呼籲要創造出「和而不同」的「華語電影」美學，從而形成「兩岸影像新世代」（謝建華，二〇一九）。

此外，中國藝術研究院影視所研究員趙衛防（二〇一九）在〈一體多元：新中國七〇年海峽兩岸暨港澳電影的融合與發展〉一文中，以「一體多元格局中穩固的『一體』（一九四九—一九七九）」、「一體多元中的分眾化『多元』（一九八〇—一九九九）」、「一體多元格局的新變（二〇〇〇年至今）」的三階段來劃分海峽兩岸暨香港、澳門的電影關係。

## （二）研究主題：文本、比較、傳播、交流

謝建華（二〇一四）將關於兩岸電影關係的研究分為如下四類：第一，兩岸電影的文化關係與政治認同研究，分析大陸或臺灣在對方電影中的想像與呈現；第二，兩岸電影比較研究，從橫向比較中總結兩岸電影在類型創作、美學風格、工業運作等方面的異同；第三，兩岸電影傳播研究，將大陸、臺灣電影放在兩岸媒體市場的框架下考察，進而分析兩者在交互傳播過程中衍生出的國家認同、社會影響和工業競爭等問題；第四，對兩岸電影交流歷程進行研究，總結兩岸電影交流的歷史與影響。

針對第四類研究，即兩岸電影交流歷程研究，目前的相關文獻有廈門大學碩士論文《電影政策視角下的海峽兩岸電影產業交流與合作》（張世偉，二〇一八）、〈「暗潮湧動」：上世紀八〇年代的兩岸電影交流（一九八〇—一九八七）〉（馬立，二〇一八）、暨南大學碩士論文《臺灣電影進入大陸市場的現狀及其影響因素研究》（吳璇，二〇一六）、〈海峽兩岸的電影交流：從政治地理到傳播地理〉（顏純鈞，二〇一五）、〈兩岸電影的交流與合作：政策觀察和建議〉（陳曉彥，二〇一五）、〈改革開放三〇年海峽兩岸的電影交流與合作述評〉（孫慰川，二〇〇八）、〈海峽兩岸電影交流八〇年大事紀（一九二三—二〇〇〇）〉（唐維敏，二〇〇五）、〈初探海峽兩岸電影文化交流和影響〉（陳飛寶，一九九〇）等。此外，由中華全國臺灣同胞聯誼會主辦的《臺聲》雜誌，亦對每年的兩岸電影交流活動進行報導（付敏，二〇一六；李宗文，二〇一七；馬玉潔、章利新，二〇一七；文笛，二〇一八）。

### （三）研究視角：經濟、政治、文化

對於兩岸電影關係研究，本書梳理出三種研究視角：其一，經濟視角，指涉工業夥伴關係；其二，政治視角，基於「大中華」共同體；其三，文化視角，基於語言的「華語境」。雖然第二點與第三點有所相似，但亦有不同。如對「華語電影」的研究，雖然均基於語言相似性，對以「華語」寫作的電影進行整合性思考，但基於政治視角的研究更看重「大中華」的共同體意識和傳統「中國」的政治框架。在這類研究中，「華語電影」常常只是作為一個標籤，內容則依然被劃分為傳統的臺灣電

影、大陸電影、香港電影三個部分，缺少相互聯動的整體格局和互動視野（謝建華，二〇一四，頁一九）。而從文化視角出發的「華語」研究，則基於多元的民族性與離散，強調去中心化、差異化的「華語」書寫。這類研究以美國史書美（Shu-mei Shih）教授（二〇一三）的《視覺與認同：跨太平洋華語語系、發聲、呈現》為代表。

在經濟與政治視角下，關於兩岸影視交流的意義，目前有以下幾種主流論述。對於大陸來說，兩岸影視產業的合作具有兩方面意義：其一，在大陸努力推動文化事業和文化產業發展、向世界講好「中國故事」的當下，臺灣在文化產業方面積累的豐富經驗，可以幫助大陸更好地發展（閆俊文，二〇一八，頁五一）；其二，透過影視產業的合作，可以「促進兩岸人民相互了解、增進親情、促進心靈契合」，在文化層面實現「兩岸骨肉一家親」（吳亞明，二〇〇七；朱新梅，二〇一八）。對於臺灣來說，兩岸的影視交流更強調臺灣資金與市場的侷限，與大陸的吸引力。大陸影片平臺愛奇藝的臺灣代理商、歐銥銖娛樂有限公司董事長范立達認為，臺灣影視人才前往大陸發展早已成為趨勢，惠臺政策的發佈實施，會進一步增強大陸對臺灣的吸引力，也將深入推進兩岸影視合作（中新網，二〇一八）。中天電視臺董事長兼總經理潘祖蔭則建議，透過兩岸共同開發中華文化題材、大陸專屬臺劇播出時段、重視臺灣赴陸發展的影視業者等方式，更好地促進兩岸影視文化的大融合，以達到共贏的局面（閆俊文，二〇一八，頁五二）。

## 二、概覽：兩岸紀錄片交流研究

在大陸，以臺灣紀錄片為主題的研究文獻不少，主題包括紀錄片的發展歷史（李晨，二〇一四）、美學型態、創作類型，或紀錄片中所體現的身分認同等（曹越，二〇一五；黃鐘軍，二〇一九；王嘉文，二〇一八；王萌，二〇一九；於麗娜，二〇一九）。有些文章亦在臺灣與大陸各選取部分紀錄片，對其文本進行比較研究（Chang，二〇一七；Hsieh，二〇一五；Lok，二〇一一）；或對兩岸獨立紀錄片發展進行比較研究，如邱貴芬（二〇一六）對一九九〇—二〇〇〇年兩岸新紀錄片的比較研究，以及游慧貞（二〇一四 a）從亞洲視野展開的比較研究等。但是關注兩岸紀錄片交流，尤其是獨立紀錄片交流的文章卻並不多見。

本書在大陸的中國知網數據庫（CNKI）、臺灣的華藝線上圖書館（airiti library）、英文數據庫 Web of Science、EBSCO Communication & Mass Media Complete數據庫中，以「兩岸」、「紀錄片」（Taiwan* and documentary and Chin*）為關鍵字進行搜尋。在英文文獻庫中，並沒有搜尋到相關論述；在臺灣文獻庫中，僅搜尋到一些零星敘述；在大陸的數據庫中，僅得到16條與兩岸紀錄片交流相關的結果（經過篩選整理）。

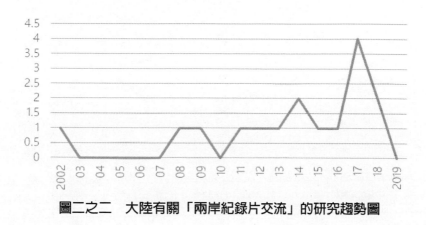

圖二之二　大陸有關「兩岸紀錄片交流」的研究趨勢圖

## （一）大陸研究：兩岸關係為綱、工業交流並重

在大陸數據庫中所搜尋到的文章，多以經驗性描述為主，缺少理論性的研究。其寫作者多是在福建東南衛視、廈門衛視、中國華藝廣播公司電視中心等大陸對臺傳播機構中工作的從業者，相關研究分散於大陸的《東南傳播》、《當代電視》、《海峽科學》、《兩岸關係》、《臺聲》等期刊中。這些期刊多以改進兩岸關係為宗旨，傾向於從大陸視角看待兩岸紀錄片交流。

總結來看，大陸有關兩岸紀錄片交流的研究主題如下：

第一，對兩岸紀錄片關係的歷史進行綜述。如〈溝通・傳承・推進：淺談「兩岸」紀錄片的發展與作用〉（付曉光，二〇〇九）曾對兩岸紀錄片，尤其是電視紀錄片的交流進行簡單梳理。文章以一九八九年臺灣電視紀錄片《八千里路雲和月》、二〇〇二年

大陸電視紀錄片《血脈》、二〇一七年兩岸合制紀錄片《過臺灣》，以及臺灣藝人凌峰、臺灣真相電視臺主持人周荃、大陸央視主持人柴璐為例，串聯兩岸紀錄片的交流歷史。

第二，對兩岸題材的紀錄片進行介紹分析，這類紀錄片由大陸、臺灣各自拍攝或合作拍攝，主題包括兩岸歷史、關係、現狀等。如二〇〇二年大陸首部赴臺拍攝的兩岸題材紀錄片《血脈》（吳躍農，二〇〇二），東森電視臺二〇〇六年與二〇〇八年拍攝的《兩岸交流二十年》、《江蘇世紀風》（何翔，二〇〇八），二〇一七年的微紀錄片《臺生大陸求學就業記》（王晗，二〇一七a）、《鄉關何處》（王晗，二〇一七b）、紀錄片《臺灣·一九四五》（郭江山，二〇一七；周偉亮，二〇一七），二〇一七年的紀錄片《過臺灣》（范威，二〇一八；林穎、吳鼎銘，二〇一八）等。這類文章主要聚焦於紀錄片的文本，描寫或分析其背後指涉的兩岸統一意象。

第三，介紹由兩岸工作者合作製作的紀錄片。這類紀錄片不一定是以兩岸歷史、關係等為主題。如《環保先行，兩岸同心：紀錄片「梁從誡」首映會在京舉行》（譚弘穎，二〇一二）報導了臺灣商人受大陸環保人士影響，與大陸合作投拍紀錄片；《從「京杭運河·兩岸行」拍攝看兩岸電視媒體的合作》（何志華，二〇一一）介紹兩岸電視機構的合作方式等。

第四，研究大陸與臺灣紀錄片的相互傳播，以探求如何利用紀錄片的交流促進兩岸的文化相融。如《從共通的意義空間談海峽兩岸影像藝術的交流與互動——以紀錄片《舌尖上的中國》的成功為例》（李淼，二〇一三）、《以微紀錄片傳播建構臺灣青年集體記憶——新媒體時代對臺傳播新形式探析》（黃正茂，二〇一六）等。

第五，報導兩岸紀錄片工作者的交流。這類交流往往以大陸舉辦的兩岸文化論壇為依託，探討紀錄片創作的詳細內容。如《當代電視》雜誌（阿原，二〇一四）和《中國藝術報》（高艷鴿，二〇一四）均對二〇一三年在重慶舉行的第二屆海峽兩岸電視藝術節暨海峽兩岸電視論壇進行報導。大陸學者何蘇六、臺灣學者李道明在論壇上做主題發言。在論壇中，大陸和臺灣的紀錄片工作者以各自創作的《茶，一片樹葉的故事》、《故宮100》、《看見臺灣》、《對焦國寶》為例，探討商業紀錄片的行銷策略。

從上可知，大陸對於兩岸紀錄片的研究，多以電視紀錄片為主題，少見獨立紀錄片交流的相關研究。大陸研究多從大陸的「兩岸政策」出發，圍繞紀錄片對於兩岸關係的有利作用及其策略，或是兩岸紀錄片的工業融合而展開，缺乏對兩岸紀錄片交流的系統性整理、理論性分析，以及批判性觀點。

## （二）臺灣研究：關注獨立、側重批判反思

有關大陸獨立紀錄片在臺連結的意義，本書從四個方面對臺灣學界與業界的論述進行歸納。第一是「窗口」。學者認為，透過獨立紀錄片對於大陸的社會再現，可以幫助臺灣增進對大陸社會現狀況的了解（李道明，二〇〇〇，頁一一；翁嬿婷，二〇一五，頁七九；游慧貞，二〇一四b，頁一三）。第二是「共情」。大陸獨立紀錄片工作者的在臺交流，被認為可以幫助臺灣工作者了解大陸獨立紀錄片處處掣肘的境遇，增強對其的情感認同與行動支持（翁嬿婷，二〇一五，頁七九）。第三是「對比」。透過與大陸、香港獨立紀錄片發展的比較，可以凸顯臺灣在發展紀錄片上的獨特地位與優

勢，和其所擁有的相對寬鬆的藝文環境，之於華人地區乃至亞洲的珍貴價值（林木材，二〇一八）。

第四，「致敬與反思」。透過對大陸獨立紀錄片工作者的力量與成績的關注，向其致敬，並對臺灣紀錄片工作者習於安逸的現狀進行提醒和反思（郭力昕，二〇一四）。

與大陸學界相比，臺灣更關注大陸獨立紀錄片，而非主流的電視紀錄片；相比於大陸從工業交流的角度看待兩岸紀錄片交流，臺灣學者更關注紀錄片的行業發展。但是，臺灣學界的以上表述，多散落於各個文章的角落，而未形成系統性的論述，亦缺乏經驗性的材料支撐。

# 本書之研究路徑

## （一）大陸獨立紀錄片海外互動的研究思路

綜上所述，既有資料主要從海外參展、國家形象、跨文化傳播等角度，對大陸獨立紀錄片的海外傳播進行研究。大陸獨立紀錄片工作者赴外參展的內外動因與正負意義被重點考察，匯集了從政策限制、權力場域、他者凝視、行動者網絡等不同維度的豐富討論。但是，爬梳這些研究，發現其具有以下不足：

第一，在研究對象上，大多聚焦於以西方世界為核心的海外連結，臺灣作為與大陸語言共通、文化相近、政經相聯的地區，其與大陸獨立紀錄片的互動關係鮮少受到學界關注。

第二，既有研究大多僅將電影節或影展作為固定唯一的連結形式進行觀察，將影展之外豐富的群體種類，如工會、電視臺、非營利機構等排除在外，忽略了其他連結形式的可能。

第三，在對傳播與連結狀況進行分析時，既有研究更傾向於將大陸獨立紀錄片工作者作為研究主

體，較少關注其在海外傳播時，對方受眾的看法與反饋。

第四，對於大陸獨立紀錄片的海外互動形式，目前的代表性觀點為由評獎、交易、學術（教育、公共）組成國際紀錄片流通市場的三分論（唐蕾，二〇〇九）。這樣的定義雖然具有一定解釋力，但是從工業角度所做的區分，未涵蓋當下其他豐富的互動實踐。

第五，在方法上，雖然不少研究對大陸獨立紀錄片的海外傳播進行政治經濟批判，卻未結合歷史與現實語境進行具有理解性的換位反思，偏限在簡單的現象分析或書齋裡的政治經濟批判。已有研究主要採用政治經濟分析、文本分析作為研究方法，也因此缺乏深入田野的經驗資料。

## （二）兩岸獨立紀錄片關係的研究思路

從前文可知，自一九九五年以後，對於兩岸影視關係的研究視野，主要以全球化浪潮下的工業夥伴關係為主。但這一思路所遭遇的問題是：工業融合的理論，無法解釋兩岸紀錄片交流中有關文化認同上的觀察困境；以經濟為唯一導向的歷史分期與現象解釋，亦過度放大了經濟在當下時代的作用影響，忽略了人與歷史的豐富面向。因此，本書在展開研究時，將主要借鑑Rogers Brubaker（二〇

四）從認知角度詮釋認同的觀點，以文化的角度切入兩岸獨立紀錄片交流的研究。

除了從經濟思路改換到文化思路以外，本書亦在研究視野上結合已有研究有所調整。從文獻回顧中可以得知，目前對於兩岸影視關係的界定，在語言上有基於傳統「大中華」共同體意識的政治框

架，以及強調去中心化、差異化的「華語」書寫的文化框架。本書在展開研究時，並不預先採取某一種框架模式，而是將兩種模式均代入研究問題中，以更跳脫的視野，看待兩岸獨立紀錄片交流的文化現象。

第三，在已有研究中，關於兩岸獨立紀錄片交流的系統性梳理和理論性分析十分有限。雖然大陸學者從兩岸關係出發，對主流紀錄片的對臺傳播策略進行研究，臺灣學者從行業出發，對獨立紀錄片的兩岸交流意義進行研究，但是，這兩個方面的研究都缺乏完整的研究方法，也缺少實證性、理論性的研究支持。因此，本書將在這方面進行完善，以期對二〇一三年至二〇一八年兩岸獨立紀錄片的交流歷史進行歸納。

第三章

# 歷史發展

本章的目的在於探索二〇一三至二〇一八年兩岸獨立紀錄片的互動現狀。在此之前，需要先簡單梳理兩岸獨立紀錄片互動的由來與演變。

# 時期劃分：接觸與探索（一九九一—二〇一三）、策略與聲援（二〇一三—二〇一八）

## 一、接觸與探索時期（一九九一—二〇一三）

從歷史資料來看，兩岸獨立紀錄片的交流，濫觴於一九九一年。當年十月，臺灣紀錄片工作者李道明的紀錄片《人民的聲音》受邀參加日本山形國際紀錄片影展，遇見了吳文光、段錦川、郝智強等來自大陸的幾位獨立紀錄片工作者，並觀看了吳文光播放的紀錄片《流浪北京》（李道明，二〇〇〇，頁九）。兩岸獨立紀錄片工作者因為共同的工作領域與經驗，一見如故，很快熟稔（李道明，二〇〇〇，頁九）。《流浪北京》因為「在本質上或形式上均契合紀錄片在中國〔大陸〕以外的發展」，所以得到了李道明的肯定（李道明，二〇〇〇，頁九）；首次出國、對紀錄片歷史理論幾乎一無所知的吳文光，也因為李道明「操著我熟悉並喜歡聽到的共同母語，幫我引到座位，介紹我『車上的那些乘客，還有這輛車要駛向何方』」（吳文光，二〇一三），所以與臺灣學者更加親密。

一九九〇年代初，兩岸獨立紀錄片交流的發端，並非相互主動，而是藉由香港、日本這些國際舞臺間接展開。如一九九三年，李道明在日本山形電影節見到吳文光、段錦川、蔣樾、郝躍駿等人（李道明，二〇一三a，頁五）；一九九五年，李道明在香港電影節觀看段錦川與張元合導的紀錄片《廣場》（李道明，二〇〇〇，頁一〇）。

之後，隨著一九九〇年代大陸展開「新紀錄運動」（見新雨，二〇〇三），臺灣文化事務主管部門將更多資源投入紀錄片發展，推動「全景」紀錄片運動（李泳泉，二〇〇二），兩岸獨立紀錄片的交流日漸緊密。一九九七年七月，李道明受吳文光等人之邀，參加央視主辦的「首屆北京國際紀錄片學術會議」（方方，二〇〇三，頁四〇六；李道明，二〇一三a，頁五）；一九九八年，臺灣「文建會」舉辦十天的「大陸紀錄片訪問考察團」，李道明和王慰慈等臺灣學者參加考察，在北京拜會中央民族大學影視人類學中心、在雲南昆明參訪雲南大學東亞影視人類學研究室，並赴麗江參訪當地的納西族文化（李道明，電子郵件，二〇一九年）；一九九八年五月，王慰慈為「文建會」、島內各文化中心主持「文化紀錄片全省巡迴觀摩研討會」，邀請雲南大學東亞影視人類學研究室的范志平與郝躍駿來臺參與大陸系列的研討（王慰慈，二〇〇〇，頁一八）。

一九九八年，臺灣創立臺灣國際紀錄片雙年展（TIDF）[1]。該年，大陸獨立紀錄片《長江之夢》獲得影帶類優等獎，成為大陸首部在臺灣獲得獎項的獨立紀錄片（來自《一九九八 TIDF成

1 後更名為「臺灣國際紀錄片影展」。

果專輯》，頁二一）。兩岸獨立紀錄片交流也因此有了更穩定的交流平臺與管道。在一九九八年至二〇〇六年間，趙亮、賈樟柯、周浩等大陸知名導演，均有獲得臺灣國際紀錄片雙年展的獎項。許多大陸獨立紀錄片導演、策展人透過臺灣國際紀錄片雙年展的平臺，來臺放映影片、受頒獎項、參加座談交流。這一時期，兩岸的紀錄片學界互動也更加緊密。上海復旦大學呂新雨（李道明，電子郵件，二〇一九年）、臺灣學者王慰慈[2]、上海戲劇學院方方（二〇〇三）、中國社會科學院研究生院文學系博士生李晨（二〇一四）等都曾有相關的兩岸互動經歷。

二〇〇六年後，隨著CNEX（林樂群，二〇一八；吳尚軒，二〇一九b，頁二一）、臺北市紀錄片從業人員職業工會[3]（黃惠偵，訪談記錄，二〇一九年）、亞洲紀錄片連線基金[4]（游慧貞，二〇一四b，頁一一—一二）等組織的陸續成立，兩岸獨立紀錄片互動也發生改變。第一，互動形式更加多元，從僅以影展為主，轉為涵蓋跨境合制、工會交流等多元型態。第二，互動主體更加豐富，從

2　訪問名單包括：雲南電視臺范志平、郝躍駿，上海電視臺余永錦，上海電視臺王小平，獨立導演吳文光、段錦川、蔣樾、李紅、楊荔鈉，央視《生活空間》製作人陳虻、編導郭佳，上海《紀錄片編輯室》宋繼昌、李曉、江寧，上海東方電視臺王光建、王韌，上海有線電視臺新聞頻道《尋常人家》張偉杰、葉蕾，北京電視臺海外中心製作人孫曾田，中國社科院民族研究所影視人類學研究室張江華、陳景源、龐濤，上海復旦大學新聞系呂新雨，北京廣播學院林旭東。

3　以下簡稱為「紀工會」。

4　簡稱為AND。

臺灣的單一組織（影展）對大陸的個人，轉為更多元的形式——臺灣的多元組織對應大陸個人，或臺灣的個人對應大陸的某個組織（大陸獨立影展、栗憲庭基金會等）。

與此同時，雖然臺灣國際紀錄片影展中與中國〔大陸〕獨立紀錄片的交流，比較多仍在「亞洲」的框架下（吳凡，電子郵件，二〇一九年），但亦有所改變。第一，在交流規模上，入選臺灣國際紀錄片影展的大陸紀錄片數量不斷增多；第二，在交流形式上，除了原有的影片入選、影片頒獎以外，臺灣國際紀錄片影展開始邀請更多大陸學者、工作者擔任影展評審[5]，或在影展刊物上撰寫文章[6]；第三，臺灣國際紀錄片影展亦開始組織以大陸為主題的專場單元，包括二〇〇八年設置「硬地中國」單元、二〇一〇年設置北京「草場地工作站」的特別放映、二〇一二年特闢「艾未未不投降」單元。臺灣國際紀錄片影展，透過特別單元的設置，開始更加力挺大陸紀錄片的獨立創作，強調對於社會和政治的批判（參見附錄I：一九九八—二〇一三年臺灣國際紀錄片雙年展中的兩岸交流事件）。

5　如二〇〇八年周浩受邀擔任「臺灣獎」評審；二〇一〇年呂新雨擔任「亞洲獎」評審、吳文光擔任「臺灣獎」評審；二〇一二年張獻民擔任選片小組委員、易思成擔任「亞洲獎」評審。

6　如二〇〇八年張獻民寫作「硬地中國」單元的介紹詞。

# 二、策略與聲援時期（二〇一三—二〇一八）

進入二〇一三年後，兩岸獨立紀錄片的交流，進入到全新階段。總體來看，以政治、產業影響下兩岸不同的紀錄片政策為時空背景。

二〇一三—二〇一八年，兩岸獨立紀錄片的交流，除了有行業與學界的推動以外，又如一九九五—一九九八年一般，再次出現了臺灣主管部門的推動力。這一推動，基於二〇一〇年前後，兩岸針對紀錄片的政治功能與產業發展，所做出的不同文化政策。

大陸方面，隨著二〇一〇年印發《關於加快紀錄片產業發展的若干意見》（國家廣電總局，二〇一〇）、二〇一三年國家領導人換屆，大陸在大力推動紀錄片產業化發展與發揮紀錄片的國際影響力之時，加強調控獨立紀錄片的創作與放映，使其減少播映空間（張獻民，二〇一三；李道明，電子郵件，二〇一九年）。

臺灣方面，由於文化事務主管部門的首任負責人龍應台將紀錄片視為推動臺灣文化產業發展與增加國際能見度的重要載體，所以她在任內推出一系列促進臺灣紀錄片發展的舉措，希望「結合民間資源，一起讓文化成為國力」（馬岳琳，二〇一二）[7]。

<hr>

[7] 二〇一四年十二月，龍應台請辭文化事務主管部門負責人一職（王美珍，二〇一四），接任者將臺灣國際紀錄片影

這一階段臺灣的舉措包括但不限於：其一，二〇一三年五月，在龍應台的主導下，提出了「五年五億紀錄片行動計畫」，「宣示政府將鼓勵青年投入製作紀錄片，培養紀錄片人才，整合紀錄片資源，擴大臺灣紀錄片的市場與行銷，冀望臺灣紀錄片不僅有社會功能，更能發展成為產業」（李道明，二〇一三b）；其二，在台灣文化事務主管部門的支持下，臺灣國際紀錄片影展計劃由雙年展更改為單年展[8]，並在「國家電影中心」（前「國家電影資料館」）[9]下設立常態辦公室（吳凡，電子郵件，二〇一九年）；其三，龍應台曾專門召開文化事務主管部門諮詢委員會會議，討論臺灣紀錄片的發展。據當時參加會議的臺灣大學新聞研究所兼任教師林樂群回憶，龍應台召集了各單位的所有主管，約二十餘人，表態支持紀錄片的發展。

她特別跟所有的主管講，我要支持紀錄片，紀錄片非常重要。當眾宣示。……她很認同紀錄片的價值（林樂群，訪談資料，二〇一九年）。

8 展改回雙年展（林樂群，訪談資料，二〇一九年），對於紀錄片的相應政策支持也有所減弱。對此，林樂群覺得很遺憾，他不清楚是否因為政治的原因，「但我覺得可能是錢的問題。……龍應台也很重視，但是她很需要有預算才能夠來協助。……三千多萬，很少錢，才一百萬美金而已啦」（林樂群，訪談資料，二〇一九年）。

9 2020年，「國家電影中心」改制並更名為「國家電影及視聽文化中心」。

臺灣制定紀錄片文化政策的緣起，部分來自於當時臺灣紀錄片產業界對於紀錄片發展前景的信心。林樂群和ＣＮＥＸ創始人蔣顯斌均是文化事務主管部門諮詢委員，他們認為：「紀錄片是臺灣文化項目中最有機會的項目」（林樂群，訪談資料，二〇一九年）、「紀錄片一直是臺灣的好牌」（蔣顯斌，二〇一九；引自吳尚軒，二〇一九ｂ）。

在兩岸針對紀錄片分別推出了一張一緊、各自不同的文化政策的背景下，臺灣的紀錄片工作者嘗試利用已有的各種管道，包括影展、產製機構、電視臺等，發掘臺灣紀錄片的地緣優勢，策略性推動臺灣紀錄片的國際地位。而在大陸內部受到限制的獨立紀錄片工作者，一方面尋求向外發聲的途徑，另一方面也被臺灣紀錄片工作者視為其文化策略中的重要一環。

綜上所述，本書發現：雖然許多臺灣產業在此時普遍「西進」，但兩岸獨立紀錄片交流，卻罕見呈現「東進」的態勢。這一現象背後，與兩岸針對獨立紀錄片所推出的不同文化政策有密切關聯。

# 節點／機制：藉助節點、形成社群、跨境合制

爬梳二〇一三—二〇一八年兩岸獨立紀錄片連結的歷史，本書發現，兩岸獨立紀錄片工作者經過了二十餘年的接觸與探索，已經進入到相互聲援與發展的連結階段。

在連結方式方面，臺灣國際紀錄片影展在二〇一四年推出「敬！CHINA獨立紀錄片」單元，是有史以來規模最大的大陸獨立紀錄片來臺參展活動，引起兩岸的廣泛關注。兩岸獨立紀錄片的交流規模與影響也隨之進入快速發展期。

在這一時期，兩岸藉助臺灣的影展、產製機構、公視，以及其他新興機構等節點，展開比以往更具影響力和機制性的獨立紀錄片交流，不再是小型的、零散的、隨機的交流方式。其中，部分臺灣機構相互合作，形成與大陸獨立紀錄片交流的最大合力。此外，透過二十年的交流積累，兩岸獨立紀錄片工作者也形成了相應的社群。CNEX等產製機構的發展，尤其是二〇一〇年華人提案大會（CCDF）的創設，更為兩岸獨立紀錄片工作者的互動提供了全新模式。

Manuel Castells（二〇〇〇）曾在《網絡社會的崛起》（*The Rise of the Network Society*）一書中，提出「網絡社會」的概念，並強調節點（code）、流動（space of flows）對於網絡連結的重要性。在此節

中，本書將借用網絡（network）的理論，透過影展、產製機構、公視、其他機構等四個方面，具體闡釋二〇一三—二〇一八年兩岸獨立紀錄片交流的節點與相應機制。

## 節點與機制一：影展

目前，在臺灣有如下幾個紀錄片相關影展：臺灣國際紀錄片影展（TIDF）、金穗獎、臺北電影節、南方影展、高雄電影節、金馬影展、嘉義藝術紀錄片影展、女性影展、酷兒影展等（林木材，二〇一八，頁十）。

在這些影展中，臺灣國際紀錄片影展、金馬影展、臺北電影節與大陸獨立紀錄片的互動較為緊密，又以臺灣國際紀錄片影展最為典型。原因如下：第一，與金馬影展、臺北電影節相比，臺灣國際紀錄片影展更側重紀錄片而非劇情片的連結（沈可尚，訪談記錄，二〇一九年）。第二，與金馬影展相比，臺灣國際紀錄片影展與大陸獨立紀錄片的連結，可透過設置特別單元等方式，更具規模性和機制性，而非僅是單一獎項（最佳紀錄片）的授予而已。第三，縱向比較，二〇一三年後臺灣國際紀錄片影展的轉型，亦使其與大陸獨立紀錄片的連結比之前更具規模，二〇一四年的「敬！CHINA獨立紀錄片」單元「可能也是歷年來最大的一次中國（大陸）獨立紀錄片單元」（林木材，訪談記錄，二〇一八年）。

因此，本書將聚焦於臺灣國際紀錄片影展，從交流與選片兩個方面論述其與大陸獨立紀錄片的互

動機制。

第一，交流機制。臺灣國際紀錄片影展透過授予獎項（國際競賽單元、亞洲競賽單元，以及特別的華人紀錄片獎）、舉辦特別單元（如二〇一四年開始，設立「敬！CHINA獨立紀錄片」單元[10]；二〇一六年與大陸獨立紀錄片導演吳文光合作，組織「『我』的行動：民間記憶計畫」特別單元，放映該計畫中的十二部大陸獨立紀錄片）等方式，與大陸獨立紀錄片工作者互動。與CNEX等產製組織相比，臺灣國際紀錄片影展與大陸獨立紀錄片的互動，更偏向於影人交流，而非經濟活動。

> CNEX把紀錄片想像成一種產業，在這個產業裡怎麼透過可能商業的方式讓它可以運轉，所以它們努力地在找國際的資金、國際的合作，把所謂的本土影片擴大到、拉高到世界影片。……〔即〕幫好的案子找到錢，協助它們把製作的品質拉高。……〔相比之下〕TIDF更純粹一點，比較像是一個單純的文化交流活動、製造論述。一個是有經濟活動的，一個是純交流（林木材，訪談記錄，二〇一八年）。

第二，選片機制。臺灣影展與大陸的獨立紀錄片的接觸，很大程度依賴於人際網絡。他們以朋友、社群的方式建立聯繫，從而發現佳作（沈可尚，訪談記錄，二〇一九年；王派彰，訪談記錄，二

<hr>

[10] 於二〇一六年更名為「敬！華語獨立紀錄片」單元。

○一九年）。以臺灣國際紀錄片影展為例，在籌辦時，策展團隊會透過大陸的單位（如栗憲庭基金會等）與個人（如吳文光、張贊波等），來了解和尋找近兩年來大陸獨立紀錄片的佳作與新作（林木材，訪談記錄，二○一八年）。而這些單位與個人，大多是早年透過紀工會、影展等管道，在大陸或西方參加影展時所搭建的關係或認識的朋友（林木材，訪談記錄，二○一八年）。

除了「如何選片」以外，「選擇什麼片」亦同樣重要。曾擔任臺灣國際紀錄片影展策展人、諮詢委員的王派彰認為，在挑選大陸獨立紀錄片時，臺灣應該嘗試跳出西方視野。王派彰曾在法國參加真實影展，感受到外國影展給大陸獨立紀錄片帶來的功利主義影響。這一經歷影響了王派彰對大陸獨立紀錄片的看法[11]。

大陸的導演有一個很大的危機是為國外的影展而拍。某種程度上，中國〔大陸〕當權者罵你們是真的，就是你們是拍給外國人看的。而且還帶著西方人對中國〔大陸〕的敵視（王派彰，訪談記錄，二○一九年）。

自二○一三年以來，臺灣國際紀錄片影展這一節點連結了許多大陸獨立紀錄片工作者。在二○一四年特別設立的「敬！CHINA獨立紀錄片」單元中，北京獨立影像展（栗憲庭電影基金）、中國獨立

11　有關臺灣紀錄片工作者如何選擇大陸獨立紀錄片，詳見第四章〈專業認同〉中的論述。

影像展（南京）、重慶獨立影展、雲之南影展（雲南）這四個大陸重要獨立影片的策展人受邀來臺交流，播映二十部大陸獨立紀錄片（來自《二〇一四TIDF影展特刊》）。二〇一六年，在第十屆臺灣國際紀錄片影展中，趙亮《悲兮魔獸》等九部大陸獨立紀錄片入選「敬！華語獨立紀錄片」單元。

其中，張贊波《大路朝天》獲得「華人紀錄片獎首獎」。二〇一八年，在第十一屆臺灣國際紀錄片影展中，晉江《上阿甲》等五部作品入選「敬！華語獨立紀錄片」單元，沙青《獨自存在》與蕭瀟《團魚岩》入選「亞洲視野競賽單元」。

這三屆大陸獨立紀錄片來臺參展的規模，都遠超二〇一三年以前（參見附錄II：二〇一三—二〇一八年臺灣國際紀錄片影展中的大陸獨立紀錄片片單）。

## 節點與機制二：電視機構

公視與大陸獨立紀錄片的連結主要體現在兩個方面：第一，在《紀錄觀點》、《公視主題之夜》的常態節目中播出；第二，與臺灣國際紀錄片影展合作，在影展前播出四部參展紀錄片。二〇一三年前，公視播出的大陸獨立紀錄片數量有限。二〇一四年後，公視播出大陸獨立紀錄片的數量顯著增多（參見附錄III）。

這歸功於其與臺灣國際紀錄片影展建立的合作機制——在每屆臺灣國際紀錄片影展前，播映四部參展的大陸獨立紀錄片。這一合作模式的產生，是由於《紀錄觀點》製作人王派彰在當時兼任臺灣國

**圖三之一　二〇〇九年後《紀錄觀點》、《公視主題之夜》播出的大陸獨立紀錄片數量**

際紀錄片影展的諮詢委員，他提出「公共電視也會參與到『敬！CHINA獨立紀錄片單元』的節目中」。此後，當每一屆臺灣國際紀錄片影展片遴選出三十部左右的大陸影片後，王派彰會開始與臺灣國際紀錄片影展的林木材溝通，在其中挑選《紀錄觀點》可以播出的影片（王派彰，訪談記錄，二〇一九年）。

之所以形成只播出四部的機制，原因有三。

其一，不跟臺灣國際紀錄片影展搶觀眾。比影展更早在電視上播出，可以幫助宣傳臺灣國際紀錄片影展，吸引觀眾進影院觀看。其二，因為電視播出受到片長、類型以及收視率等限制，所以需要平衡考量。其三，難以拿到更多拷貝。四部的合作機制也有彈性。如果在四部以外，還有一部沒有被臺灣國際紀錄片影展挑選，但非常優秀的大陸獨立紀錄片，王派彰將會在《紀錄觀點》中作為第五部播出（王派彰，訪談記錄，二〇一九年）。

公視與臺灣國際紀錄片影展的合作機制，有如下優勢：其一，透過臺灣國際紀錄片影展，《紀錄觀點》可以迅速找到影片導演溝通播出事宜；同時，透過影展與導演溝通，也可以更好地保護大陸獨立紀錄片導演的安全（王派彰，訪談記錄，二〇一九年）。其二，透過電視播出，可以讓獨立紀錄片被更多觀眾看到。

紀錄片的院線觀眾，通常是被影片主題吸引，具有同溫層效應。而電視觀眾的同溫層效應會相對較低，會讓原本並不關注影片主題的觀眾看到。這對紀錄片來說特別有意義（林樂群，二〇一八，頁二〇）。

此外，由於電視平臺的特殊性，公視在播出大陸獨立紀錄片時，亦有許多的限制，「不是每一部獨立紀錄片都能播」（林樂群，訪談資料，二〇一九年）。限制如下：

其一，「由於電視臺要考慮時間編排，所以對於影片的時長有所要求，不能太長」（林樂群，訪談資料，二〇一九年）[12]。其二，因為公視具有公共媒體屬性，其表現和影響都需要面臨公眾的評

<hr>

[12] 因此，公視曾因每部時長都達兩小時拒絕掉山形影展策展人藤岡朝子推薦的多部紀錄片（林樂群，訪談資料，二〇一九年）；因電視臺無法播六個小時的影片，且趙亮拒絕播出由BBC再剪輯的相對較短的電視版本，而拒絕掉大陸獨立紀錄片導演趙亮的紀錄片《上訪》（王派彰，訪談資料，二〇一九年）；因時長近五個小時而拒絕掉獲得二〇一七年金馬獎最佳紀錄片獎的大陸獨立紀錄片《囚》（王派彰，訪談資料，二〇一九年）。

估和立法機構的檢視，對納稅人負責，所以公視會從「收視質」和「收視率」兩方面對其節目進行衡量，並制定相應的收視目標。這就要求《紀錄觀點》在「有創意但冷門的影片」和「容易（取得好）收視的影片」之間達到合理的平衡（林樂群，電子郵件，二○二○年六月九日）。

如果我把《紀錄觀點》都拿來播那種，比如說紀錄片雙年展會做的那些〔影片〕，因為我自己也做紀錄片雙年展，我知道把它推向那種很原創性的紀錄片的時候，是長什麼樣子，沒有觀眾會跟。所以你隨時都得拉回來。就是播了一些那樣的片子以後，得拉回來（王派彰，訪談資料，二○一九年）。

其三，因為電視平臺與影院平臺不同，且需要針對大眾播出，所以公視對於影片的內容會有特別要求，例如不能播出太悶或形式比較特別的紀錄片（林樂群，訪談資料，二○一九年）[14]。

[13] 林樂群認為制定收視目標有其必要。畢竟公視的節目如果收視率太差，反映出節目影響力太低，很難不檢討，對納稅人難以交代。這也是全球公共媒體常態性要面對的議題（林樂群，電子郵件，二○二○年六月九日）。

[14] 公視就曾因此拒絕掉一些紀錄片，如畫面中有九分十一秒是黑畫面的九一一系列影片（雖然這是導演的創意，「但如果在電視播會讓觀眾誤以為電視壞掉」，所以沒有播出）（林樂群，訪談資料，二○一九年）大陸紀錄片導演周浩的《書記》（因其中有一段為錄音偷拍，畫面為黑畫面，亦會讓觀眾誤以為電視故障）（林樂群，訪談資料，二○一九年）、非高清的舊紀錄片（由於電視是高清的，如果播出非高清的老片，會被觀眾誤以為電視出現故障，

其四，由於《紀錄觀點》需要承擔包括扶持臺灣紀錄片產業在內的責任，所以雖然沒有明文要求，但王派彰仍自我規定，臺灣紀錄片要占《紀錄觀點》總播出片目的一半（王派彰，訪談資料，二〇一九年）。

其五，大陸獨立紀錄片在公視播出，需要送文化事務主管部門審查《版權證明》和是否含有簡體字對白。

> 我們的「文化部」規定，所有中國大陸來的影片都必須經過審核。……版權擁有者必須在〔大陸〕當地的法院公證，出具兩張證明，證明他是版權擁有者。然後再分別寄一張版權證給〔臺灣〕這邊海基會和「新聞局」，查證這兩張〔是否〕是一樣的。再審核對白，全部不能有簡體字。在這種情況下能播的當然只有央視，只有央視拿得到那兩張〔版權證〕（王派彰，訪談記錄，二〇一九年）。

曾擔任公視副總經理的林樂群認為，這樣的規定並不合理，所以就直接播出了大陸獨立紀錄片，後來再沒有人關切過（林樂群，訪談資料，二〇一九年）。

所以亦沒有播出）（王派彰，訪談記錄，二〇一九年）等。

# 節點與機制三：產製機構

在臺灣，目前有包括新北市紀錄片節[15] 在內的多家組織，為大陸獨立紀錄片提供紀錄片產製、發行等合作項目。如大陸獨立紀錄片《我的生命線》就在新北市紀錄片節獲得了一萬美金的資助。在這些機構中，CNEX創辦時間最早（二〇〇六年創辦）、規模最大、在兩岸最具影響力。因此，本書將聚焦於CNEX與大陸獨立紀錄片的互動機制。

CNEX被認為是一個社會企業，用商業思維來運行公益事業，以平衡紀錄片的「理想」與「現實」之間的矛盾（雷建軍，二〇一一，頁二五六），「幫助四面楚歌的不墨守成規者和資金充裕的合作者之間，開闢一條中間地帶」（Jacobs，二〇一八）。相較於曾負責組織北京獨立影像展的大陸機構栗憲庭基金會，CNEX更中性溫和（向笑楚，二〇二三）。與臺灣國際紀錄片影展、公視相比，CNEX不是公家單位，所以較少受到政策上的監管與要求，「相對來講自由自在一點」（張釗維，二〇二〇年）。因此，大陸獨立紀錄片導演王久良認為，「如果在中國〔大陸〕做紀錄片，〔一定〕會繞回來找CNEX」（翁煌德，二〇一七）。

---

15　二〇一〇年，時任新北市市長候選人朱立倫的競選政見之一，就是推廣紀錄片，所以新北市有非常多資源，包括紀錄片拍攝補助、紀錄片影院、紀錄片影展等（林亮妏，二〇一一）。

推向國際與產製流通，是CNEX針對大陸獨立紀錄片發展開出的解方。二〇一一年時，CNEX創始人蔣顯斌曾對大陸紀錄片的發展進行分析（韓經國，二〇一一，認為紀錄片在大陸院線播放的機制尚未成熟——影片只能在特定場域或是相關小型影展播放，其發聲管道和影響力有限；而獲得海外影展肯定，是可以引起大陸重視的方法之一。故此，CNEX透過這個平臺，將具有潛力的紀錄片導演與潛在買家聯繫起來，再透過自己的智庫與資金的扶持，讓大陸獨立紀錄片有能夠走出來的可能性（韓經國，二〇一一）。

「我們出發點是希望能夠催生好作品」。在蔣顯斌看來，「催生好作品」這件事情需要許多的必要條件，包括紀錄片觀點的高度、說故事的方式、資金的規模、紀錄片的出口等。而這些內容在十多年前仍較缺乏，許多環節也不完善。CNEX的可貴之處是找到了一種被驗證可行的運作模式。透過這個模式，可以與不同的導演對接。「我們認為這個模式應該要繼續……它的速度、成效其實比我當初出發的時候的想像要來得快，要來得大，就表示說供給面非常旺盛」（蔣顯斌，訪談記錄，二〇二〇年）。

在CNEX成立之初，兩岸還沒有直航，需要透過香港中轉。考量到香港是相對較能兼顧海峽兩岸暨香港的地方，因此CNEX將總部設立於香港，並在北京與臺北各去掛靠一個當地機構，設立辦公室，以此形成一個能夠跨越海峽兩岸暨香港的非營利組織（蔣顯斌，訪談記錄，二〇二〇年）。

在三地深耕多年，CNEX經歷了「不斷在地化的過程」。故此，儘管三位創始人都來自臺灣，但

CNEX並不將自己簡單定位為一個「在臺灣的單位」，或「來自臺灣的單位」而已（張釗維，訪談記錄，二〇二〇年）。

CNEX與大陸獨立紀錄片的產製合作，可分為如下五種類型：

## （一）年度主題徵案

CNEX與大陸獨立紀錄片導演合作的第一種類型，是透過舉辦「年度主題徵案」，每年資助十部華人紀錄片，從而完成十年一百部的製作計畫。在成立之初，CNEX每年都會公布一個主題，並向全世界的華人紀錄片導演徵集創作提案，或已經在拍攝的在地故事。

有些導演可能因為資金不足，甚至擱淺了，就放在抽屜好多年。……〔我們希望〕讓全世界的華人導演打開他的抽屜，提交給我們他的提案（蔣顯斌，訪談記錄，二〇二〇年）。

在「年度主題徵案」舉辦期間，CNEX每年約收到上百份投件。初選出二十個提案後，CNEX會組織紀錄片導演飛到一個城市，舉辦連續三天的培訓。與此同時，在海峽兩岸暨香港、澳門尋找五名監製顧問。監製顧問將在二十個提案中再挑選出十部作品。經過這兩輪篩選，入選者將獲得由CNEX提供的十至二十萬人民幣的資助（張釗維，訪談記錄，二〇二〇年）；同時，每一位監製都將負責指導兩個作品。總而言之，CNEX將以非營利組織的方式運作，而內部員工則承擔製片

人的角色。他們與入選的獨立導演簽約，為其注資，並提供監製、後續發行以及走向國際院線等「一條龍」服務。對於獨立紀錄片導演而言，「年度徵案」的作用就像是「紀錄片加速器」（蔣顯斌，訪談記錄，二〇二〇年），幫助獨立紀錄片導演克服困難、實現創作願望。而CNEX則跟導演形成聯合出品的合作架構，獲得作品的獨家經營權。如果將來有利潤產生，會得到相應比例的分配。此時，CNEX與導演之間的合作模式相對簡單（張釗維，訪談記錄，二〇二〇年）。

透過「年度主題徵案」，CNEX資助並參與製作了許多具有影響力的紀錄片作品，其中有多部獲得重要獎項的肯定。但是，對於CNEX而言，舉辦「年度主題徵案」並資助入選作品需要承受較大的財務壓力；在成本和人力等方面，每年十部專業紀錄片的製片任務也是不小的挑戰[16]（張釗維，

16　對CNEX而言，資金來源一直是一道題目。蔣顯斌以二〇〇九年為例，指出當年全球金融海嘯，致使CNEX在資金上有所短缺，是其發展過程中的「一個坎」。具體而言，由於CNEX採用捐贈模式，而捐贈者在二〇〇九年時都比較困難，所以如果CNEX繼續維持既有的支持和的節奏，在資金上就會面臨挑戰。「我覺得那一年也是我個人比較辛苦的一年」（蔣顯斌，訪談記錄，二〇二〇年）。

蔣顯斌表示，紀錄片不是一個高利潤的行業，而是一個非常辛苦的行業，不會被熱錢所青睞。CNEX舉辦的大多數活動，如臺灣文化事務主管部門支持的CCDF，與中國美院IDF合作舉辦的工作坊，或邀請美國Sundance到亞洲舉辦的活動，都需要取得足夠的資金。其中絕大部分的資金，CNEX都是透過在民間尋找捐贈所獲得的。此外，華人世界的捐贈情況跟歐美有所不同。華人世界的捐贈，大多是由捐贈人在其人生奮鬥的過程中有所成就，所以希望用基金會或者公益的方式回饋社會，把錢交給社會底層，比較類似於「扶貧」。而歐美則有相對成熟的捐贈和基金會機制，也有更多人願意捐助具有「影像精神」的理念性工作，而不僅僅是「扶貧」。

訪談記錄，二〇二〇年）。所以，在舉辦十屆後，年度徵案活動暫時停辦[17]。

## （二）華人紀錄片提案大會

除了「年度主題徵案」之外，CNEX與大陸獨立紀錄片工作者互動的第二種方式，是透過「華人紀錄片提案大會」（CNEX Chinese Documentary Forum，CCDF）為導演牽線，幫助其進入紀錄片的「圈子」，以完成作品。「年度徵案」活動暫停之後，「華人紀錄片提案大會」是CNEX全年運作的重要工作之一。這一模式源自歐美的紀錄片「跨國合制創投」模式，於二〇一〇年起向全球華人徵案。每年，CCDF約有二十個拍攝案入選。其中，大陸作品約占百分之七十，臺灣作品占百分之二十五，另有來自香港、新加坡、北美等地的作品占百分之五（張釗維，訪談記錄，二〇二〇年）。舉辦期間，CCDF邀請全世界重要電視臺的委製編審、投資者、買家、發行商、策展人。其中，資金較為充裕者則以歐洲、北美以及大陸為主（林木材，二〇一八，頁二一）。

相較於「年度主題徵案」，「華人紀錄片提案大會」不為紀錄片創作者提供直接的資助，而是提

[17] 見CNEX官網：http://www.cnex.org.tw/cnex_all.php/9.html

因此，蔣顯斌表示，CNEX並不容易有源源不斷的「水龍頭」。「像我們這種機構在歐美會比較被理解，可是在華人社會我們有一點點超前，資金上除了靠陸續接棒的民間贊助者，還有很多時候是靠我自己在出。我希望CNEX最後要能夠走到跟社會有一個循環效應，就是說它要能夠〔自己〕運轉起來。我如果每年貼得越少，就代表我們的成績做得越好（笑）。是用這種方法在自我期許」（蔣顯斌，訪談記錄，二〇二〇年）。

供一個與來自全球各地、對「華語紀錄片」感興趣、重量級的決策人（player）見面的機會。這些決策人身處影視產業的不同價值鏈之中，可以從電視臺、電影節、資金等多個方面對紀錄片創作者提供幫助。在「華人紀錄片提案大會」上，CNEX讓華人導演成為主角，並全程提供中英雙語的同聲翻譯，以實現無障礙的國際交流。華人導演不再需要飛到世界各地，透過「華人紀錄片提案大會」，就可以完成國際提案。

「華人紀錄片提案大會」的舉辦，一方面與CNEX的內部歷力有關。CNEX創辦人之一張釗維表示，相較於「年度徵案」，「（CCDF）」對我們來說比較輕鬆，可能可以服務的面向會更廣」（張釗維，訪談記錄，二〇二〇年）。另一方面，「華人紀錄片提案大會」也是另一位創辦人蔣顯斌在國際紀錄片活動中考察後的想法。在CNEX成立後的第二年，蔣顯斌為了尋找更多的紀錄片出口，開始考察並學習國際上許多重要的紀錄片節展[18]。他在觀察後發現，跨國合作、跨國集資已經在國際上行之有年。而提案大會就是其中一種成熟的模式——它為製片人提供了一張很大的情報網，使其可以在提案結束之後串聯許多的資源。然而，華人常常難以打入這一國際格局之中。於是，蔣顯斌

[18] 包括加拿大的HotDocs紀錄片節、荷蘭阿姆斯特丹的「國際紀錄片節」（International Documentary Film Festival，IDFA）等。這些國際紀錄片節展倚靠不同的國際市場，而每個市場中都有自己當地的公共電視臺的系統，也有不同的製片人和一些發行商。活躍其中的決策人，每年都會聚在幾個重要的提案大會上，提前精選出一些紀錄片；然後，再邀請這些入選紀錄片的創作者站到臺上，去和來自世界各地的資金方、發行方、播放平臺（如電視臺）、電影節的負責人提案。

在和同事討論之後，決定在華人世界也舉辦一個以華人導演為主場，並全程提供中英同聲翻譯的提案大會。

等於是強迫我們華人的導演去面向一個所謂的國際閱聽眾，同時也帶來很多的機會跟資金。我覺得去認識國際是一件事情，但是其實因為這個場合也聚集了「兩岸三地」的導演，大家也因此有機會彼此互相認識，或者透過對方的眼睛來了解他們所身處的社會（蔣顯斌，訪談記錄，二〇二〇年）。

因此，「華人紀錄片提案大會」的作用就像是「情報網」，也像是一個平臺和「跳板」。而組織者CNEX則是其中的「開門人、牽線人」。

## （三）參與監製或製作

除了在「華人紀錄片提案大會」擔任「開門人」以外，CNEX與大陸獨立紀錄片導演互動的其他類型，是自己參與監製或製作。「CCDF只是CNEX業務當中的一項，當然是很重要的一項，但並不是我們所有的事情都圍繞它做」（張釗維，訪談記錄，二〇二〇年）。之所以有這樣的判定，

是因為ＣＮＥＸ在二〇一一年時，成立了ＣＮＥＸ Studio（視納華仁文化傳播股份有限公司）[19]。公司（Studio）後於二〇一五年在臺灣的中華電信ＭＯＤ開設了「ＣＮＥＸ紀實」的電視頻道[20]。與原先相比，ＣＮＥＸ的架構和分工都更加明確──基金會將更加面向活動舉辦，而公司（Studio）則更偏向於製作部分（蔣顯斌，訪談記錄，二〇二〇年）。

根據官網的介紹，公司（Studio）的職責主要是以「華人紀錄片提案大會」、「年度主題徵案工作坊」和「日舞×ＣＮＥＸ工作坊」為主要管道，尋找、洽談、評估紀錄片的拍攝提案，進而成為影片的監製或聯合製作方。ＣＮＥＸ作為製片方，將根據每個拍攝提案的具體情況，負責募款、國際合作、籌組團隊、掌握預算、監督影片進度和內容、宣傳發行等工作[21]。

舉例而言，在提案大會期間，ＣＮＥＸ會對紀錄片提案及團隊進行全程觀察。評估多重因素後，決定是否與其合作，以及採用何種形式合作（如聯合出品、聯合製作等）。其中，「聯合出品」指的是ＣＮＥＸ在其中有資金或資源方面的投入。「聯合製作」則指ＣＮＥＸ在其中只負責後期剪輯等

19　ＣＮＥＸ Studio簡介：ＣＮＥＸ Studio為ＣＮＥＸ旗下組織，成立於二〇一一年，期望在原ＣＮＥＸ基金會以十年拍攝一百部華人紀錄片的主題徵案計畫之外，推動「兩岸三地」紀錄片的國際合作及發行，打造具專業規模的優質華人紀錄電影。摘錄自ＣＮＥＸ官網並經修訂：http://www.cnex.org.tw/productions_other.php?sign=cnexstudiotw

20　執行長陳玲珍在訪談中解釋成立電視頻道的原因：上游拍攝的作品多到滿出來，下游能夠播出的平臺卻經常呈現堵塞狀態，成立專屬頻道，就是希望能暢通這個現象。摘自：https://punchline.asia/archives/20524。

21　摘錄自ＣＮＥＸ官網：http://www.cnex.org.tw/productions_other.php?sign=cnexstudiotw

製作部分，沒有投入資金或資源。相較於「聯合製作」，如果是「聯合出品」的紀錄片，CNEX將獲得影片的相應版權（rights）（張釧維，訪談記錄，二〇二〇年）。在確定合作形式的過程中，CNEX利用基金會和公司的性質差異，以及合作計畫機制的不同，與每個項目簽訂不同的合作方式，為自己提供彈性。

## （四） 協助紀錄片發行

第四，CNEX可以幫助大陸獨立紀錄片發行。發行管道包括：（一）在臺灣院線播出；（二）在CNEX紀實頻道、Giloo紀實影音平臺播出；（三）在學校、圖書館等社會機構收藏和公播；（四）發行DVD等方式等（受訪者B，訪談記錄，二〇一九年；雷建軍，二〇一〇，頁二五六）。

CNEX的發行具有三個特徵。其一，隨著CNEX成立了製作公司和電視頻道，CNEX具有了自己的獨立發行管道。其中，「Giloo紀實影音平臺」並非CNEX的組成部分，而是由CNEX創始人之一的蔣顯斌於二〇一八年參與投資、創辦的紀錄片線上影音平臺。Giloo的命名，源自於「紀錄」的發音。它的推出，是考量到「紀錄片在原本電影生態中獲得的資源就比較少，如果能多一個管道讓許多精彩的片子有機會可以被更多人看到，不只能幫助紀錄片發行，也可以促進紀錄片產值更蓬勃發展」[22]。由於蔣顯斌同時是CNEX與Giloo的創辦人，所以Giloo可以說是CNEX的友好

單位（張釗維，訪談記錄，二〇二〇年）。

其二，由於近年來資金受限，為了更好利用已經打通的現有發行管道，和參與很多精彩、有趣的紀錄片，CNEX與大陸獨立紀錄片導演的合作，也出現了專門購買發行權的形式，從而「把這些已經完成的片子傳播得更遠」。

其三，雖然CNEX在北京、香港、臺北均設有辦公室，但三處的分工各有不同。相較而言，CNEX的管理（management）重心仍在臺北，而製片、創作等相關內容則被置於北京。這主要是因為臺灣有很好的影展工業，臺灣社會和人才在訊息的管理儲存跟整理分析方面比較專長（張釗維，訪談記錄，二〇二〇年）。

## （五）提供多元機會

除了上述合作類型之外，CNEX與大陸獨立紀錄片工作者互動時，亦承擔互相陪伴和分享經驗的角色。隨著觸及面越來越廣，CNEX也希望做得更多。這包括如下幾個方面：

其一，完善相應機制。CNEX希望吸納更多優秀資源，從而拓展大學巡展等合作管道，完善「紀錄片學院」等運行機制（包括各類形式的工作坊、課程等）。以紀錄片工作坊為例，CNEX每年都會組織剪輯工作坊。開始時，CNEX與美國聖丹斯國際電影節（Sundance Film Festival）合作，共同組織「日舞×CNEX工作坊」。之後，轉為與杭州「西湖國際紀錄片大會」（International Documentary Festival，IDF）合作舉辦。每年將會有四個項目入選剪輯工作坊。在其中，CNEX將發

掘到一些新的項目，同時「希望能夠把我們所累積的這些資源更好地傳承下去」（張釗維，訪談記錄，二〇二〇年）。

其二，CNEX也希望能夠依託於既有的合作平臺，針對不同階段的導演，提供與該階段相適配的不同機會。例如：部分CNEX舉辦的活動，其目的是為紀錄片導演提供學習的機會；而另外一些活動，則是為紀錄片導演搭建「打擂」的舞臺。與之相應，CNEX也希望紀錄片導演清楚自己所處的階段和適合參與的項目。「那不一定跟年紀有關，就算你想越級打怪，你也要做好我是越級挑戰的心理」（張釗維，訪談記錄，二〇二〇年）。

綜上所述，透過製、播、銷等多種管道，CNEX已經形成了多個與兩岸華文獨立紀錄片工作者互動的類型。藉助於基金會、公司（Studio）兩個平臺，CNEX持續探索如何以組合的方式，讓紀錄片獲得更有力量的支持；探索獨立紀錄片與商業結合的平衡點，如何讓紀錄片的影響力跟市場的運作相互配合，達到良性的循環（蔣顯斌，訪談記錄，二〇二〇年）。

## 節點與機制四：其他

除了上述合作方式以外，包括工會、新型民間機構、學界在內的交流也在兩岸獨立紀錄片互動中發揮一定作用。

第一，紀錄片工會延續影展合作，但力度不如從前。在二〇〇六—二〇一三年之間，兩岸獨立紀

錄片的互動交流主要以紀工會的連結展開。當時，臺灣策展人林木材擔任紀工會常任理事，藉助栗憲庭基金會、杭州亞洲青年影展等大陸機構，透過互訪、交換影片等方式展開兩岸交流。期間，《紀工報》作為紀工會的媒體平臺，也發表了有關兩岸交流和影片評論等方面的豐富論述（王達，二〇一八）。在二〇一一年與二〇一二年時，紀工會曾兩次參加北京獨立影像展（黃惠偵，訪談資料，二〇一九年）。

但在二〇一三年後，由於幹部換屆，林木材赴任臺灣國際紀錄片影展，紀工會與大陸獨立紀錄片的聯繫也逐漸減弱。二〇一四、二〇一五年，黃惠偵返回工會工作，組織過幾次交流（黃惠偵，訪談資料，二〇一九年）。二〇一五年，「西湖影像訓練營」與紀工會合作，舉辦「想像臺灣：當代紀錄片群展」活動，沈可尚、黃信堯、曾文珍等臺灣導演赴杭州參加（黃惠偵，訪談資料，二〇一九年）。之後，隨著黃惠偵離任，相關的交流也再次減少，逐漸轉變為以個人為主的交流。

第二，學界協力出版書籍。除了工會以外，兩岸紀錄片學界也在不斷探索新的互動形式。如包括臺灣學者郭力昕、大陸學者張獻民、郝建在內的兩岸學者曾經計劃協力訪問、出版約一百萬字的大陸獨立紀錄片導演訪談錄，但因各種原因未能最終出版《林木材，訪談資料，二〇一八年）。

二〇一六年，大陸紀錄片導演黃文海在香港寫作、臺灣出版《放逐的凝視：見證中國獨立紀錄片》一書。林木材對此評價：「『兩岸三地』的關係竟在書本之外被奇妙地勾連起來，是意外巧合，也是命運未來」（林木材，二〇一七）。

第三，民間組織作為新形式出現。隨著兩岸民間獨立紀錄片公司與放映機構的不斷興起，兩岸

紀錄片交流的新形式也逐漸增多。如立基於臺灣的舊視界文化藝術有限公司，就曾推出「孢子囊電影院」的發行放映計畫。他們與大陸獨立放映機構合作，推動包括蔡崇隆在內的臺灣導演赴大陸播放影片（蔡崇隆，訪談記錄，二〇一九年）。而大陸推出的瓢蟲映像等放映計畫，也為沈可尚等臺灣導演赴大陸交流、放映提供了新的可能（沈可尚，訪談記錄，二〇一九年）。

綜合上述研究發現後，本書認為：

第一，二〇一三年後，兩岸的紀錄片交流，逐漸以臺灣國際紀錄片影展、CNEX、公視為主要平臺，並有其他多種連結節點，每個節點都發展出各自的互動機制。曾經開啟兩岸獨立紀錄片交流的臺灣學者李道明，在答覆本書作者的郵件中，亦坦承「不知近期有多少大陸紀錄片來臺交流」，建議本書作者訪問臺灣國際紀錄片影展與CNEX的負責人（李道明，電子郵件，二〇一九年）。

第二，本書將大陸獨立紀錄片在臺連結的機制，簡要歸納為如下模型：首先，臺灣國際紀錄片影展、公視等機構提供映演平臺，以利大陸獨立紀錄片被觀眾看見；其次，CNEX等機構提供發行管道，亦有融資、資助、製作等其他合作形式，以利大陸獨立紀錄片的產製。

# 連結目的：利己與利他的思考維度

臺灣紀錄片工作者為何與大陸獨立紀錄片工作者交流？在前人的研究中，已經發現臺灣與大陸獨立紀錄片工作者連結的幾類目的，可被概括為「窗口」、「共情」、「對比」、「致敬與反思」等。

但是，這類論述相對簡單，也未被系統性概括。因此，本書透過訪談資料的整理，對以上論述進行分析，認為臺灣在與大陸獨立紀錄片工作者互動時，既有希望幫助大陸獨立紀錄片工作者的願望，也有希望了解大陸、幫助臺灣紀錄片工作者反思的心態。

此外，本書發現，在上述四種模式的基礎上，臺灣紀錄片工作者與大陸獨立紀錄片的連結，還有出於推動臺灣紀錄片發展、提升臺灣紀錄片地位的策略考量。這一策略考量，與二〇一〇年後臺灣文化事務主管部門推出的文化政策相互呼應。

# 一、利己：幫助臺灣紀錄片提升地位與改善現狀

## （一）策略提升臺灣紀錄片地位

在已有論述中，林木材（二〇一八）透過比較臺灣與大陸、香港獨立紀錄片發展狀況，凸顯臺灣在紀錄片發展上的獨特地位與優勢。然而，該「對比」體現了臺灣紀錄片工作者怎樣的深層考量？本書發現，二〇一三年後臺灣在紀錄片領域所做的諸多改變，目的之一是希望提升臺灣在「華語」以及亞洲紀錄片中的地位。

王派彰認為，臺灣是亞洲最適合發展紀錄片產業的地方，也是寬容度最大的地方（王派彰，訪談記錄，二〇一九年）。林木材（二〇一八，頁十二）指出，臺灣國際紀錄片影展於二〇一四年開始的改造轉向，透過設立「敬！華語獨立紀錄片」單元與強調亞洲獨立視野，以「搭建一個聚焦華人地區與東南亞的獨立紀錄片的展映交流平臺」。

林木材從影展的海外受眾出發考量影展的發展策略，認為國際影展的國際化程度，取決於願意參展的外國人數量，他們或來吸收資訊，或來挑選影片。因此，他希望從華人社群的角度進行國際影展的差異化競爭，從而帶動臺灣紀錄片導演的發展。

如果有一天這個影展辦得非常成功，那麼當影展開始的時候，所有最重要的「華語紀錄片」導演可能都在臺灣，會去那個盛會。國際的人〔策展人等〕來就知道說我可以在這裡找這些人〔華語紀錄片導演〕，同時也可以把臺灣的導演再拉上去。美好的想像是這樣子（林木材，訪談記錄，二〇一八年）。

王派彰強調了臺灣對於大陸獨立紀錄片的價值。雖然大陸獨立紀錄片在公視幾乎沒有收視率，在臺灣國際紀錄片影展的上座率亦一般。但是，「華語紀錄片」單元的策略化發展，可以讓外國策展人了解這裡可以找到大陸的好片，是大陸獨立紀錄片出去的重要一站，因此也會更加關注臺灣紀錄片在亞洲的地位。

外國的那些策展人進來看片子的時候，他一定是看這些片子，因為〔這些片子〕是你在國外的影展看不到。〔TIDF〕將是〔這些片子的〕第一個平臺，有可能從這邊再出去（王派彰，訪談記錄，二〇一九年）。

以臺灣國際紀錄片影展為例，其與大陸獨立紀錄片的互動，除了基於二〇一三年前後大陸獨立紀錄片影展所遭遇的事件以外，也基於在文化事務主管部門支持下臺灣國際紀錄片影展機構調整的背景。

二〇一二年，臺灣新設文化事務主管部門，首任負責人龍應台十分重視臺灣紀錄片的發展，臺

灣國際紀錄片影展的發展也因此被納入到提振臺灣文化地位的重要考量之中。次年，臺灣國際紀錄

片影展在「國家電影中心」（前「國家電影資料館」）下設立常態辦公室，也確定由現在林木材領

軍的團隊操刀。相比於之前透過招標的方式確定各屆影展的策展團隊，常態辦公室的設立和策展團

隊的穩定，使節目單元架構逐漸固定（吳凡，訪談記錄，二〇一九年）。二〇一四年，在文化事務

主管部門的默許下[23]（王派彰，訪談記錄，二〇一九年），臺灣國際紀錄片影展設置「敬！CHINA

獨立紀錄片」特別單元。林木材評價，二〇一三年，可以作為臺灣國際紀錄片影展的一個「重新開

始」（林木材，訪談記錄，二〇一八年）。

之後，臺灣國際紀錄片影展與大陸獨立紀錄片的互動，經歷了一些改變，可分為從「爬梳脈絡」

到「放映新作」、從「CHINA」到「華語」兩個方面。

第一，二〇一三年後，臺灣國際紀錄片影展的「敬！華語獨立紀錄片」單元，經歷了從二〇一

四年首次創設時「爬梳過去十年獨立紀錄片脈絡」，到二〇一六、二〇一八兩屆「放映新作」的改

變[24]（吳凡，訪談記錄，二〇一九年）。除了策展目的的調整以外，策展團隊認為，由於二〇一四年

時已經產生影響力，後續「不需要大張旗鼓地再做成那麼大的東西」（林木材，訪談記錄，二〇一八

年），所以二〇一六、二〇一八兩屆展映大陸獨立紀錄片的規模與數量也逐漸變小[25]。

---

23　但龍應台亦對此設置了「不要挑釁」的底線（王派彰，訪談記錄，二〇一九年）。

24　改變的原因是因為第一年（二〇一四年）比較特別，以回顧為主；後來轉入常態正軌，以新片為主。

25　二〇一六年還有另外設置「民間記憶計畫」專題，所以當年播放大陸獨立紀錄片的總片量也很大。

第二，二〇一六年，臺灣國際紀錄片影展將二〇一四年特別單元名稱中的「CHINA」調整為「華語」。這體現了策展團隊兩方面的考量：

第一是因為認定上有困難。許多導演有可能是混血或是在他國出生的第三、四代華人，我們不太可能檢查「護照」甚至血源。「華語」影片的認定比較明確，這是許多影展都會考量的因素。第二也是希望能擴大這個單元的範圍，讓包括馬來西亞、新加坡與歐美海外的華人議題都能被看見、被鼓勵（吳凡，訪談記錄，二〇一九年）。

透過「華語單元」的確立，臺灣國際紀錄片影展也在尋找自我發展的策略。一方面，在「亞洲」視野之外增設「華語」的單元，以提振臺灣在「華語紀錄片」領域的地位，另一方面，也在世界紀錄片影展中更加明確自身的優勢與位置。

## （二）致敬與反思：向大陸借鏡以改善臺灣之不足

在二〇一四年臺灣國際紀錄片影展「敬！CHINA獨立紀錄片」單元的介紹中，「敬」既被解讀為「禁」的諧音，也被詮釋為「敬佩與致敬」。

受訪者們認為，大陸獨立紀錄片工作者的處境比臺灣紀錄片工作者更加辛苦。與大陸相較，臺灣雖然有好的創作環境，但目前的作品卻鮮有如大陸紀錄片般那麼強的力道。因此大陸獨立紀錄片，既

值得被臺灣的觀眾去認定它的高度，也值得被臺灣紀錄片工作者視為學習的對象。

我不覺得我們是在幫你們〔大陸〕的導演，因為幫你們其實就是在幫我。……我常常有一種感覺是，我們沒出半毛錢，可是這些獨立紀錄片導演卻是出了生命在幫我們拍片子（王派彰，訪談記錄，二○一九年）。

臺灣號稱最自由、最民主，什麼都可以說，什麼都可以做。我們必須反覆地捫心自問，在中國大陸有這麼多不能拍，不能說不能講不方便，他們拍出來東西的力道有比我們差嗎？他們是不是力道有些時候比我們還強？在中國大陸有這麼多的創作者，不停地在夾縫中用各式各樣的方法，千方百計還是想要吐露自己對這個世界的觀察，對這個世界的控訴。他們那麼努力地在做，我們是不是應該引以為驕傲，或者引以為學習的對象（沈可尚，訪談記錄，二○一九年）。

對於臺灣紀錄片工作者而言，會在大陸獨立紀錄片導演身上有情感的投射，同時也把大陸作為反省的鏡子，反思自己是否有像他們一樣。

我從他們身上看到那個力道，我自己都有點汗顏，就覺得我們什麼都有，但是我們夠強烈嗎？

我自己也會常常捫心自問或反躬自省（沈可尚，訪談記錄，二〇一九年）。

理論上是說〔臺灣〕這樣一個地方，對於這個社會和歷史或當代曾經發生的重大題材，都應該要一兩個紀錄片來談。好，那我就問了，有沒有人拍過阿扁的兩顆子彈？〔大陸〕至少還有周浩拍了《大同》，在臺灣有任何一個市長或議長（張釗維，訪談記錄，二〇二〇年）？

在既有文獻中，有多名學者和紀錄片工作者指出臺灣紀錄片發展的不足。因此，受訪者認為，臺灣除了需要向外學習紀錄片創作者的精神之外，亦需要透過他山之石，反思自身的紀錄片發展環境、紀錄片的地位，以及社會對於紀錄片的態度。CNEX製作總監張釗維指出，臺灣紀錄片發展的問題，不在於個人或機構，而在於整個環境跟話語（discourse）。在紀錄片的產業、美學、社會地位、政策思考等方面，「每個層面它都是千瘡百孔，都是非常的薄弱。（訪問者：兩岸都是？）臺灣特別是」（張釗維，訪談記錄，二〇二〇年）。

你對待紀錄片的態度是什麼？這個社會需要紀錄片嗎？對不起，我覺得〔臺灣社會〕根本不需要，而中國大陸需要。從day one中宣部成立開始，就告訴你說，我是要紀錄片的。槍桿子、筆桿子，筆桿子以後就會出現攝影機桿子什麼的。這是整個國家政策。不管你說它做得好或不

好，或者是說它是不是體制內外，這都是其次。而是我在問那一個最根本的問題：這個社會是否需要〔紀錄片〕這個東西（張釗維，訪談記錄，二〇二〇年）。

張釗維也結合其實際經歷，指出臺灣在紀錄片發展的數據整理、學術重視等方面，與大陸相比仍欠缺太多。當CNEX臺北辦公室希望與更多臺灣新媒體合作，需要搜尋一些關於臺灣紀錄片的統計數據時，卻發現很難找到相關資料。他認為這些都是臺灣文化事務主管部門可以像大陸學習借鑑、在紀錄片方面發力的方向。

## （三）拓展臺灣紀錄片市場

作為CNEX製作總監，張釗維亦從產業與市場的角度考量兩岸紀錄片連結對於臺灣的意義。

他認為，如果一個地方的文化產業要達到多元紀錄片類型並存的良性狀態，需要有足夠的市場以支撐它內生的紀錄片工作者（包括創作、管理營運、營銷等人員），從而實現自產自銷。然而，就人口而言，臺灣的人口數量不足以使其支撐起一個文化的內需市場，因此必須倚賴大陸的文化市場。

我以前提過一個想像，當然這個都還要被檢證。如果要實現一個良性的文化內需市場，需要一億人。日本是一億多，南韓是七〇〇〇萬。那臺灣呢，二四〇〇萬。你哪裡再去找其他的七五〇〇萬？北美嗎？北美華人嗎？對我來講，這個其實是一個你撥開所有的意識形態、政治糾

萬，這是你必須回答的問題。否則「紀錄片」就是一個完全由「政府」在主導的文化產業行為，它不會是一個民間的，不會像「愛優騰」[26]他們這樣子。那臺灣的另外七五〇〇萬在哪裡？一定是浙江、福建、廣東（張釗維，訪談記錄，二〇二〇年）。

結合兩岸的紀錄片產業發展背景，CNEX董事長蔣顯斌認為，大陸在紀錄片產業，尤其是「紀實娛樂」（factual entertainment）方面，發展得比臺灣好很多，並在影視產業中找到了它的位置。雖然臺灣紀錄片產業已經有比較良性的循環，自二〇一〇年以來，臺灣每年登陸院線的紀錄片數量可觀，主管部門也在持續地、規律地為紀錄片提供資金與支持，但紀錄片的產業規模還不及大陸。因此，蔣顯斌認為臺灣接下來的任務就是將紀錄片的產業規模拉高。二〇一九年，臺灣在文化事務主管部門下新設「文化內容策進院」，就是促進紀錄片產業發展的步驟之一。

# 二、利他：幫助大陸提供映演空間與象徵性認證

翁煒婷（二〇一五）指出，大陸獨立紀錄片工作者的在臺交流，可以幫助臺灣工作者了解大陸獨立紀錄片處處掣肘的境遇，增強對大陸獨立紀錄片工作者的情感認同與行動支持。然而，這樣的行

[26] 指大陸的愛奇藝、優酷、騰訊等影片平臺。

動目的與訴求具體為何？本書在「共情」的簡單論述上，進一步指出臺灣出於「聲援」（提供映演空間）與「鼓勵」（給予象徵性認證）的兩種連結目的。

## （一）聲援：讓「消失的檔案」被看見

前人曾以「窗口」指代兩岸獨立紀錄片交流的動機與意義。但本書發現，在「窗口」的意義背後，體現了兩岸紀錄片工作者對於「真實」的渴望。臺灣紀錄片工作者沈可尚曾支持多部大陸獨立紀錄片來臺交流。他認為，之所以支持，其實出於一種對於「真實」的本能好奇，而獨立紀錄片可能更像真實。

我們對真實的渴望，對現實的理解，其實渴望是很高的。所以可能會更在乎這些東西（沈可尚，訪談記錄，二○一九年）。

二○一三年，當臺灣國際紀錄片影展開始籌辦第九屆時，正逢大陸許多獨立影展停辦。當時，策展團隊認為中國〔大陸〕獨立紀錄片「失去了被看到、尤其是被國際觀眾與選片人看到的平臺」（吳凡，訪談記錄，二○一九年），在此情況下，臺灣國際紀錄片影展需要肩負責任與使命。「因為其他平臺都消失，好像只能靠這個」（林木材，訪談記錄，二○一八年）。「他們〔大陸獨立紀錄片工作者〕只剩下臺灣了」（王派彰，訪談記錄，二○一九年）。

因此，臺灣國際紀錄片影展特別設立「敬！CHINA獨立紀錄片」單元，邀請中國〔大陸〕四個主要獨立影展的策展人來臺，爬梳近十年來的中國〔大陸〕獨立紀錄片作品（吳凡，訪談記錄，二〇一九年）。特別單元的設立，除了「讓臺灣觀眾與國際影人能更了解中國〔大陸〕獨立紀錄片」（吳凡，訪談記錄，二〇一九年）、讓中國〔大陸〕獨立紀錄片有被人看見的平臺以外，也具有特別的聲援意義。

曾參與創辦該特別單元的王派彰表示：

應該宣稱，我們不會一直做這個單元下去，我要做到中國大陸接受，把他們領回去（王派彰，訪談記錄，二〇一九年）。

由此觀之，二〇一二年後大陸獨立紀錄片影展的相繼被限，讓臺灣紀錄片工作者對於大陸的調控有了強烈和具體的真實感，而不再只是聽聞和遙不可及。同時，這些事件也在他們心裡埋下種子，促使他們去和大陸的獨立導演展開交流（沈可尚，訪談記錄，二〇一九年）。

與大陸相較，臺灣的紀錄片表達環境更加友善，在海峽兩岸暨香港、澳門影展的地緣政治上面扮演了一個界限與尺度相對寬鬆的角色。因此，大陸獨立紀錄片工作者的處境，一方面使臺灣紀錄片工作者對於獨立紀錄片遭受限制感覺到困惑，從而有一種由衷的支持心態（沈可尚，訪談記錄，二〇一九年），另一方面也讓臺灣紀錄片工作者意識到臺灣的「責任與使命」（林木材，訪談記錄，二〇

一八年），去幫助呈現一些「消失的檔案」、擴大大陸獨立影像的播映空間（沈可尚，訪談記錄，二〇一九年）。故此，沈可尚認為，這樣的聲援與支持在影展的地緣政治上，具有「政治意涵」（沈可尚，訪談記錄，二〇一九年）。

我指的政治意涵是說，第一個，我們永遠相信在中國〔大陸〕這麼大的一個體制底下，會有那些不斷想要發聲而不被接受的聲音。那些東西對我們來講，就如同我們自己在自己的社會裡面一樣。在那個巨大的狀態底下有一些雖然沒有辦法發聲、不被聽到，但是很珍貴很重要的東西。第二，以影展的地緣政治來說，臺灣的確在「兩岸三地」比較有條件去支持這些片子。但支持的理由絕對不是什麼所謂政治上的支持，而是一種我們對於那種沒有辦法輕易發聲、但是它的確是擲地有聲地在講述一些內容的東西感到好奇，並且尊重（沈可尚，訪談記錄，二〇一九年）。

## （二）寬容：讓臺灣成為「可以諒解很多題目的地方」

在創作上，專注於紀錄片產製的 CNEX 則認為臺灣可以藉助其在產業循環與寬鬆論述等方面的既有優勢，包容各類紀錄片主題，為海峽兩岸暨香港、澳門的創作者提供空間，吸引更多人來創作，成為「可以諒解很多題目的地方」。

從說故事的角度來講，臺灣目前是沒有限制的。這個是很難得。難得的意思是說，它的受惠者不僅是臺灣本地的創作者而已。事實上，它可以使臺灣以外的創作者也受惠，使他們也可以到臺灣來一起創作。所以，我覺得這會是接下去的一種可能性。不同的社會因為進度不同，所以會包容不同的題目。……（有的題目是在其他地方）被保存了，被創作了，但是它不一定現在在自己的人生社會中是可以被傳播的。也許過了三五年以後，它的價值會反哺回去。所以我覺得這也是目前我們希望能夠讓臺灣在紀錄片（行業中）去扮演某一種（角色），（成為）可以去諒解很多題目的一個地方（蔣顯斌，訪談記錄，二〇二〇年）。

## （三）鼓勵：給予象徵性「認證」

臺灣的聲援與支持，既讓大陸獨立紀錄片被更多人看見，也是一種對大陸獨立紀錄片工作者的鼓勵。

曾擔任臺灣國際紀錄片影展活動統籌的吳凡認為，由於該影展沒有資金或產業活動等實質的拍攝資源的支持，所以能做到的力量很有限。保持一個開放的平臺，讓影片可以在這個平臺上自由交流，可以被鼓勵和被其他國際影展看見，應該就是最好的支持（吳凡，訪談記錄，二〇一九年）。林木材亦持相同觀點。他想要把臺灣國際紀錄片影展作為一個「華語紀錄片」最重要的平臺，去鼓勵獨立影人、鼓勵紀錄片（林木材，訪談記錄，二〇一八年）。

CNEX雖然有產業支持，但與大陸的媒體機構相比，資金仍然有限。因此，不論是CNEX

還是影展，對於大陸獨立紀錄片的支持，被認為其實就是篩選、給予認證（credit）、讓影片有相應的鼓勵、從而更好地被其他人看到的過程。CNEX既是一個「佛手」，把大陸獨立紀錄片「托舉到一個山上」，讓它的聲音被聽見；也是一個「跳板」，讓大陸獨立紀錄片帶著CNEX積累的品牌信任，增加被世界聽到的機會。「國際上只要看見這個logo，他就會知道這是一部被挑選過的、被認證的優質的紀錄片」，CNEX的一名工作人員這樣闡釋他們對於紀錄片工作者的意義。CNEX創始人蔣顯斌則將該機構的任務更聚焦為如下兩點：

〔紀錄片導演〕都會有為自己這部片的聲音找一個很重要的觀眾群的願望。我們作為製片的平臺，一是要希望幫助他完成這個願望，二是要讓這部片能夠順利地產生它的social impact，然後能夠reach到他的right audience。這兩個任務一直到今天，還是我們對自己很重要的一個要求（蔣顯斌，訪談記錄，二〇二〇年）。

對於大陸獨立紀錄片工作者來說，臺灣亦是他們尋求發聲空間的一個重要途徑。CNEX的一名工作者認為，如果大陸獨立紀錄片工作者覺得「要說的這句話真的很重要」，並且希望到臺灣發聲，那麼就會「想盡辦法聯繫上臺灣的人，然後告訴他說這個東西很重要，接下來就交給你了」。CNEX製作總監張釗維也承認，臺灣舞臺的重要性，是其一直堅持做CCDF的原因之一。

臺灣對於大陸獨立紀錄片的肯定，亦讓大陸獨立紀錄片工作者深有感觸。近年來，有多部大陸

導演製作的紀錄片入圍臺灣金馬獎的提名或獲得獎項。在獲獎時，大陸導演之間的惺惺相惜，更是側面說明了大陸紀錄片導演來臺的原因，以及金馬獎對大陸獨立紀錄片工作者的改變。大陸缺少類似舞臺，讓這一群人得到被看見的機會，因此「當你的紀錄片有一點點被看見的機會，或是有一個縫隙露出曙光，你會特別的感動」。一些大陸導演沒有特別的資源、管道，但是奮力地跑到臺灣、站在金馬獎的舞臺上，「一是說明這個舞臺的可貴，二是我們的確需要給她一個很重要的掌聲。……金馬獎其實都沒有獎金，最多就臺幣十萬，可是它的名氣對導演未來創作的路是一個很重要的肯定。它等於是肯定她過去三、四年來的付出」。

# 三、共業：推動兩岸了解與紀錄片發展

## （一）透過紀錄片相互了解、理解與共感

除了前述目的以外，臺灣紀錄片工作者基於兩岸獨立紀錄片交流的意義認知，對於兩岸獨立紀錄片互動的看法與建議，體現如下：

第一，臺灣紀錄片工作者認為，透過獨立紀錄片的互動，兩岸可以互相了解對方、理解對方處境。雖然兩岸各自存在框架和脈絡，大陸和臺灣的新世代一定會從各自的角度思考未來，但是，這樣的差異只有透過「人和人之間的越來越理解」才能產生克服的可能性。

沈可尚以他二十年往來大陸的經歷為例，說明在兩岸交往中，爭吵是自然的——電影交流的意義，就是讓彼此在「電影的宇宙」中相互認識與理解。一九九九年，沈可尚第一次到訪大陸。由於相互陌生，剛到大陸的沈可尚就和當地的導演吵架。對方問他：「臺灣幹嘛一天到晚講什麼獨立，我們不就兄弟嗎？」。沈可尚回答道：「誰跟你兄弟！」但是，隨著每年兩到三次訪問大陸，沈可尚漸漸理解，也開始嘗試從影片中認識對方的成長脈絡與處境。他與大陸導演的爭吵越來越少，也結識了許多大陸朋友。對他而言，紀錄片之間的交流，是更踏實的交流，「是人和人之間的溝通，是文化和文化之間溝通，是事件和事件的溝通，是理解，是成長和成長的溝通」。

當兩個框架跟脈絡不同的人，你說一見面就很和氣，什麼都接受彼此，哪有這種事？一開始有衝突啊，有不一樣的想法，再自然不過了。然而會因為這樣子爭執吵架，而壁壘分明嗎？我完全沒有這種感覺（沈可尚，訪談資料，二○一九年）。

蔣顯斌認為，兩岸「華人」的生存狀態、生活樣貌，是一個「多元聯立的方程式」，它本身彼此之間是在互相影響的。在既有環境下，兩岸之間的相互了解有其難度，但也十分重要與難得。

由CNEX舉辦的「華人紀錄片提案大會」（CCDF）就是這樣一個平臺。與會者中，除了監製、顧問之外，參與提案的導演也是來自海峽兩岸暨香港、澳門及全球各地的華人導演。「在很密集的三天之中，我們就發現大家有非常多的話題跟火花會擦出來。我們認為在文化圈中，這是實屬難得

的一種場合」（蔣顯斌，訪談記錄，二〇二〇年）。除此以外，在舉辦期間，透過組織紀錄片工作者相互觀看彼此的紀錄片、圍繞紀錄片討論等活動，CCDF也力圖促進各地華人導演之間彼此交流與認識。

我覺得那個意義是很非凡的。我們在訴說自己故事的時候，不管是懷舊、緬懷或者是有一些對立的抗爭，當你了解越多，你對於故事的深入挖掘會更到位。紀錄片工作者其實都是在挖掘〔故事〕跟說故事的人。他們跟同在這條路上的〔其他〕紀錄片工作者之間的情感、互通，這件事情的價值很高。〔透過CNEX〕，不僅是中國大陸的導演來到臺灣，臺灣的導演也因此認識到很多大陸以及各地的華人導演。大家彼此間面對面，可以一起探討很多在媒體上或者是在網路上被簡單化、卡通化、臉譜化、標籤化的人事物。透過紀錄片導演之間的聊天，跟酒精的催化，其實〔對於彼此〕就會知道得更多（蔣顯斌，訪談記錄，二〇二〇年）。

CNEX的工作人員也有類似感想。二〇一七年前後，大陸紀錄片導演王久良、張楠來臺期間，CNEX的相關工作人員曾陪同他們四處遊覽，介紹臺灣的政治狀況。在這樣的過程中，兩岸獨立紀錄片工作者增進交流，也更近距離地了解對方的處境與狀況。事實上，自CNEX成立之初，溝通交流就是其秉持的核心宗旨之一。CNEX創辦人之一張釗維在大陸生活多年，對於大陸的認識更多是

從紀錄片提案中獲得。「不一定會看成片[27]，但我看到那種提案，看到片花的時候，我大概知道這裡發生了什麼，或者是什麼樣的一個情況。這個東西對我來說非常有用。溝通跟交流，會減少誤判跟誤解。期待是這樣的，理論上是這樣的」（張釗維，訪談記錄，二〇二〇年）。然而，面對當下的兩岸交流現狀，張釗維也非常悲觀。

CNEX一開始，希望是兩岸之間的交流溝通。搞了十幾年來，你看現在兩岸幾乎不交流也不溝通。但這不是CNEX的責任。這一陣子我想起來這個狀態的時候，我就會覺得有點悲涼。這是違背我做紀錄片的最根本的東西。我們曾經樂觀的想像，兩岸的互動〔會〕越來越密切了。且不說什麼統和獨啊，這個再另說，至少我們彼此能夠認識你是怎麼樣的生活，我是怎麼樣的生活。看起來第一，CNEX是沒有達到這個功能，這個任務是失敗的。第二，這個環境就注定你這個任務是失敗的。至少到目前為止，你不知道未來十年會是怎麼樣的……（張釗維，訪談記錄，二〇二〇年）。

此外，臺灣紀錄片工作者認為，透過紀錄片的交流，可以將「人」的交流置於政治的牴觸之上。

---

27 指已經製作完成的影片。因現在的紀錄片採購體系，常採用提案或預售的模式，所以有些影片會在未完成時即被採購。而完成後的影片，即被稱為「成片」。

本書發現，隨著兩岸獨立紀錄片工作者相互交流的展開，雖然兩岸的導演在政治議題上「很明顯知道觀念不同」，但仍然可以對話。如沈可尚認為，當下兩岸存在的「你一直就是什麼」這樣刻板的交往對話沒有任何意義；在兩岸關係無法一蹴而就、可能要「靠好幾代」才緩和的情況下，兩岸之間人與人價值的建立，應該優於政治的牴觸。「今天如果一旦把人之間的價值，拉到一種叫做政治觀念上的牴觸。這個東西就很危險了」（沈可尚，訪談記錄，二○一九年）。

綜上所述，本書發現，大部分臺灣紀錄片工作者均贊同兩岸獨立紀錄片交流具有正面意義，也因此更加期待兩岸獨立紀錄片交流的未來發展。對此，他們認為，應讓兩岸文化交流回歸到相互了解、理解與共感的本質。同時，應從兩岸年輕人開始，期待出現關於兩岸交流的新想法。

## （二）摘掉「眼鏡」：為解讀兩岸問題提供更超越性的視角

第二，臺灣紀錄片工作者認為，透過獨立紀錄片的交流，可以幫助彼此跳出自己的「方塊」，增進對世界的辯證認知。在受訪者 B 看來，兩岸獨立紀錄片的交流，其實是在共同討論「何謂真實」。如果兩岸在文化上對於真實性的理解程度越相近，越能幫助兩岸增進對彼此的理解（受訪者 B，訪談記錄，二○一九年）。

我們一直是被訓練成只是站在自己的那一塊小方塊看世界。……紀錄片是要讓你站在全世界看小方塊，然後教會你怎麼樣去看待這個世界，而且用一個比較寬和正確的方式去看待它。很多

事情不是黑跟白而已，〔而是〕有太多的面相（王派彰，訪談記錄，二〇一九年）。

在專注於紀錄片產製的CNEX眼中，兩岸獨立紀錄片的交流，也與全球化與在地化的文化背景息息相關。因為華人的文化、政治與經濟都有互相的綑綁，所以CNEX希望透過紀錄片的全球傳播與相互交流，找到一個立基於「全球」（global）與「在地」（local）之上的、更高位的「全球在地」（glocal）坐標，從而幫助紀錄片工作者跳脫彼此的環境束縛。

具體而言，一方面，當紀錄片製片方希望將自己製作的紀錄片在全球範圍內進行傳播時，常常需要思考如何將全球化的藝術、觀點，與在地化的議題、內容相結合。從現實的考量來看，「全球在地」（glocal）的坐標將有效擴大紀錄片的傳播範圍，提升傳播效果，增大傳播影響。另一方面，因為在地問題常常與區域性、全球性的歷史、背景相互聯動，所以當紀錄片導演關注在地問題時，常常需要克服區域性思維的侷限，進行多語境、脈絡化的考察。從紀錄片的製作角度來看，藉助於跨區域視野的轉換，「全球在地」（glocal）的坐標可以為紀錄片帶來更具超越性的視角，深化紀錄片的觀點思考。

蔣顯斌往來兩岸多年。他以兩岸為例，認為臺灣與大陸不僅地理相鄰，也在歷史中持續彼此「交互」。因此，思考問題時，盡量不要將自己的眼光狹隘地陷在某個角落，而要「摘掉眼鏡」、有時「後退幾步」，更加廣闊全面地看待問題。

如果要把一個華人的故事說好，還是不能夠離開它的相同跟相異處。事實上，很多〔問題〕是彼此之間「交互」的問題。這個題目是我們這一代人不能迴避的。當我們說著在臺灣的故事的時候，它的背景會有來自中國大陸、來自香港、來自美國日本、來自全世界〔的故事〕。當我們講發生在中國大陸的故事的時候，面對全世界，面對中美，面對本地，同一個故事，不同的觀眾又有不一樣的解讀與領會。所以我覺得大家在說自己的「前景」的時候，都會有很多的文化「背景」在後頭，我並不覺得這是相妨礙的，而是必要的（蔣顯斌，訪談記錄，二〇二〇年）。

即使有時為了講述某地的故事，需要戴上「local」的眼鏡，蔣顯斌也認為，那只是「把大家的情緒說清楚了，但是解法不一定是在我們彼此之間，鑰匙可能是藏在別的地方」。因此，為了釐清故事的線索，有的時候需要「把頭抬起來」，或者「換上另一個帽子」，「後退幾步」。當創作者要去說清楚一個本身就很複雜的故事，「可能要把鏡頭拉到比較遠一點，才能夠知道這個故事最後的可能解法是在哪裡」。

基於這些思考，蔣顯斌認為跨境獨立紀錄片創作的交流，可以幫助紀錄片工作者捕捉到更複合的觀察和更高位的觀點，以避免失真。在現實生活中，蔣顯斌發現很多觀眾對於社會中非同溫層的解讀還遠遠不夠；對於不同區域之間的訊息、體驗、文化認識、歷史詮釋等方面的換位思考，也非常貧瘠。紀錄片是有任務在裡面的，其中一個就是啟發換位思考，互相認識，打破壁壘。「正是因為困難

才要去做」，這也是ＣＮＥＸ在創辦時就立下的目標。

我們三位創辦ＣＮＥＸ的夥伴，包含Ruby與釗維，當年對自己的期待是，希望能夠催生出在當地社會擲地有聲的作品；而這個擲地有聲的作品本身，還希望能夠帶給自己與大家有一些更高的視角。這個是讓我們有時做完紀錄片以後，在自己的成長跟學習方面，〔感覺到〕最痛快的地方，而不僅僅只是取暖而已。……紀錄片也是有它的任務在裡頭。雖然說是有困難的、有壁壘的、會有很多的方方面面的限制，但我們覺得不是因為它困難而不去做。就是因為它困難，所以更需要去做一些事情（蔣顯斌，訪談記錄，二○二○年）。

## （三）推動改善兩岸紀錄片環境

紀錄片工作者希望，在華人地區能形成良好的紀錄片環境，使紀錄片工作者有生存發展的機會，也使紀錄片獲得更多的關注。這是「我們的共業」（張釗維，訪談記錄，二○二○年）。因為紀錄片創作需要時間的積累，在土地扎根。所以當紀錄片導演關心本土、希望有所創作時，就需要改善當地的紀錄片創作環境，才可獲得生存發展的機會。由此出發，對於紀錄片的將來，紀錄片工作者提出多方面的期待。

其一，紀錄片工作者希望兩岸紀錄片都可以獲得更多的重視，在社會中扮演重要的角色。「紀錄片工作者的『春天』也許來了，但紀錄片的『春天』還沒到」（張釗維，訪談記錄，二○二○年）。

張釗維認為，臺灣在二十世紀九十年代經歷了一次媒體、教育與文化形式的解放。大陸在今天，也潛藏著不同方向的創造力的解放。在這樣的環境下，社會可以期待紀錄片在教育大眾或溝通不同族群等各個方面，扮演更重要的角色。

其二，紀錄片工作者期待紀錄片可以具備與其他類型的影像作品同臺較量的競爭力，傳播給更多的觀眾，從而發揮紀錄片的影響力，實現溝通、交流的效果。張釗維舉例：假設二十年前，一名觀眾觀看紀錄片與其他影視作品的時間比是一比一百，今天這個比率將遠不如從前──因為「現在情況並沒有比二十年前改變多少」。

最近愛奇藝《隱祕的角落》很熱，也很現實主義，也很赤裸裸，反映社會現實，觀眾比紀錄片還多，幾千萬人。哪一部紀錄片能夠達到這個目的⋯⋯我看完《我不是藥神》的時候，第一個〔感覺是〕我覺得這個片子真好，第二個〔感覺是〕，我覺得心裡面很難過，因為這個事情不是由紀錄片完成的，〔而且〕紀錄片永遠不可能完成這樣的事情。所以問題是我們怎麼樣能夠頂得上去，去跟這些劇情片在電影院裡面競爭。我想的是這回事情。包括在Netflix裡面，你怎麼樣跟那些，動輒幾百萬美金的那種製作費的電視劇競爭？但如果你不跟他們競爭的話，那麼拍紀錄片還有什麼意義？它就變成只是一個文獻而已。（張釗維，訪談記錄，二〇二〇年）

其三，紀錄片工作者希望華人的紀錄片環境可以逐漸成熟，使得紀錄片工作者和觀眾都從中獲得成長。紀錄片環境的成熟，需要紀錄片工作者在紀實影像領域中有所積累——這並非是指獎項的積累，而是指作品與觀眾之間產生更多的互動，使創作者與觀眾都能在互動中有所成長。「這個是我期待看到的在大陸乃至兩岸三地的紀錄片，它該有的樣貌。它是一個mission，要由幾代人共同去做到」

（張釗維，訪談記錄，二〇二〇年）

綜上所述，本書發現：臺灣紀錄片工作者與大陸獨立紀錄片工作者的連結，出於利己、利他、共業等多重動機考量。除了希望幫助大陸獨立紀錄片工作者以外，臺灣紀錄片工作者在與文化政策的相互配合中，亦希望藉助於與大陸獨立紀錄片的互動，策略性推動臺灣紀錄片的發展、提升臺灣紀錄片的國際地位、改善臺灣紀錄片現狀。此外，臺灣紀錄片工作者也從推動兩岸相互了解與紀錄片共同發展等方面，更宏觀地考量與大陸獨立紀錄片工作者的互動。

# 連結限制：人事變動、安全考量、欠缺持續

在當下的兩岸獨立紀錄片連結中，亦存在諸多限制：

第一，兩岸文化交流政策隨相應部門主管的人事更替變化較大；對於像紀工會這樣的組織而言，其與大陸獨立紀錄片互動的舉措，亦會根據人事變動有較大調整。如紀工會的黃惠偵認為，紀工會在與大陸交流的這幾年中，最可惜的一點是因為人事的變化，所以沒有持續性地關注（黃惠偵，訪談資料，二○一九年）。

第二，兩岸並不充分開放的文化交流、與閉塞的行業資訊環境，容易導致個人導演在交流時受到傷害，引起更多不必要的不良影響，從而傷害彼此的感情和信任。

第三，觀眾的國族認同差異。如公視在播出大陸議題的紀錄片時，常會遭遇觀眾的質疑。

我們曾經播過紀錄片講到蝴蝶先生[28]，就是有一個外交官，也是同志，裡面旁白講到了一九四

28 紀錄片名為《蝴蝶君》，影片連結：https://viewpoint.pts.org.tw/ptsdoc_video/蝴蝶君。

九新中國，可是那是購片。觀眾就來抗議，要我解釋，為什麼是一九四九新中國。我說全世界都認為一九四九新中國，不然你認為一九二一嗎？（王派彰，訪談記錄，二〇一九年）。

第四，在兩岸互動中，臺灣還是被動的角色，需要大陸獨立紀錄片導演主動來臺連結。另外，在合作時，因為有許多大陸獨立紀錄片存在版權、知情同意書等問題，所以，包括全球發行、播映、參展等形式在內的兩岸合作，都會有所阻礙。

第五，由於擔心大陸導演的安全，所以兩岸無法展開更多方面合作。王派彰曾考慮利用《紀錄觀點》的平臺，委製大陸獨立紀錄片。但是，他也擔心這樣的資金投入，會對大陸導演造成安全上的傷害（王派彰，訪談記錄，二〇一九年）。

第六，兩岸獨立紀錄片合作欠缺持續性，產出有限。蔡崇隆認為，當下的兩岸合作常常呈現「一次性」的特質。

可能是影展場合或者說某個工作坊的場合認識，然後那時候聊得都可能還蠻開心的，但是回來以後，除非說剛好有機會做什麼合作，不然的話好像就變成停留在知道對方是誰，對方的作品而已。比較沒辦法攜手一起做什麼（蔡崇隆，訪談記錄，二〇一九年）。

此外，蔡崇隆曾與大陸導演周浩合作「對岸」的計畫。當時，周浩提議兩岸合作拍攝紀錄片，並

由ＣＮＥＸ牽頭找到蔡崇隆搭檔。設想是，兩人在兩岸各自拍片，最後形成一部作品。但是，這個計畫最終流產，只好由蔡崇隆自己完成《對岸異鄉人》（蔡崇隆，訪談記錄，二〇一九年）。

綜上所述，本書發現：

本質上，二〇一三一二〇一八年兩岸獨立紀錄片工作者的連結，是在大陸遭受限制，而臺灣希望藉紀錄片推動文化發展之時，所形成的一種共贏趨勢。對於大陸獨立紀錄片工作者來說，他們失去了映演空間，而臺灣提供了播出管道和認證平臺；對於臺灣紀錄片工作者來說，他們需要更大的影響力，以推動臺灣紀錄片／影展在「華語境」、亞洲乃至國際中的地位。

# 第四章

# 認同驅動

臺灣紀錄片工作者為何與大陸獨立紀錄片工作者交流？在前述章節中，本書透過對兩岸連結目的的梳理，初步整理了幾類驅動因素。

在本章中，本書將試圖結合上述已有論述，並從認同的角度出發，借鑑美國學者Brubaker（二○○四）的理論觀點，對兩岸獨立紀錄片工作者的連結原因進行分析。

# 以主體認同、專業認同為路徑

Brubaker從認知面向切入，進而探討認同現象。在〈Beyond Identity〉一文中，Brubaker（二○○○，頁一四—二一）認為，認同可分為識別與分類（identification and categorization）、自我理解和社會地位（self-understanding and social location），以及共性、聯繫和群體（commonality, connectedness and groupness）三個面向。

一方面，他強調制度性因素對於形塑認同的影響。另一方面，Brubaker論述行動者如何看待社會世界（seeing social world）、如何詮釋經驗（interpreting social experience）是人們相連的重要因素（黃宣衛，二○一○，頁一二三）。於本書來說，認知、信任、情感等因素，是促進兩岸獨立紀錄片工作者認同形成的重要因素。而前文所述的節點與機制，就是透過定期性的活動，構成了認同形成的重要儀式。在儀式的反覆中，人們相互交流、相互認知。

# 一、主體認同：政經與文史的視角

本節將先從政治、經濟視角出發，探索兩岸獨立紀錄片工作者所面臨的困境，以理解兩岸獨立紀錄片工作者的互動連結認同。

## （一）政經視角下的共同困境

### 1. 地緣相近的亞洲命運

本書發現，在臺灣紀錄片工作者的認知中，兩岸既因為在地緣上是隔海相望的「鄰居」（沈可尚，訪談記錄，二〇一九年），亦因為共同面臨休戚與共的亞洲命運，所以對於兩岸獨立紀錄片的交流，具有自然的親近性。

王派彰指出，臺灣並不是出於兩岸敵對的政治原因而支持大陸獨立紀錄片。相反，他是從亞洲的視角出發，認為大陸對整個亞洲具有影響力，兩岸獨立紀錄片的交流，可以推進亞洲的整體發展與改變（王派彰，訪談記錄，二〇一九年）。

此外，由於政治、經濟對於紀錄片發展的影響，目前兩岸獨立紀錄片均面臨一定的「主流」導向。雖然兩岸「主流」的成因與表現有所差異，但兩岸獨立紀錄片工作者均需要針對主流進行策略性

競爭（沈可尚，訪談記錄，二〇一九年）。而這也成為兩岸獨立紀錄片工作者連結的重要認同基礎。

## 2.欠缺映演管道與資源

除了政治因素以外，兩岸獨立紀錄片工作者的困境也來自於經濟影響。本書發現，兩岸獨立紀錄片工作者面臨三方面的經濟壓力：缺少映演管道、缺少產製環境、缺少宣發資源。相似的困境讓兩岸獨立紀錄片工作者更加惺惺相惜，利用彼此僅有的平臺與資源，更好地幫助彼此。

我們發現，來自不同地方，有不同成長背景的亞洲紀錄片工作者，都面臨一個同樣的困境：欠缺映演管道、欠缺可以穩定支援紀錄片生產的製作環境（游慧貞，二〇一四b，頁一六）。

第一，兩岸都缺少映演空間。在第二章中，本書詳述了大陸獨立紀錄片難以被看見的處境。在臺灣，紀錄片亦面臨類似困境，這也成為兩岸工作者認知的重要基礎。

近年來每年都有約十部左右的紀錄片投入更多資源挑戰院線市場。……然而，即便臺灣這種上院線的慣性頻率與發行方式世界罕有，在看似風光的背後，仍有許多無法或不適合走入院線市場的紀錄片，於是「國內外」影展、藝術空間、教育場合、線上影音平臺就成為主要的放映管道（林木材，二〇一八，頁一〇─一一）。

除了院線管道的限制以外，臺灣的電視機構也沒有為紀錄片提供充分的播映機會。在臺灣，商業電視臺「完全沒有投入」紀錄片製作。在公共電視系統中，雖有公視《紀錄觀點》、《主題之夜》以及大愛電視臺《地球證詞》等常態購買且播映紀錄片的專業節目，但購片數量和播出檔期十分有限，不像歐美國家一般提供高額資金補助紀錄片製作[1]，且有強大的演映機制（林木材，二○一八，頁一○一一）。

第二，兩岸獨立紀錄片產製環境均不完善。相較於劇情電影、以及歐美已開發國家拍攝的紀錄片，亞洲的紀錄片大多數仍屬低預算的影片（游慧貞，二○一四b，頁一三）。從臺灣來看，由於紀錄片無法在電影工業、電視產業中獲得充分的「投資報酬」，沒有在經濟意義上形成具規模的市場機制與產業，以建立產業循環（林木材，二○一八，頁二一）。所以，他們一方面以參加／入選島內外影展以建立口碑或知名度、在各界放映、舉辦巡演或放上網路的方式，進行紀錄片映演；另一方面，在產製過程中，將「國家文化藝術基金會」補助與文化事務主管部門「影視及流行音樂產業局」的高畫質紀錄片補助，視為紀錄片拍攝最重要的資金支持。

然而，十分有限的資金規模、供求失衡的產業現狀，以及考驗整合與平衡的補助分配，仍讓臺灣的紀錄片工作者面臨重重限制。由於缺少專業製片與產業分工，臺灣紀錄片多是獨立製片或單打獨

1　包括歐洲的ARTE、英國BBC、美國POV、加拿大NFB等

鬥。其次，在資金來源方面，大多數紀錄片工作者「仍需接拍廣告、工商簡介、商業委託案或擔任教職以維持生計，再將積蓄投入紀錄片創作」（林木材，二〇一八，頁一一一二）。

在這樣的條件下，兩岸獨立紀錄片導演們為紀錄片創作者為認同的重要基礎。如林樂群認為，大陸紀錄片導演張贊波，以充滿使命感和苦行僧般的方式，從事紀錄片工作，因此受到臺灣紀錄片工作者的敬佩（林樂群，訪談記錄，二〇一九年）。黃惠偵認為，跟誰站在一起很重要。因為自己也是影視底層，所以比較看重底層的經歷，她會關注這個導演一直在做什麼，在關注什麼：有些人是為了名和利，她就比較不會去關注；而馬莉、張贊波、周浩，都是她比較欽佩的大陸獨立紀錄片導演（黃惠偵，訪談記錄，二〇一九年）。

多數紀錄片導演憑著微薄的資金和無比的熱情，投入驚人的時間與精力。他們的行徑比較像傳教士！……幾乎所有亞洲的紀錄片導演都把拍攝紀錄片視為個人的使命，即使無法賴以維生，也沒有常態的發行、映演的管道，仍然無法自拔、樂此不疲（游慧貞，二〇一四b，頁一六）。

第三，兩岸獨立紀錄片均缺少相應資源，因此需要有限力量的更優分配。林木材曾談及臺灣紀錄片鮮被媒體關注的遭遇——臺灣國際紀錄片影展的新聞稿，以及《紀工報》刊登的影人訪談，很少有機會在其他媒體中發表。

〔沒有媒體願意〕好好地去訪問，去做比較深入的評論。我覺得很難，尤其是你篇幅很長的時候。這是個非營利組織的問題，也是紀錄片困境，沒有人願意播放，就是宿命吧（林木材，訪談記錄，二〇一八年）。

由於資源有限，所以臺灣國際紀錄片影展、公視等機構不希望將資源分給已經具有充分資源的紀錄片，如《舌尖上的中國》等（王派彰，訪談記錄，二〇一九年）。「因為我們是專注在獨立紀錄片，〔其他紀錄片〕本來就不在這個範圍內」。因為資源有限、力量有限，所以在選擇紀錄片和報導時，會更加體現其所倡導的紀錄片觀點、態度和主張。

我們這麼微薄的資源和力量，我不希望把它們放在其他紀錄片身上，反而希望透過文字去介紹一些更值得被看見的東西。……你會珍惜現在你可以擁有的東西（林木材，訪談記錄，二〇一八年）。

綜上所述，本書發現：雖然兩岸的紀錄片發展程度不同，但獨立紀錄片工作者面臨相似的政經處境。這些政經環境，增進了兩岸獨立紀錄片工作者對彼此的親近感，也使兩岸獨立紀錄片工作者更加惺惺相惜、珍惜彼此的助力。

## （二）文史視角下的相似處境

除了政經因素以外，本書發現語言、文化、歷史等因素也是兩岸獨立紀錄片工作者交流互動的重要前提。兩岸相似的語言、價值觀等文化因素，以及兩岸紀錄片工作者因為具有相似的歷史處境而產生的共鳴，使臺灣紀錄片工作者對於大陸更有「共感」（沈可尚，訪談記錄，二〇一九年）。

第一，與西方相比，兩岸相通的語言為獨立紀錄片互動帶來許多便利。一九九一年，吳文光與李道明在日本山形紀錄片影展的相識，就得益於語言文化的相近性。二十年後，因為語言相通，所以臺灣國際紀錄片影展在尋找影片或者跟導演交流時，相對比西方世界更加容易。當大陸獨立紀錄片沒有機會在其他地方放映時，臺灣國際紀錄片影展就理所當然地變成他們的首選（林木材，訪談記錄，二〇一八年）。

像吳文光他們來，為什麼他們會想要來第二次〔TIDF〕？他們主要是覺得在這邊很自在、很自由，然後所有的東西又沒有語言跟文化的隔閡。譬如說他們去看電影，有中文字幕。我就覺得世界上除了台灣，好像沒有其他這樣子的地方。香港你去看電影，其實它是英文字幕。所以他們願意再回來（林木材，訪談記錄，二〇一八年）。

第二，雖然面對兩岸的政治議題，紀錄片工作者的政治觀念會受到其所受的教育的影響，但

是，因為中華文化有很多共性，所以可以形成很多對談的可能（沈可尚，訪談記錄，二〇一九年）。

第三，兩岸相似的歷史處境，也為臺灣工作者理解大陸獨立紀錄片提供可能。

許多亞洲國家〔地區〕都經歷過被殖民的歲月，也有許多獨裁統治的經歷，到了二十一世紀的今天，亞洲各國〔地區〕的政治與經濟發展程度容或不同，但追求文化自主性與保有自己的發言權，是很基本的共識，加上影像拍攝的科技越來越容易取得，使得人們不再噤聲或怯於自我表達，而是勇於透過紀錄片的媒介去建構歷史、挖掘真相、挑戰威權、認識現狀。因此，即便是不同的寫手從不同的位置觀察與評論不同區域的紀錄片，我們發現，亞洲紀錄片還是有相似的命運與需要面對的問題（游慧貞，二〇一四b，頁一四）。

這樣的歷史遭遇，影響了兩岸獨立紀錄片工作者的連結行動。

有很多東西是不能說、不能講。然後不可以這樣說，要迴避地說。……臺灣的新電影，也是在「中影」的體制下，因為有憤怒、有反叛，所以拚命在夾縫裡面擠出一絲一朵花（沈可尚，訪談記錄，二〇一九年）。

這些相似的歷史經歷，使兩岸獨立紀錄片工作者更加容易明白彼此的不易，也增進了彼此的親近。

## 二、專業認同：臺灣對於大陸獨立紀錄片的評判標準

兩岸獨立紀錄片創作是否有共同的價值認同與取向？對此，臺灣學者李道明持否定態度。他認為：「中國（大陸）獨立紀錄片幾乎都是社會取向，臺灣則多朝私密（個人 personal）、藝術取向發展，已是兩條平行的發展路線」（李道明，電子郵件，二○一九年）。除了題材上的區別，在展現形式上，邱貴芬亦指出大陸獨立紀錄片往往採用觀察式的記錄方式，而臺灣紀錄片則更傾向於參與／互動式的記錄方式（邱貴芬，二○一六，頁三）。

雖然如此，但本書發現：在許多觀念上，兩岸獨立紀錄片創作者亦有相似性；這些相似性構成了彼此的那種「共同體」身分的重要支撐。例如：「當然不是無條件地支持，一定要有美學或者影片的基本上的那種價值」（沈可尚，訪談記錄，二○一九年）。

在文獻綜述中，本書發現前人研究有關海外機構對大陸獨立紀錄片的判斷標準與口味偏好時，存在兩種不同的詮釋立場：分別是強調「貧窮、邊緣、非法」的意識形態政治立場，以及強調題材、美學、敘事、製作等藝術表現形式的非對抗立場。在既有資料中，鮮有研究分析臺灣對大陸獨立紀錄片的判斷標準與口味偏好。

本書認為，在大陸獨立紀錄片的臺灣連結中，臺灣紀錄片工作者對於紀錄片的判斷標準與口味偏好，影響了他們接納／排斥哪一類大陸獨立紀錄片／工作者的選擇，更深層次反映他們與大陸獨立紀錄片工作者的專業認同和認知驅動。因此，在下一節中，本書將從專業認同的角度，討論臺灣紀錄片工作者對於大陸獨立紀錄片的看法與評鑑標準，了解臺灣願意與大陸獨立紀錄片連結的原因。

# 專業認同的既有基礎

## 一、風格／議題？理解臺灣紀錄片評鑑標準的路徑

從既有文獻來看，臺灣對於紀錄片的評判標準，多從視覺風格與議題內容（郭力昕，二〇〇四，頁二三），或語法／觀點（林木材，訪談記錄，二〇一八年）、創作性影片／議題性影片（曾壯祥，二〇〇六，頁二八）等層面展開。回顧了近年臺灣重要紀錄片創作後[2]，林木材得出以下看法：

優秀作品的共通之處，是獨到的作者觀點與和內容契合的敘事形式，紀錄片中擁有廣大的創作自由空間與無限可能，藝術的跨界正在逐漸形成，紀錄片傳統也隨著時代正在改變，其精神被

2 包括沈可尚《築巢人》（二〇一二）、許明淳《阿罩霧風雲》（二〇一三）、柯金源《海》（二〇一六）、陳界仁《殘響世界》（二〇一五）、黃亞歷《日曜日式散步者》（二〇一五）、趙德胤《挖玉石的人》（二〇一五）、《翡翠之城》（二〇一六）、《十四顆蘋果》（二〇一八）。

廣泛地運用在不同的領域中，定義不停反轉（林木材，二〇一八，頁一二）。

這樣的專業思維，也影響了當下臺灣對於大陸獨立紀錄片的判別標準。以臺灣國際紀錄片影展為例，二〇一三年後，該影展對於大陸獨立紀錄片的挑選，就是在考慮導演語法獨特性的基礎上，綜合考量影片講述方式與大陸的關係（林木材，訪談記錄，二〇一八年）；在個別影片的選擇上，也會有因為議題太重要而入選、或是創作性高議題較為不明顯的例子（吳凡，訪談記錄，二〇一九年）。

譬如說胡榤〔《星火》〕，他沒有什麼創新的語法，可是他就是很實在，可能甚至有點古板在講，很認真在講，那這影片還是很有力量。有一些比較新的，譬如說趙亮〔《悲兮魔獸》〕，他的視覺語言上有那麼大的創新，這個我有考慮去，可是他們是完全不同的作品（林木材，訪談記錄，二〇一八年）。

但是，本書認為，如上從風格與內容切入的二分式分析模式過於簡單化。本書試圖從臺灣紀錄片工作者如何理解「獨立」概念的角度切入，透過深度訪談，進一步分析與分類臺灣紀錄片工作者對於大陸獨立紀錄片的評鑑標準，從而了解臺灣接納大陸獨立紀錄片工作者的認知原因。

## 二、獨立的定義之困：兩岸工作者共同面臨的認知難題

獨立觀念的探尋，需要從當下「獨立」與「主流」等概念的定義之困說起。

在大陸，獨立紀錄片的判定，曾被歸納為紀錄片的產製屬性，與內容所體現的獨立精神兩個方面。雷建軍與李瑩（二○一三，頁一五）認為，以上兩個方面的歸納均有不足，因此他們從作者論的角度出發，對大陸獨立紀錄片導演定義為：「對作品的獨創性富有責任，以獨立自維的、不受外部限制的思想與創作理念，在中國（大陸）進行特定紀錄片創作的導演」。但是，在大陸的紀錄片產業發展越來越向西方靠攏的當下，紀錄片的製作、融資、播出方式逐漸多樣；獨立紀錄片導演可以透過境內與境外提案尋求各種資金管道，或透過紀錄片頻道採購的方式，播出自己的作品；《舌尖上的中國》熱播，極大拓展了紀錄片的市場。因此，這樣的定義也面臨困境。

徐暘（二○一二）嘗試以「民間紀錄片」指代「獨立紀錄片」的定義：「普遍以作者為中心，強調創作的獨立和表達的自由。為了達到這種獨立和自由的自我要求，使得一些較為市場化和商業化的製片模式很難被一些作者認同和接受，因為過於強調市場和商業規則的運作被普遍認為是會影響作者創作的」。這一概念雖然將「獨立紀錄片」的定義與當下的產製發展背景相結合，但是亦無法解釋，透過提案會進行產製的獨立紀錄片模式是否屬於獨立紀錄片。

除了上述兩種來自大陸的論述以外，在臺灣，紀錄片工作者對於「獨立」的專業定義背景認知亦

有轉變，體現為如下三個方面：

第一，由於當下紀錄片的製作常常涉及到「資源」的協調，所以要將資源納入到對於獨立的思考中，不能簡單從字面的意思去考量「獨立」的意涵（蔡崇隆，訪談記錄，二〇一九年）。資源的思考包括兩個方面：第一是製作資金的來源，「獨立」的意涵（蔡崇隆，訪談記錄，二〇一九年）。資源的思考包括兩個方面：第一是製作資金的來源，「獨立」的意涵；第二是產制過程中發生的資源的協調，包括後製、發行等。之前對於「獨立」的判斷，多從前者去思考，而忽略了後者。因此，在當前獨立紀錄片製作越來越複雜化的情況下，「獨立」意涵更加複雜。

第二，由於概念具有歷時性，所以不能照單全收原來的定義，需要納入歷史的思維、結合當下語境重新審視。以臺北電影節初創時所訂立的三個關鍵字「年輕、獨立、非主流」為例。二十年前，臺灣的「獨立」電影是指在大片場系統（如「中影」）以外的影片；「年輕」（創新）代表在「愛國、愛鄉、愛家」等情懷之外所產生的現實主義題材的影片；「非主流」指涉在當時金馬獎的美學品味與觀點下，不太容易被看到的影片。但在當下，「年輕」（創新）已經演變為「比較不典型的說故事的敘事方法或美學的表現態度」、「主流」的定義也已非常難以定義（沈可尚，訪談記錄，二〇一九年）。

第三，除了時代語境轉變所帶來的概念演變之外，當下技術的發展也為概念定義帶來了挑戰：在發行管道方面，互聯網、OTT平臺的發展，增多了獨立紀錄片的播映空間，使之不再被產業壟斷；在製作門檻方面，影像技術的普及也為平民影像創作提供可能，使其不再被專業者所壟斷。因此，當下需要納入技術的思維來檢視「獨立」。

總而言之，不論在大陸還是臺灣，隨著時代的發展，「獨立」的意涵已經發生了許多演變。即便如此，本書發現，臺灣影展等機構在與大陸紀錄片工作者的交往過程中，「獨立」的意涵仍是重要的價值前提。

所以，本書嘗試了解當前語境下，「獨立」觀念在兩岸紀錄片交往過程中的具體體現。本書認為，「獨立」觀念在當下臺灣紀錄片工作者中的詮釋，將是理解兩岸獨立紀錄片工作者之所以相互認同的重要基礎。正是因為兩岸紀錄片工作者對「獨立」的專業認知趨同，從而影響了他們如何看待社會世界（seeing social world）、如何詮釋經驗（interpreting social experience）的方式，而這也是Brubaker（二〇〇四）所認為的人們相連的重要認知機制（cognitive mechanisms）與過程（processes）（黃宣衛，二〇一〇，頁一二二）。

# 獨立創作：從獨立性到作者性

　　本書發現，在與大陸獨立紀錄片的交往過程中，臺灣紀錄片工作者從獨立於體制、獨立於主流等角度，對何謂「大陸獨立紀錄片」的判斷標準提出新的認知。在此基礎上，臺灣紀錄片工作者也更進一步將「獨立性」理解為「作者性」，從而體現對於大陸獨立紀錄片的藝術立場的判斷標準，而非僅強調「貧窮、邊緣、非法」的意識形態政治立場。

## 一、「獨立於體制」的認知更新

　　早期，兩岸學者都曾從平民性的角度界定獨立紀錄片[3]，突出其所具備的現場性與非官方特徵

<hr/>

[3] 臺灣學者陳亮丰曾指出一九九五至一九九八年臺灣紀錄片生產模式的平民性特徵：「一、由非影像專業者生產；二、獨立製作；三、使用家用攝錄影機克服工具技術與成本的問題；四、想辦法突破生產與流通的限制」（陳亮丰，二〇〇〇，頁五九〇）。這一提法與大陸學者何蘇六（二〇〇五）對於大陸紀錄片在一九九〇年代呈現「平民化」的特徵給定有極大相似性。

（陳亮丰，二〇〇〇，頁五九〇；何蘇六，二〇〇五）。這一區辨方式延續到今。如林木材指出，當下人們大多會以是否拿到龍標作為這部大陸紀錄片是否獨立的客觀標準（林木材，訪談記錄，二〇一八年）。李道明亦從這一角度指出當下兩岸獨立紀錄片交流的群體特徵：

走入體制內的紀錄片作者逐漸被體制吸收（許多人買房、買車，成了中產階級）；獨立在體制外的，如吳文光、張贊波等，接受外國的資助，發展自己想進行的計畫（項目project），少數則在極簡陋的環境下自主地拍攝、製作與放映。近年來臺灣放映的，包括後兩者，並無體制內（非獨立紀錄片）（李道明，電子郵件，二〇一九年）[4]。

然而，大陸獨立紀錄片工作者當下面臨的複雜處境，使「獨立於體制」的判定標準逐漸複雜。部分大陸獨立紀錄片工作者在體制內工作，但在紀錄片表達上仍具一定獨立性；部分工作者則出於生存考慮與製作壓力，在紀錄片表達上有所保留。這些紀錄片，是否仍屬於獨立紀錄片？

對此，本書發現，在與大陸獨立紀錄片工作者的交往中，臺灣紀錄片工作者對於大陸獨立紀錄片的認知有以下兩點轉變：

第一，臺灣紀錄片工作者認為，不應再以資金是否來自於體制內而劃分大陸紀錄片是否獨立，而

4 括號為電子郵件原文中所加。

是要嘗試將視野從「非體制」轉變為「非主旋律」，即其是否是順著主流想講的方向走（沈可尚，訪談記錄，二○一九年）。

第二，臺灣紀錄片工作者認為，在判定紀錄片導演是否具有獨立身分前，需要了解與理解他／她在自我設限下的策略性編碼。如王派彰說，雖然他更喜歡大陸獨立紀錄片導演張贊波的影片，但因為周浩會及時「踩剎車」、拍的片子能夠讓大陸的觀眾有機會看到，所以他認為大陸需要像周浩這樣的導演。他贊同大陸獨立紀錄片工作者應該緩慢地改進，考慮生存，而非一味地衝。

要我的話我也會這樣做，就是你先做一個安全的，測一下水溫，然後沒有問題你再激進一點點這樣子。你現在再回頭去看《上訪》，你也覺得他也沒有到多激烈，他只是告訴你說有人不滿。就是他的說法一直是，中間有很多人不把民意傳到上面，所以這是中間人錯，不是上面的錯。所以它其實是在走安全的路線的，他們只是在測安全度。這個時候再回來看周浩的時候，他只不過更溫和、更安全（王派彰，訪談記錄，二○一九年）。

臺灣紀錄片工作者理解大陸獨立紀錄片工作者面臨的現實困境，指出獨立紀錄片導演在個人安全、與長久的拍攝從而讓影片「被看見」之間的平衡；臺灣紀錄片工作者也突出獨立紀錄片策略性地「被看見」、以及依賴觀眾自我解碼的可能性。故此，臺灣對於大陸獨立紀錄片工作者的「獨立於體制」的認知更新，也成為了二者相互交往的顯著前提。

# 二、「獨立於主流」的認知補充

隨著紀錄片產業的發展、提案會等形式的興起，兩岸紀錄片工作者對於「獨立於主流」的認知亦發生了轉變。在與大陸獨立紀錄片工作者連結時，臺灣紀錄片工作者會如何接納／排斥這樣的紀錄片？對於這一問題的回答，亦可體現臺灣與大陸獨立紀錄片工作者相互交往的認同基礎。

透過深入訪談，本書發現，臺灣紀錄片工作者對於大陸獨立紀錄片的獨立認知，在「獨立於主流」層面有如下六點補充：

第一，面對當下複雜的紀錄片現象，臺灣紀錄片工作者認為，定義的前提是進行類型化分類，再對某個類型適用某一類標準。如王派彰就將紀錄片區隔為產業性紀錄片和獨立紀錄片（王派彰，訪談記錄，二〇一九年）。對於《舌尖上的中國》這樣的央視紀錄片，臺灣紀錄片工作者則提出「電視的歸電視，電影的歸電影」的分類比較模式（沈可尚，訪談記錄，二〇一九年）。李道明則認為，這類由央視紀錄片頻道播出的節目，應該被稱為「文化性影集」（李道明，電子郵件，二〇一九年）。

第二，獨立紀錄片需要獨立於潮流的態度，具備極端的個性——不盲從主流、不盲從潮流的態度、具個人的思考和關照。「獨立」是「把作者個人關照擺在大眾關照的前面」，「和整個大時代的氛圍，整個社會情境的政治正確」做明確切割，從而體現「極端的個人性」（沈可尚，訪談記錄，二〇一九年）。

第三，獨立紀錄片需要獨立於院線和舒適的觀眾。當下的「流行病」，被認為是跟院線發行有很大的關係，是觀眾導向、票房導向、市場導向的結果。這種流行，其實是在預設某一題材有一定的觀眾基礎，會有票房和迴響，從而掉入讓事情變得戲劇性、簡單化、標籤化的一個陷阱。因此，臺灣紀錄片工作者認為需要鼓勵具有核心關注的紀錄片。

雖然對於ＣＮＥＸ等機構來說，讓紀錄片跨出同溫層，有更大的傳播力是他們的使命。但是，這並不意味著完全以傳播為導向，其中亦有程度的差異。對此，需要在傳播力與作者性之間取得微妙的平衡。他認為，在當下紀錄片的創作中，始終會有迎合的部分，如迎合被攝對象等。但最重要的，仍是保有作者性以及對紀錄片「溝通與交流」的本質認識。反之，如果僅僅為了迎合什麼而去拍片，例如為了得獎、為了迎合某種美學價值、為了迎合某種政治正確，「這個東西就是不純的東西」（張釗維，訪談記錄，二〇二〇年）。

第四，獨立紀錄片需要獨立於產業的安全判斷，鼓勵導演在影片拍攝過程中的為難與不確定性，及其所帶來的市場風險性。紀錄片是在不斷辯證的過程中創作出來的，體現了創作者的「曖昧、混沌、不確定」，因此如果提案者對於他所計劃拍攝的紀錄片非常明確，那麼就沒有必要再去拍攝。

第五，大陸獨立紀錄片需要獨立於西方對大陸的「政治正確」的定義。大陸的有些獨立紀錄片在一定程度上存在迎合西方口味的現象。它們並不是在探究角色本身，而是呈現一種奇觀，這種奇觀是西方定義的政治正確。

第六，獨立紀錄片需要獨立於創作者自我的安全區，不斷地自我反思。即紀錄片創作者在美學形式上、在紀錄片工作者的角色身分上、在攝影機的權力的位置上，不停地去挑戰它的界限，願意去挑戰安全區之外的世界。

綜上所述，本書發現，臺灣紀錄片工作者從「非主流」的角度看待兩岸的「獨立性」特徵。這意味著獨立紀錄片創作者始終在反對某種「正確」，不論它是來自境內或境外、政治或經濟、他人或自我。這些認知補充，也幫助臺灣紀錄片工作者形成了他們對於大陸獨立紀錄片的判斷標準，解釋了兩岸獨立紀錄片交流的認知前提。

# 三、「作者性」的認知轉變

透過深入訪談，本書進一步發現，在臺灣紀錄片工作者的評鑑標準中，除了「獨立於體制、獨立於主流」的獨立性觀念發生變化以外，「獨立性」的意涵也自然地過渡為「作者性」，具有如下三方面的含義：

## （一）在美學上發展出具有「作者性」的創新

臺灣紀錄片工作者在挑選大陸獨立紀錄片時，會更加傾向於接納在美學上具有發展與創新的作品。這既要求大陸獨立紀錄片工作者具備語法層面的自我表達，「在電影工業體制之外」，用自己的方

式拍攝電影」（林木材，訪談記錄，二〇一八年），也期待大陸獨立紀錄片工作者探索「一種新的視聽的閱讀的可能」（沈可尚，訪談記錄，二〇一九年）、「開拓一個未知的領域」（王派彰，訪談記錄，二〇一九年）。

假設有一個人他主張說他用自己的方式拍獨立紀錄片，可事實上他拍的影片跟《舌尖上的中國》一樣，那對我來講就不是〔獨立〕（林木材，訪談記錄，二〇一八年）。

曾擔任臺北電影節總監的沈可尚以表現雲南少數民族文化消逝的紀錄片為案例，闡釋他對於大陸獨立紀錄片的評判過程。沈可尚認為，雖然如下兩部紀錄片拍攝同樣題材，但他會更傾向於肯定後者：

看到有一部〔紀錄片〕就是唱著民謠，然後開始訪問，關於這個〔村落的〕文化在過去被遺失了多少，〔在這樣的處境下〕新接班的巫醫〔面臨〕如何如何的困難。然後同時有另外一部片，也是在講雲南一個小村落，他從頭到尾沒有訪問，沒有什麼報導，他就是安安靜靜地用鏡頭的美感在看待一個農村的老人，和他的太太，和他家裡的那隻雞，還有偶爾來串門的鄰居。黑白的，叫《老人泉》……〔後者〕就會比較像是有一個自己作者原創的一個美感，有一個自己去觀望世界的方式（沈可尚，訪談記錄，二〇一九年）。

在兩岸獨立紀錄片的實際互動中，公視《紀錄觀點》製作人王派彰曾有鼓勵大陸獨立紀錄片語法創新的親身經歷。他在挑選影片時，會更傾向於選擇具有實驗性質的獨立紀錄片，如來自美國的黃香導演的作品。王派彰認為這些導演有繼承和發展大陸獨立紀錄片傳統。雖然他們因為「在形式上面離開了傳統大陸紀錄片」的風格，「一直都不被歸類為所謂的中國大陸的獨立紀錄片的人」，但和其他大陸獨立紀錄片導演一樣，他們也都是在拍攝「人」。

我不是故意去說這也是紀錄片，而是說這表示長久以來你們〔大陸〕的紀錄片跟臺灣一樣，是定型的。它一直受到前人拍的東西的影響，然後告訴你，紀錄片大概就是這樣子，從來沒有去想反一面其實也是〔紀錄片〕。……所以應該是讓這些東西一直進來，從而豐富紀錄片的樣貌。......

法國一個哲學家叫德勒茲，他曾經引用過卡夫卡的話說，藝術其實就是把東西永遠丟到更遠的地方去。如果我們都知道那〔個地方〕是什麼的話，你去那〔個地方〕就不是藝術創作。要永遠到別的地方去（王派彰，訪談記錄，二〇一九年）。

## （二）在表現上體現具有「作者性」的困境

除了美學以外，臺灣紀錄片工作者也強調大陸獨立紀錄片需要在敘事表現上，體現出導演的「作者性」意識。具體表現為如下三個方面：其一，紀錄片中的人物應該具有某種尷尬處境，「不斷地去尋找自己的出路，活下去找抉擇」。其二，對於人物尷尬處境的表現，應該體現作者性的關照。其三，在此基礎上，導演要去同理影片中的角色，而非置身事外。

我終究會相信，只要在藝術的範圍裡面，不管它是劇情片還是紀錄片，永遠最重要的還是角色。角色的生命、角色的處境，以及如何透過任何的電影語言來完成敘事和傳遞訊息。這些事情，還是我認為最重要的。所以是我還是永遠會把角色故事當成唯一重要的事情，而不是議題

（沈可尚，訪談記錄，二〇一九年）。

## （三）在題材上連結具有「作者性」的個人經歷

臺灣紀錄片工作者在挑選大陸獨立紀錄片時，也會期待大陸獨立紀錄片工作者在紀錄片中，連結具有「作者性」的個人經歷。這代表著臺灣紀錄片工作者期待大陸獨立紀錄片工作者在拍攝任何題材時，都要深入田野、不斷反思。不是作為一個依附者和頌揚者，為了某種「正確」的主流概念而「觀點先行」；而是找到一個個人的參與立場與核心關懷，將紀錄片視為自我探索，並與紀錄片中的故事共同

成長、改變的過程。

CNEX製作總監張釗維將上述過程提煉為紀錄片導演去和拍攝對象、題材「交心」的過程。這體現在兩個方面。第一，他認為，如果要打動觀眾的心，就要首先將自己的心交出來。因此，導演需要付出真心創作影片，而不是片面迎合某種導向。第二，導演需要將作品創作嵌入到自己的人生經歷中，從而使觀眾感受到，作品在導演的生命過程中的意義，在導演人生經驗中打磨的痕跡。

假設你可以工作的時間是從二十歲到七十歲，五十年的時間。這個影片（的拍攝和製作）就占了你五年的時間，是可工作的生命的十分之一。然而，這影片得不到錢，你老婆可能每天唸你，孩子的奶粉錢都不一定夠，還不一定得獎，終於把它弄好。那你為了什麼〔拍這部作品〕？你先不要講那些大理想，所謂的甚至改革啦，或是文化意義⋯⋯最重要的意義是什麼？你作為一個人，你這一生，我的十分之一的時間，它〔這部作品〕給了我什麼？你能夠抓到這個東西的時候，它就有兩個，第一個對我來說這個叫導演觀點。如果同一個題材換你來拍，它對於你的意義跟對我的意義一定是不一樣的，這個叫做獨立性（張釗維，訪談記錄，二〇二〇年）。

作為二〇一四年TIDF首屆華人紀錄片獎的評審，沈可尚曾將獎項頒給大陸獨立紀錄片導演胡傑拍攝的《星火》。他認為，雖然這部影片在美感上「並不是特別的，甚至是有點潦草」，但是作者

所要講述的命題，與他個人的生命經歷緊緊結合在一起，具有極強的作者性（沈可尚，訪談記錄，二〇一九年）。

對我來講拍一部片沒有什麼了不起。重點是你為什麼拍這部片？然後你真心誠意地想去拍，它會改變你自己的人生，你才有去拍的必要。……

這個作者是不是由衷地很需要拍這個片？……他為什麼那麼需要？他透過什麼樣的藝術手段，他達到了他原本的質疑，得到了辯證，得到了他自己的解答。……我覺得每一個作者在任何的一個題材上，你一定得要找出一個自己的關照的脈絡，然後那個關照脈絡是跟你的人生觀和世界觀是有全員關係的。我為什麼會這樣子投射，也就代表我自己可能也會變成這樣的人。……

為什麼作者自我探索有意義？是因為作者的自我探索跟大部分的人是都相關的，也就代表作者的迷惘就是很多人的迷惘。而作者必須透過藝術形式，把這個迷惘找到一個定錨點去撫慰、療癒、幫助、支持和你同樣迷惘的人。……

我覺得紀錄片可能有一種隱隱約約在誘惑你的一道光，告訴你說你想去拍這個題材。但是你真的接觸了之後，你必須要反覆咀嚼，那道光到底是越來越亮，還是那道光已經滅了，有新的光在吸引你。然後那個光可能甚至並不是你原本的方向，是另外一邊出現了一道光，你是可以去反對正確的，或者說你可以在正確的脈絡中找到一種更具延伸性的屬於你的觀點（沈可

尚，訪談記錄，二〇一九年）。

綜上所述，本書發現，在「作者性」的視野下，臺灣紀錄片工作者認為，紀錄片的「獨立」可被歸納為具有獨一無二、不可複製的特性。「就是這個世界上如果少了這部紀錄片，或者多了這部紀錄片，有沒有差別？（沈可尚，訪談記錄，二〇一九年）」。「非獨立」的紀錄片往往只是重複既有內容與形式，而「獨立」（具有作者性）的紀錄片則會在美學、題材、內容等方面，有新的表現和具有作者的個人連結。

這些專業認知，影響了兩岸獨立紀錄片工作者的交往。在「作者性」的評判標準下，臺灣紀錄片工作者更傾向於採用藝術立場的方式，評判大陸獨立紀錄片的優劣，而不是如部分學者認為的那樣，以突出大陸「貧窮、邊緣、非法」形象為目的，進行連結。

# 反映現實：從獨立性到公共性

本書發現，在臺灣紀錄片工作者對於紀錄片的認知中，獨立性除了向「作者性」演變之外，亦體現出「公共性」的內涵。「公共性」的認知，不僅影響了臺灣對於大陸獨立紀錄片／工作者的納入／排除選擇，也體現出兩岸獨立紀錄片工作者合作所帶來的更深層次的實踐意義。

哈貝瑪斯曾在公共領域的概念中，指出公共性的概念。他強調，公共領域需要超越壓迫和宰制，市民平等無障礙地參與；在公共領域中討論的主題是以「評論」國家政府及公共利益有關的公共事務為主，純粹私人事務或商業的個別集會不算是「公共領域」。後期，哈貝瑪斯轉向公共溝通理性的四項有效性聲稱，分別是：一，言辭意義是可理解的；二，言辭內容是真實的；三，言辭行動是正當的；四，言辭的意向是真誠的。在此基礎上，溝通者應是「互為主體」，並可就言辭的正當性與真實性進行不斷辯證（張錦華，二○一○，頁二八一）。

故此，本書認為：（一）若將紀錄片視為一個溝通傳播場域，則可借鑑哈貝瑪斯關於「公共領域」中平等無障礙的溝通概念。（二）若將紀錄片視為一個媒介文本，則可闡釋紀錄片文本中的意義呈現形式，以及其所表現的公共主題。（三）與此同時，臺灣學者蔡崇隆提醒，「公共性」並不意味

著在主流價值判斷下，完全以大眾利益作為影片考量，而是要更具學術意涵地檢討「公共性」的複雜概念。因此，本書將結合訪談資料，納入「公共性」和「邊緣性」的辯證考量，並借美國學者邁爾斯（一九九六）提出的「社會學的想像」觀點來反思臺灣紀錄片工作者的「公共性」認知。即要以社會結構的眼光去看待個人煩惱以及社會現象，認為事情的發生是有結構以及情境在背後操作的，而非單一的現象而已。

公共性如果它是比較狹隘的一個看法，他有可能把一些比較另類的東西排除掉，比如另類或邊緣的一些議題。因為他會覺得它不夠公共性；因為他有可能把所謂公共性變成是一個比較大眾化的東西，for大眾利益才是公共性。但是對我來講公共性不是for大眾利益而已，大眾小眾，另類邊緣都要照顧到，那才是公共性（蔡崇隆，訪談記錄，二〇一九年）。

綜上所述，本節將在前文的論述基礎上，嘗試將研究中所發現臺灣紀錄片工作者的「獨立性」認知，從「作者性」定義，延伸歸納為「公共性」定義——包括突出宏觀社會背景下人的草根性、人文性，以及體現理性與溝通的辯證性、對話性四個方面。在歸納定義的基礎上，辨析臺灣紀錄片工作者的「公共性」認知，對於兩岸獨立紀錄片互動實踐所造成的影響，及其具有的社會性、歷史性意義。

# 一、草根與人文：層層結構下的大寫「人」

透過深入訪談，本書發現，在臺灣紀錄片工作者的認知中，草根性與人文性是獨立紀錄片中「公共性」的重要體現。

第一，草根性。這既是傳統獨立紀錄片價值中平民性的體現，亦是影像技術發展後，兩岸民眾所實現的自我賦權。臺灣學者邱貴芬認為，一九九〇年代以來的「亞洲新紀錄片風潮」，「有強烈的草根傾向，強調底層發聲，企圖展現底層人民的視角與聲音」（邱貴芬，二〇一六，頁二）。大陸學者呂新雨認為，大陸新紀錄片「建立了一種自下而上的透視管道，在當今中國〔大陸〕社會政治經濟格局下，透視出不同階層人們的生存訴求及其情感方式；它是對主流意識形態的補充和校正，是創造歷史，是一種社會民主的體現」（呂新雨，二〇〇八，頁六九）。王派彰認為，許多大陸紀錄片工作者雖然沒有受過專業訓練，但他們卻是紀錄片精神的真正體現者：

我為什麼那麼看重中國大陸的這一批獨立紀錄片的工作者。其實他們〔大多數不是〕電影系出身，〔或是〕學新聞。可是你會發覺真正的紀錄片精神或新聞的倫理是在這些人身上。……他拍到任何一個東西的時候，他會知道說一定有背後的東西，然後他會一直挖進去背後的東西（王派彰，訪談記錄，二〇一九年）。

第二，人文性。臺灣紀錄片工作者認為，獨立紀錄片工作者需要以美學和藝術的形式，呈現人文關懷、體現作者關照。沈可尚以「議題」和「人」進行辯證討論。他認為，應該更加看重作者對紀錄片的議題性所產生的行動，而非議題本身。「議題先行」其實就是「流行病」的其中一個體現。

我覺得當年上紀錄片老師應該把人擺到最上面，推演了許久之後，最後才叫做議題。（而流行病是）反過來講，是議題先在那，然後開始看人要怎麼去填進去。這個是我覺得最大的一個差別。就是人先行，人的生活、人的生命、人的尷尬、人的處境先行，最後你從這個人先行的歷程中，你才感覺到慢慢在推演擴大的是大環境，是更大的世界的變局，是村子裡的，是世界，是國家。你慢慢才推行出一種脈絡，叫做這個題目其實在講這個。而不是先講的這個，然後開始回推人。像我們比如說看《大同》，我們也不會去看所謂的議題先行，在看的還是那個角色（沈可尚，訪談記錄，二〇一九年）。

綜上所述，本書認為，在兩岸獨立紀錄片工作者的交往中，臺灣紀錄片工作者對於獨立紀錄片的草根性與人文性認知，在一定程度體現了「公共領域」與「社會學想像」的思維。在草根性方面，臺灣紀錄片工作者認為紀錄片應是一個平等無障礙的溝通傳播場域；在人文性方面，臺灣紀錄片工作者認為，紀錄片中所體現的人文關懷，應具有社會、政治的結構性思考。其次，草根性與人文性的認

知，也成為了臺灣與大陸獨立紀錄片工作者篩選、凝聚的重要指標。他們透過「公共領域」與「社會學想像」的實踐，使兩岸獨立紀錄片工作者的交往，具有了更大的社會意義與歷史意義。

## 二、辯證與對話：以紀錄片搭建彈性的理解平臺，逼近真相

透過深入訪談，本書發現，除了技術賦權與人文關懷以外，在臺灣紀錄片工作者的認知中，獨立的公共性意涵亦體現在辯證性、邊緣性、對話性的思考中。

第一，辯證性。臺灣紀錄片工作者認為，獨立紀錄片工作者需要以複雜論述取代簡單標籤。沈可尚指出，臺灣紀錄片當下存在的「流行病」現象，其實就是因為這些紀錄片過於簡單化，缺少辯證、深入的思考。他強調紀錄片應具有複雜性和辯證性，認為紀錄片可以為兩岸交流開闢一個彈性的討論空間。

我們從小到大，看多少電影、多少紀錄片，是藉由這些電影跟紀錄片去理解了作者所身處世界的處境，和〔藉助〕我們的同理心去感同身受。我們並不是靠口號或標題去理解的，我們是因為仔細地感受了那部片的內容。〔但是如果〕今天你一旦把它用一種語言或者標題或口號定義的時候，它的彈性全部不見。……我所知道的很多〔導演〕，他就是「不是一就是二」，沒得討論了，然後都沒有曖昧性了。如果這個世界有那麼簡單，這事情就不是這樣運轉

的啊。……

因為這個社會頌揚的是某一種虛假的東西，是頌揚不真實的東西，是頌揚一種刻板的情感。……其實這個社會是隱含著一種很大的謊言的（沈可尚，訪談記錄，二〇一九年）。

王派彰也認為議題的呈現需要被更加豐富、複雜、辯證的思考所闡釋。他以法國女性影展的參展經歷為例，指出女性影展不應僅是作為「母的影展」，全部播放「母的導演」的作品，以在立場上「反男人」，而是要反思造成女性處境的複雜因素，並努力對其有所改革（王派彰，訪談記錄，二〇一九年）。

如上述般「分析性」的視角，也被張釗維和蔣顯斌認可。他們認為，觀眾在觀看紀錄片時，需要分析思考導演背後的議程設定（agenda）與語境脈絡（meta-data），而不是簡單盲從。以行動式紀錄片為例，張釗維指出，「流行」有時是被「經營」（manage）出來的，「在華人的紀錄片圈裡面，沒有人能夠跳出來去看到到底誰在manage這個事情。我們很多時候都變成被manage的」（張釗維，訪談記錄，二〇二〇年）。

蔣顯斌亦有類似感受。他在觀看此類紀錄片時，會鍛鍊自己，思考這部影片在論述時，帶有怎樣的語境脈絡。「因為每一個導演其實他都背了一個agenda，所以當我們在看的時候，我們其實也不能夠照單全收了……〔雖然〕我們要能夠接受他的視角，但是我們〔也〕要知道他的視角是長什麼樣，這時候才能裝到我們自己的體系裡頭」。他認為，解讀紀錄片背後的語境脈絡，其重要性不亞於紀錄

片本身。

在看一些狠砸式的錘子類的紀錄片的時候，我其實看完了以後會做一些功課。我會重新去尋找，它為什麼拿起〔這個錘子〕？它為什麼要往那邊砸過去？它本身的起心動念、它的來意，這個會變成我們要去了解〔的東西〕；不只是聽一個抗議或憤怒的聲音而已，而是〔試著去換位思考〕，真正去了解它的出處（蔣顯斌，訪談記錄，二○二○年）。

因此，蔣顯斌將紀錄片比喻成一個「聽診器」，觀眾和紀錄片工作者都應在其中扮演理性分析的角色。看紀錄片的過程就像是「盲人摸象」的過程。對於同一議題，不同的導演會有不同的面向。觀眾觀看紀錄片時，不應簡單地受到其中情緒的裹挾、被「動員」，而須藉此診斷與透視社會。他認為，多面向地了解，有助於觀眾啟發思考，逼近真相。

有的時候看著看著，我突然之間對於房間裡的大象就會有一個自己的理解出來。對我來講，這個才是一個比較重要的成長。我都受惠於每一個角度；但如果我們因為某一部片，認為那就是全貌，那就是真相，我覺得就可惜了，你就事實上「被動員」了。能夠自己透過紀錄片自己來動員自己的思考，這很有效，而且也很重要。……因為這個會帶給我們更多更好的作品；對於我們所處的世界，〔也會〕因此有更多的視角可以去看待。雖然我們永遠不能抵達真相，但可以

透過紀錄片的協助，逼近真相（蔣顯斌，訪談記錄，二〇二〇年）。

簡言之，在臺灣紀錄片工作者的當下認知中，獨立紀錄片需要具備複雜的辯證論述。而紀錄片的辯證性目的，是反思其所產生的力道和價值，從而為觀眾提供一個更清晰的思辨的可能。

第二，對話性。在臺灣紀錄片工作者對於獨立紀錄片的公共性認知中，對話性有多重含義。一方面，紀錄片的對話性被理解為，紀錄片工作者透過作品的發表、交流、映演，讓彼此的「為難」被相互看見。如沈可尚在訪談中提出，紀錄片創作和對話的意義，是可以透過藝術作品去產生對話，讓更多人去一起思考、產生共鳴。故此，兩岸獨立紀錄片的交流驅動，受到兩岸紀錄片工作者的專業認知的影響。正是因為臺灣紀錄片工作者強調紀錄片的對話性，所以願意與大陸獨立紀錄片工作者互動。

兩岸互動的目的之一，就是透過紀錄片的交流，讓各自的為難被相互看見、產生對話。

另一方面，對話性也被理解為紀錄片導演與觀眾之間的對話。在張釗維的個人認知中，紀錄片的本質就是要達到交流與溝通的作用。如果沒有交流與溝通，將無法實質促進社會改變。

對我來講紀錄片是要改變社會會用的。如果你沒有辦法改變社會，那你批判有什麼用？那為什麼沒有辦法改變？因為看的人太少了。說穿了是這麼一回事。那這個東西跟大陸體制有關嗎？臺灣一樣看的人很少（張釗維，訪談記錄，二〇二〇年）。

張劍維對紀錄片的個人看法，反映了他對紀實文藝的觀點。他曾對民歌運動進行研究，亦翻譯過英國文化研究學者斯圖爾特‧霍爾（Stuart Hall）的著作。他認為，「民歌是我唱給你聽，你又唱給我聽的一個過程」。正是由於社會溝通的需求，才使得民歌產生。紀錄片的產生亦有相似之處。「他就是我告訴你，我昨天碰到了一個人，他很有趣，我跟你講他怎麼了。以前我們沒有攝影機，所以我就用講的。現在有攝影機，我可以拍給你看，這個叫紀錄片，〔出於〕溝通的需求」。就紀錄片的本質而言，應是非常純粹。

在這麼簡單的一個基礎之上，就好像今天我們其實是在對話，雖然你是在訪問我，但是我其實有一種 dialogue 的過程，這就是一個民歌嘛，我唱你聽你唱我聽這樣子，你可以運用任何的手法⋯⋯對我來說所有的手法都是可以的，但是那個基礎很重要（張劍維，訪談記錄，二〇二〇年）。

在「平等溝通交流」理念的基礎上，張劍維對於紀錄片與社會之間的關係格外強調。從這個立場出發，紀錄片需要更多地與觀眾產生對話，而不僅僅是同溫層取暖，或藉此名號謀求功利。

理想上是這樣子，但是很難。很難的意思是說，第一個是被誰聽進去？說直白一點，是被影展的評審聽進去的，還是被一般普羅大眾聽進去，這個是兩個層次（張劍維，訪談記錄，二〇二

○年）。

第三，邊緣性。在部分大陸學者的眼中，西方紀錄片機構對於大陸獨立紀錄片工作者的評判，主要關注「邊緣」人物，以刻意揭露大陸的陰暗面。然而，本書發現，在臺灣紀錄片工作者的認知中，認為大陸獨立紀錄片工作者需要強調邊緣視角，來替代對邊緣題材的關注。沈可尚以「不可見、不易見、不易被討論、不易被察覺」等概念看待「邊緣性」的特徵，從「求存方式」的角度理解「邊緣」的由來。雖然他在二○一九年擔任ＣＮＥＸ華人提案大會的初選委員時，一些紀錄片中人的處境令其感到十分驚訝，但是他亦指出，在互聯網資訊爆炸、資訊快速流通的時代，要做到邊緣，也很困難。他認為：「沒有真正的邊緣題材，但是有絕對的邊緣視角」（沈可尚，訪談記錄，二○一九年）。

這樣的「邊緣視角」，不僅是指要擺脫「他們好可憐、好辛苦、大家要同情他們的心情」去拍攝，也如前文中所討論的一般，指紀錄片應擺脫服務於某種主流的觀點，具有獨立的作者性視角。換言之，臺灣紀錄片工作者對於「邊緣性」的當下認知，已經從對於邊緣題材的挖掘，演變為對於「邊緣視角」的省思。這樣的「邊緣」省思，進一步豐富了「獨立性」觀念中「獨立觀點」的相關內涵，也成為了兩岸獨立紀錄片交往的重要認知特徵。

綜上所述，本書發現，臺灣紀錄片工作者對於獨立紀錄片的「公共性」認知，體現了辯證性、對話性和邊緣性的特徵。這些特徵，滿足了哈貝瑪斯對於溝通理性的四項有效性聲稱，即言辭意義是

可理解的、內容是真實的、行動是正當的、意向是真誠的。故此，本書認為，臺灣對於大陸獨立紀錄片工作者的接納，在認知上具有強調溝通理性的特徵。兩岸獨立紀錄片的互動交流，也從紀錄片的辯證、對話、邊緣等層面，展示出更具意義的現實作用。

# 其他面向：激進、自由、產業

## 一、批判性：紀錄片的激進式認知

王派彰說：「若把紀錄片拉向兩個極端，一端是原創性，一端就是武器的」（王派彰，訪談記錄，二〇一九年）。這既延續了臺灣紀錄片工作者從視覺風格與議題內容評判紀錄片的心態，也體現了臺灣紀錄片工作者對獨立紀錄片社會批判作用的期待。換言之，本書發現，部分臺灣紀錄片工作者在對大陸獨立紀錄片的評判標準中，除了上述幾種公共性的專業認知以外，還強調獨立紀錄片須具備批判性與行動主義。

事實上，在臺灣紀錄片工作者的認知中，批判性蘊含兩個層面的意涵。其一，從廣義的紀錄片基本精神來看，每部紀錄片都應具有「批判性」。紀錄片被認為從誕生開始，就具備了發現、揭露、反抗不公不義的精神，所以紀錄片天生就是不討好的（王派彰，訪談記錄，二〇一九年；林樂群，訪談記錄，二〇一九年）。其二，從行動主義的角度來看，紀錄片的批判性則延伸至紀錄片所蘊涵的對於

世界的改變力量。借鑑「綠色小組」紀錄片實踐對臺灣的影響，王派彰認為如果大陸允許，大陸獨立紀錄片也將可以幫助改進大陸的狀況。在他看來，紀錄片導演就像是沉睡國家的失眠者，他們對於社會和國家的作用，是幫助它看到問題，並用不流血的方式改革（王派彰，訪談記錄，二○一九年）。

從行動主義的觀點理解「批判性」，使「批判」一詞更具激進色彩。但本書亦發現：一方面，臺灣紀錄片工作者並非強調所有紀錄片都應具備行動主義式的「批判性」；另一方面，在強調批判性的同時，臺灣紀錄片工作者亦強調批判的「藝術性」。

擔任策展人與影評人的林木材認為，因為「並非所有的影片都在批判」，所以並不是每一部獨立紀錄片，都需要具有尖銳的批判性。他以臺灣紀錄片導演柯金源為例，認為有些導演只是「想要趕快記錄一些可能即將消失的東西」，他們也可以被納入獨立紀錄片工作者之列（林木材，訪談記錄，二○一八年）。

沈可尚則以在拍攝公民運動的日本紀錄片導演為例，從作者性的角度理解獨立紀錄片的行動性。他認為第一，需要以美學感受為標準，把作為議題報導的紀錄片和作為電影的紀錄片區別看待；第二，獨立紀錄片導演在記錄事件時，需要有體現「作者性」的介入和思考，而非僅是沒有選擇性地記錄、沒有觀點地呈現。紀錄片可以被作為一種「武器」，但武器「如何被使用」亦同樣重要。否則，就只是一個「丟到網路上靠背的工具」、一個「好正義的被記錄」而已（沈可尚，訪談記錄，二○一九年）。

綜上所述，本書發現：第一，臺灣紀錄片工作者對於大陸獨立紀錄片的評判標準，亦有強調批判

性與行動主義的一面；第二，這一要求並未針對所有的獨立紀錄片；第三，在「批判性」的基礎上，獨立紀錄片也需要具備「批判」的「藝術性」。臺灣紀錄片工作者對於獨立紀錄片「批判性」的認知，亦解釋了為何在二〇一三—二〇一八年的兩岸紀錄片互動中，大量具有現實批判性的作品被臺灣接納。換言之，這亦證明了兩岸獨立紀錄片的互動交往，很大程度受到臺灣紀錄片工作者的專業認知影響。

## 二、多元性：紀錄片的自由式認知

在前文中，本書論述了「獨立」觀念在臺灣紀錄片工作者認知中的「作者性」演變與「公共性」內涵。除此以外，本書發現，部分臺灣紀錄片工作者強調紀錄片在發展上應受到「多元性」的鼓勵，這一認知亦影響了他們與大陸獨立紀錄片工作者的交往。

第一，臺灣紀錄片工作者認為，兩岸應鼓勵發展多元類型的紀錄片。即使是主流紀錄片，雖然可以在判斷上不認為他們是最好的紀錄片、或唯一的紀錄片類型，但是不能將他們踢出紀錄片的範圍——紀錄片應有多元類型存在。

第二，臺灣紀錄片工作者認為，兩岸均需要以「齊頭並進」而非「階段論」模式發展獨立紀錄片。由於紀錄片的觀眾接受度並不高，所以在兩岸均有紀錄片工作者或學者建議，採取階段化發展的策略：先拍攝一些更主流的紀錄片，以培育觀眾、讓紀錄片被更多人接受，再在此基礎上發展獨立紀

錄片。但蔡崇隆認為，「階段論」的結果是和「多元化」相違背的：

我不太相信階段那種事。……那你紀錄片什麼時候才會被廣大的觀眾接受，對不對？是誰的判斷呢？如果你齊頭並進，同時讓觀眾接受有各式各樣的紀錄片不是更好嗎，而且是多元的啊。為什麼一定要像《舌尖上的中國》這樣的東西讓大家喜歡才行？那有可能就養成一定的品味，其他的都覺得不好啊。它是有危險性的（蔡崇隆，訪談記錄，二〇一九年）。

第三，臺灣紀錄片工作者認為，即使在大陸，獨立紀錄片也不一定是小眾，因此不要以此為藉口抑制獨立紀錄片的發展。蔡崇隆以杜海濱表現二〇〇八年川震的紀錄片《1428》、柴靜表現環境汙染的紀錄片《穹頂之下》[5] 等為例，認為大陸獨立紀錄片其實大有可為，目前卻被建構為「小眾」的。「《舌尖上的中國》才是大家要看的」這樣的論述是被「倒果為因」（蔡崇隆，訪談記錄，二〇一九年）。因此，紀錄片的「公眾性」和「小眾性」等概念需要被重新檢討，並嘗試探索「分眾化」的發展策略。

綜上所述，本書發現，在臺灣紀錄片工作者的認知中，「多元性」是「獨立」觀念中的重要內

<hr>

5　全名為《柴靜霧霾調查：穹頂之下　同呼吸　共命運》，是由央視前記者柴靜製作的關於大陸空氣汙染的紀錄片，播出時間為二〇一五年二月，片長一〇四分鐘。

涵之一。在橫向維度上，各種類型應多元存在、分眾發展，而不相互排擠抑制；在縱向維度上，主流機構不應設置階段發展策略，而應鼓勵「齊頭並進」。這些專業認知，也導致臺灣紀錄片工作者在看到大陸獨立紀錄片受到限制時，採取聲援的心態，加強了對於大陸獨立紀錄片工作者的情感認同。

## 三、普適性與動態感：作為另外標準的產業式認知

臺灣紀錄片工作者與大陸獨立紀錄片工作者的合作，除了受到「獨立」觀念的專業認知影響以外，以CNEX為代表的兩岸獨立紀錄片產業合作也從「產業」的認知角度，提出另一套新的標準。

雖然CNEX宣稱，只要與「華人題材」相關的紀錄片都會考慮接納，但從現象來看，不論是華人紀錄片提案大會抑或CNEX參與製作的紀錄片，似乎呈現若干共同的特徵。總體來看，CNEX的選拔標準，可依照「在地故事、全球銷售」的方式進行歸納，強調資本運作與國際市場。同時，由於CNEX模式重視投資、製作與發行等這類被傳統獨立紀錄片忽視的製片環節，涉及許多資源的充分協調，所以團隊協作等技能也被特別強調。故此，本書在訪談基礎上，嘗試初步整理更具細化的判斷指標。

## 判斷標準一：產製上重視信任感與可合作性

CNEX在挑選自己參與出品或製作的影片時，會基於如下三個方面：「題材可塑性、團隊執行能力、未來的發行空間」。

其中，集中團隊的力量進行創作，而非一個人單打獨鬥，這是CNEX的核心價值之一。張釗維認為，「紀錄片已經發展到這個地步，它就是一個團隊的操作」。他將導演和製片人在團隊中的關係，比喻成交響樂團中指揮和樂團經理的關係。對於導演而言，不需要做第一小提琴手、懂每一件事，只需看得懂樂譜，並指揮樂隊的演奏即可。張釗維提出，強調團隊合作並非是指必然迎合某個利益取向，從而損害紀錄片的獨立性；重要的是，導演「能夠開始有這個意識，這是一個合眾人之力完成的事情」（張釗維，訪談記錄，二〇二〇年）。

因此，對CNEX來說，是否具有合作的可能性是非常重要的考量指標。受訪者B認為，現在紀錄片的創作越來越難以獨自一人完成，需要介入多方合作，而合作的前提則是相互配合、資源共享、「一定要相處之後才知道」（受訪者B，訪談記錄，二〇一九年）。一位工作人員表示，周浩等大陸獨立紀錄片導演，就是因為曾多次與CNEX合作，積累了豐厚的信任，所以CNEX非常歡迎他們再次回歸。

此外，CNEX也強調創作者的潛力。受訪者B以大陸獨立紀錄片導演王久良的首部作品《垃圾圍城》為例，認為可以從影片中看到「他想要去呈現跟反映這個議題的一個決心」（受訪者B，訪談

記錄，二〇一九年）。但CNEX董事長蔣顯斌也指出，與前述因素相較，其實更重要的還是題目。

如果他今天是老手，我們當然就可以判斷〔導演本身的創作能力〕。但往往很多人是新手，我們也無從判斷。很多導演，〔如果他沒有和CNEX合作過〕，我們並不知道他的眉角在哪裡。最後〔的標準〕是跟題目有關。〔題目〕是能夠幫一個片子晉級的很重要的一個原因（蔣顯斌，訪談記錄，二〇二〇年）。

## 判斷標準二：製作上強調品質與專業

為了滿足更好的國際流通性，解決「片子怎麼做，才會讓更多的人看到」的問題，CNEX十分重視紀錄片的影像製作水準，包括攝影、收音等對於紀錄片品質的基礎專業水準要求（受訪者B，訪談記錄，二〇一九年），不能過於粗糙。其中，攝影的「精準、美、穩」被特別強調。一方面，因為不達標的攝影技術很難讓觀眾有耐心繼續看下去，另一方面，經驗豐富的攝影師所拍攝的畫面素材，也將有利於紀錄片其他方面的後期製作，從而更好地滿足工業化、協作化製作的要求。許多紀錄片導演，正是因為其具備優秀的攝影水平，所以才為後續其他剪輯師介入提供了可能。

與此同時，CNEX也在努力將紀錄片的品質提升到一個盡可能好的水平。張釗維認為，紀錄片工作者對於製作品質（quality）重要性的認識，存在時間上的轉變。早年時，獨立紀錄片大多具有自由自在、沒有約束的表達，不強調技術。但隨著科技的進步，更輕便的高清攝影機逐漸出現。有一

年當他去阿姆斯特丹參加「國際紀錄片節」（International Documentary Film Festival，IDFA）時，看到一部行動主義式的歐洲紀錄片。這部紀錄片並不像慣常看到的行動主義紀錄片般鏡頭晃動，而是有非常漂亮的畫面，令人「賞心悅目」。雖然這並不意味著要去做假，但張釗維意識到，「如果我們要跟這些影視作品競爭，我們就不能夠忽視了quality（品質）」。因此，怎麼樣利用有限的資源，將「quality（品質）能夠拉到一個你在影院裡面是可以覺得，〔這是一個〕我在視聽上面以及在內容上面都得到滿足的作品」，這是CNEX這幾年一直在努力的事情——因為「這個時代變了」（張釗維，訪談記錄，二〇二〇年）。

## 判斷標準三：表現上強調跨文化題目與說故事方法

在製作紀錄片時，導演往往僅關注完成故事的拍攝，而製片公司則更加看重紀錄片的傳播影響，並努力將其推到更遠的地方。與其他組織一樣，CNEX的目的亦是幫助紀錄片被更多人看見，但在策略上，更加突出國際的傳播。因此，紀錄片題目的跨文化性，和說故事的方法被特別強調。其中，題目的跨文化性，是CNEX和決策人在篩選與判斷影片時的重要角度。蔣顯斌認為，相較於導演的先天潛力可以再進行挖掘、說故事的方法可以後天借外力協助，好的題目往往可遇而不可求。

我們看到一些題目的時候，會覺得這個題目很不容易，也許稍微調一點，它馬上就可以叩問到不同的領域、進入到不同的通路。所以到最後〔評審〕時，題材往往會是一個很重要的角度

此外，紀錄片的動態性（dynamic）或「講故事的方法」也是CNEX製作影片的重要考量，即影片所具有的吸引觀眾的動能。受訪者B認為，「要怎麼樣可以讓觀眾從第一秒坐到最後一秒，他都目不轉睛，這是最重要的」。故事性與劇情性只是加強動態感的其中一種選擇，導演也可以用「好的題材」、「好的人物」等去吸引觀眾（受訪者B，訪談記錄，二〇一九年）。例如：CNEX出品的許多紀錄片，採用「如實呈現」的說故事方式，而非觀點性較強的「旁白的方式」。蔣顯斌發現，這樣的說故事方式，有時就足以「讓站在一個政治立場光譜兩邊的觀影者都會看到他自己」，體現出批判性，並且效果更佳。「這個是我們在做紀錄片之前，沒有意料到的。」

一些我們〔預估觀眾會〕認為政治意義很濃的紀錄片，結果放了以後發現其實未必。因為當你如實呈現，用一些不是旁白的方式去處理的時候，他不一定會讓這部片變成一個有agenda setting（議程設定），或者變成一個「動員片」。我們已經有好幾次這種經驗（蔣顯斌，訪談記錄，二〇二〇年）。

CNEX的「動態感」策略，體現了其希望紀錄片能夠「讓人聽進去」、而不僅是「讓人聽見」的理念。導演王久良在剪輯《塑料王國》時，就曾因為過於側重觀點表達和社會批判，被CNEX擔

（蔣顯斌，訪談記錄，二〇二〇年）。

心無法達到很好的觀影效果，所以被要求加入女性剪輯師以做幫助。CNEX的工作人員這樣描述《塑料王國》剪輯調整的過程：

因為〔主人公〕一姐是一個小孩子，如果你用山東人說話的方式，很大聲……〔雖然〕有人看，可是這個片子只要超過十分鐘就沒有人看。〔觀眾〕就會覺得疲乏，會覺得疲憊。如果你今天要說一句話，大聲地說，跟好好地溫柔地說，想當然耳，是溫柔地說才會聽得進去。所以當呈現出那個錢孝貞剪輯的版本的時候，王久良才發現原來這個整個抗爭、整個故事可以處理得這麼smooth（平滑），然後又很溫柔。他自己看了也會覺得一度要熱淚盈眶。

上述想法也得到了蔣顯斌的認可。當創作者希望跨到「同溫層」之外時，需要考量接收端的接納過程，採取讓觀眾聽得進去的方式，而不是「今天喊著爽而已」。「因為不然的話，你就是跟一批本來就已經是你的信仰者講話，其實那個對紀錄片的、跟社會的關係就僅是取暖」（蔣顯斌，訪談記錄，二〇二〇年）。蔣顯斌補充道，如果不考慮觀眾的話，或許比較容易保持紀錄片的獨立性。但這樣的作品往往僅出於「保存」的目的，或僅是為了給「本來就是屬於同溫層的人看」。如果希望將

6　但受訪者亦指出，CNEX參與製作的部分，並不會調整紀錄片的觀點，而是更注重紀錄片的表現手法與「說話形式」。

「好的故事放到對的觀眾」面前，那就需要考量觀眾的反應。蔣顯斌提醒，由於導演長期浸潤在他所拍攝的故事之中，所以他會對某個故事特別熟悉。但是很多在導演看來不言而喻的問題，對於同溫層以外的觀眾來說，是難以看懂的。所以，創作者這時就需要講求故事的講述方式，考量觀眾的反應，從而讓影片被盡可能廣的觀眾觀看，並擲地有聲。

而如何讓觀眾聽進去，這不僅是一門藝術（art），也是一項技能（skill）（蔣顯斌，訪談記錄，二〇二〇年）。CNEX所做的事情之一，就是去協調相對有經驗的監製顧問、剪輯指導參與到製作團隊之中，以實現「聽進去」的目標。對此，張釗維從溝通與交流的角度闡釋CNEX的意義。他認為，導演首先需要明確創作這部紀錄片的目的為何；如果希望達成溝通與交流的目的，則需要進一步明確與「誰」交流。

第一，若與影展交流，則CNEX的監製顧問、剪輯指導的經驗體現在，他們更「知道這個東西剪出來以後，可以往哪些影展去」——不同影展的評審，會有不同的美學標準和價值體系，而很多導演在這方面並不是特別有經驗。第二，若與大眾觀眾交流，則需要考慮在電視、網站、影院播出時，「什麼樣的東西才能夠跟觀眾溝通交流」。很多導演是在試錯的過程中前後拉扯，消耗許多時間。而有經驗的監製顧問、剪輯指導「會是有一個sense（意識），是可以看到這條路應該是這樣子的」（張釗維，訪談記錄，二〇二〇年）。

# 判斷標準四：題材上強調公共性

在篩選大陸獨立紀錄片時，CNEX會強調紀錄片表現社會面臨的議題，和公共性的連結，而不會投資導演去拍攝純粹的私電影（受訪者B，訪談記錄，二〇一九年）。對此，張釗維進一步明確。

基於溝通與交流的視角，他認為紀錄片要有一種公共性（public）或具備公共領域（public sphere）特徵。而許多「私紀錄片」緊緊提供偷窺的視角，缺乏與公共議題的連結，無助於增進觀眾對於社會與世界的認識（張釗維，訪談記錄，二〇二〇年）。蔣顯斌則進一步將CNEX的公共性提煉為紀錄片導演要有對議題（agenda）的解讀能力（蔣顯斌，訪談記錄，二〇二〇年），認為這是紀錄片導演應該具備的基本技能。

但是，在社運主題與實驗性的紀錄片方面，CNEX的參與並不多。蔣顯斌坦言，其實CNEX在這兩個方面並不迴避與設限。「如果這個題目是重要的，而且導演又是一個對的story teller（故事講述者），我覺得CCDF這個平臺是挺fair（公平）的」（蔣顯斌，訪談記錄，二〇二〇年）。

在社運主題的紀錄片之中，行動主義式紀錄片是更為激進的一種類型。對此，CNEX不是一個行動組織，所以介入行動並不是它的任務；但是，還是會對那些行動主義的影片給予關注，「在我們雷達的探測範圍內」。CNEX基於生存壓力與公司理念的考量，較少參與。張釗維指出，CNEX不是一個行動組織，所以介入行動並不是

我們沒有辦法去支持那些非常「你就一定要往前衝」的那一種〔紀錄片〕，這不是CNEX

要做的事。他可能跟我們創立者的幾個人的取向都有關係。像Ben（蔣顯斌）他就是很喜歡那一種分析型的、蠻知識型的那種東西，或者是宏大的歷史東西。Ruby（陳玲珍）也是有那種取向的。我們都不是那種特別行動主義的人。……如果你要〔將行動組織〕帶進來，就意味著CNEX要在某一些立場上面要站隊了。站隊這種事情對於像CNEX這樣的團體來講不是一件容易的事（張釗維，訪談記錄，二〇二〇年）。

而就實驗性紀錄片而言，CNEX的主要考量因素來自於「華人紀錄片提案大會」中的國際決策人。這些決策人大多隸屬於傳統的電視傳播系統。他們基於平臺屬性和觀眾的考量，較難消化相應類型的紀錄片。

這不會是我們的主流。因為本身CCDF它有一定的產業功能，所以我們還是會以我們的narrative（敘述類的）或者是傳播類的紀錄片為主。這種比較installation art（裝置藝術）或者是實驗的這種片子，比較還是點狀的，到目前來講。我覺得他們也比較不會往我們這邊放。因為實驗片在很多的電影節中也有平臺，它會有它自己的去處的。我們並沒有說，今天就一定會有一個硬性的篩子拒絕實驗片。跟我們每屆所邀的評審背景是有直接關係的（蔣顯斌，訪談記錄，二〇二〇年）。

綜上所述，本書發現，由於ＣＮＥＸ更強調被國際觀眾看到的流通性，所以在選擇大陸獨立紀錄片的策略上，更強調紀錄片產製的信任感與可合作性、紀錄片製作的品質與專業性、紀錄片表現的跨文化性、紀錄片題材的公共性等。這一系列特徵，均與詹慶生、尹鴻（二〇〇七）、司達（二〇一八）、支媛（二〇一〇）等所發現的西方紀錄片機構對於大陸獨立紀錄片的評判標準相吻合。由此可見，兩岸獨立紀錄片的互動，已逐漸開始具有產業化的趨勢。雖然這一套基於產業性發展邏輯的評判標準，與臺灣的其他機構有所區別，卻已逐漸影響兩岸獨立紀錄片工作者的交流認知，吸引了許多大陸獨立紀錄片工作者來臺。

第五章

# 策略與結語

# 建議

本章將從政策、民眾、行業三個層面，梳理臺灣紀錄片工作者對於兩岸獨立紀錄片互動的建議與策略。從深入訪談中，本書探知得，兩岸的獨立紀錄片互動，是兩岸文化互動中的一個縮影。因此，本書的建議策略，將以兩岸獨立紀錄片互動為起點，走向兩岸文化交流的更大視野。

## 一、交流建議：政策、民眾與行業的三維度

透過深入訪談，本書發現臺灣紀錄片工作者對於政策、民眾與行業有如下三方面建議：

第一，政策方面。臺灣紀錄片工作者建議，臺灣應適當放開對大陸獨立紀錄片的限額，「比以往都要用更積極一百倍的態度」（沈可尚，訪談記錄，二〇一九年）。在產製合作方面，來自ＣＮＥＸ的張釗維建議，臺灣可以學習新加坡的經驗，創新跨境合製的政策，鼓勵更多創作（張釗維，訪談記錄，二〇二〇年）。

第二，民眾方面。當下，島內被認為存在一種反對交流、愛貼標籤、分邊化、極端化的氛圍。臺

灣紀錄片工作者建議，不應將政治意識凌駕於個人身心之上。

第三，行業方面。臺灣紀錄片工作者建議，兩岸之間可建立新型民間交流機制，包括：其一，組建更純粹的民間交流機構，邀請來自兩岸的紀錄片工作者進行深度參與，對「年度最值得理解」的「華語紀錄片」，不帶「平均分配、議題色彩」，而是僅圍繞「電影本體」進行揀選，然後不斷「巡迴、溝通、對話」。與此同時，兩岸各自梳理出紀錄片脈絡，藉由兩岸的交流進行更具實質的、有啟發性的對話（沈可尚，訪談記錄，二〇一九年）。與此同時，兩岸各自梳理出紀錄片脈絡，藉由兩岸的交流進行更多元、持續的合作機制（蔡崇隆，訪談記錄，二〇一九年；沈可尚，訪談資料，二〇一九年）。兩岸在製片、創作等方面，有各自的優勢。彼此應充分發揮所長，讓力量更強（張釗維，訪談記錄，二〇二〇年）。其三，仿照由德國、法國合建的歐洲Arte公共電視臺，找出兩岸最大的公約數，建立兩岸的合作電視臺（王派彰，訪談記錄，二〇一九年）。另外，臺灣紀錄片工作者建議，在鼓勵獨立影像的同時，兩岸也要包容多元類型的影片互動，如主流的媒體紀錄片。如果只透過一種紀錄片的形式去認識對方，那也無法認識全貌（張釗維，訪談記錄，二〇二〇年）。

此外，本書對大陸的兩岸文化交流政策提出如下建議：

第一，大陸應更多鼓勵以獨立紀錄片的互動方式，而非傳統的宣傳方式，去分享兩岸的價值觀。在臺灣紀錄片工作者看來，獨立紀錄片的交流，其實是一種價值觀的分享；相比其他形式，更能喚起兩岸價值共鳴，也更有利於達到更深層的理解與契合。例如：獨立紀錄片所呈現的大環境下渺小人物的艱難處境，讓有相似處境的臺灣觀眾也同樣感同身受（沈可尚，訪談記錄，二〇一九年）。

第二，應克服獨立紀錄片會給大陸抹黑的刻板成見，增強自信，減少對於獨立紀錄片的限制。事實上，獨立紀錄片的製作與早期的在臺互動，讓臺灣觀眾對大陸的「限制」沒有了「真切的感覺」，反而減少了對大陸的負面印象（沈可尚，訪談記錄，二〇一九年）。

第三，放寬大陸電視臺等機構與臺灣民間機構的交流。如紀工會前負責人黃惠偵談到，其實工會並不迴避與大陸電視臺機構展開的交流。

應該是說我們可能不會主動去找他們交流。但是他們如果主動找我們……如果不涉及政治，純粹談紀錄片的東西，應該不會特別迴避（蔡崇隆，訪談記錄，二〇一九年）。

綜上所述，透過深入訪談，本書發現臺灣紀錄片工作者對於兩岸的獨立紀錄片交流普遍持正面態度，並認可兩岸文化交流的意義。在此基礎上，臺灣紀錄片工作者從臺灣的政策、民眾、行業三個方面，提出兩岸獨立紀錄片互動的建議，認為臺灣應適當放開限制，並建議民眾「去政治標籤化」地看待兩岸交流、兩岸行業之間建立新型民間交流形式。在訪談基礎上，本書亦對大陸的兩岸紀錄片交流政策提出建議，認為大陸應鼓勵兩岸的獨立影像互動。

# 二、發展建議：大陸的在臺連結與本土發展

本書發現，對於大陸獨立紀錄片在臺連結給大陸獨立紀錄片發展所帶來的積極作用，臺灣紀錄片工作者的看法並不是非常樂觀。臺灣紀錄片工作者清醒地意識到，臺灣對於大陸獨立紀錄片的幫助有一定侷限。他們在鼓勵、聲援大陸獨立紀錄片的同時，也期待大陸獨立紀錄片工作者能夠更好地回歸本土，在大陸推動獨立紀錄片的機制建設、更好發揮獨立紀錄片的社會影響。

## （一）回歸：大陸獨立紀錄片將視野回歸本土

依靠對外的連結，大陸獨立紀錄片協助世界認識大陸、與改變大陸。儘管如此，臺灣紀錄片工作者也建議，大陸獨立紀錄片工作者可將視野回歸本土，不僅僅依賴對外連結的作用，而是透過策略性發展的方式，實踐獨立紀錄片的精神。

第一，臺灣紀錄片工作者建議，大陸獨立紀錄片工作者應培養大陸本土觀眾，讓獨立紀錄片在大陸產生影響。王派彰認為，大陸獨立紀錄片應該為大陸人而拍，而非為其他地區的觀眾而拍；拍攝的目的應是改變在地的環境。如果受益的反而是臺灣人，那麼大陸獨立紀錄片將失去其最重要的意義（王派彰，訪談記錄，二〇一九年）。公視曾有一位董事向王派彰諮詢是否可以創辦一個節目，專門播出大陸的獨立紀錄片節目，被王派彰拒絕。

我一直有一個原則……對杜海濱、張贊波他們都講過類似的話，就是說我覺得所有的紀錄片都為了你所處的土地而拍的。……如果你的紀錄片沒有去改變你所生長的土地的話，就是白拍的。……你們號稱你們拍了很多的紀錄片，可是〔如果〕根本就沒有中國〔大陸〕人看過你們的紀錄片，那麼對我來說，你們有違反紀錄片的精神（王派彰，訪談記錄，二〇一九年）。

蔡崇隆亦持同樣觀點，他更看重紀錄片對於本土觀眾的改變以及在本土的社會意義與影響力。他認為，公視、CNEX、臺灣國際紀錄片影展等來自臺灣的機構，雖然透過提供播出平臺等方式，對大陸獨立紀錄片提供幫助，但是「異地的映演空間」所發揮的作用十分有限。大陸獨立紀錄片最需要的是回到大陸去，在本土發揮影響力。

〔這些臺灣機構並沒有〕實質性地幫助這個影片，回到大陸，去跟他真正想要對話的那些觀眾去對話。……觀眾對我來講才是真正的回饋跟支持。……大陸紀錄片有很多社會議題的思考和批判，如果沒有在人民裡面產生刺激或發揮影響力的話，我都會覺得是非常可惜的。……影像創作不是作者自己自嗨的（蔡崇隆，訪談記錄，二〇一九年）。

紀錄片的價值在於對話。蔡崇隆認為，目前大陸各地正在展開的民間放映，正是透過不間斷放映

的方式培育觀眾，讓紀錄片發揮對話的作用——它是一種星火，讓放映的空間繼續留著，讓關注批判性紀錄片的觀眾不斷生長著；它不是在做反抗，而是讓紀錄片發揮它應有的價值，被更多的觀眾看到。

第二，臺灣紀錄片工作者建議，大陸獨立紀錄片工作者應思考大陸獨立紀錄片的未來發展，改善創作環境，讓工作者更好生存。王派彰希望紀錄片導演拍出來的影片能真正發揮改變的作用，所以他一定程度上希望大陸獨立紀錄片導演進到體制裡面去。他認為應該先從觀眾的改變開始。

我覺得這些紀錄片導演不要不要站在「反對反對」這樣的立場上。因為你拍這個如果改變不了世界是沒有用的。你為什麼不進到體制裡面？（王派彰，訪談記錄，二〇一九年）。

蔡崇隆建議，大陸獨立紀錄片的發展「不能只是期待外來的助力」。如果希望透過兩岸交流帶動大陸獨立紀錄片的創作能量，僅靠「給錢」、提供播放平臺等方式，是遠遠不夠的。更重要的是，需要有來自大陸內部的支持與努力，如民間放映機構等，去推動大陸自身紀錄片創作環境的改善，才是更關鍵的根本之道（蔡崇隆，訪談記錄，二〇一九年）。

## （二）發展：創新機制，共應挑戰

除了建議大陸獨立紀錄片工作者將視野回歸本土以外，臺灣紀錄片工作者也對兩岸獨立紀錄片的

發展，提出多方面的建議：

第一，用獨立的評論機制推動兩岸獨立的創作機制。透過梳理獨立觀念的演變，本書認為，在獨立紀錄片具有越來越複雜的產製機制的當下，與其教條式地判斷什麼是獨立，不如思考怎樣確保獨立與監督獨立。蔡崇隆針對大陸獨立紀錄片工作者，給出了兩個建議：第一是作者自己把關，第二是評論者檢視（蔡崇隆，訪談記錄，二〇一九年）。

第二，面對大陸民間放映、影展等新趨勢，臺灣紀錄片工作者鼓勵大陸發展自己的模式，兩岸各自形成特色，共同推動獨立紀錄片的發展。曾在臺灣國際紀錄片影展任職的吳凡表示，該影展將會持續設立「敬！華語獨立紀錄片」單元，不太會因為中國〔大陸〕最新發展的First影展、西湖影像節、平遙影展等節展而有所改變。她認為，每個影展在選片方向和觀眾族群上都不太相同，有自己的特色和位置（吳凡，訪談記錄，二〇一九年）。一名受訪者表示，做紀錄片的都是好朋友。在大陸獨立民間放映機構與創投會逐漸發展增多的情況下，CNEX不僅在大陸做校園放映、與大陸的「大象點映」民間放映機構展開合作，也樂見如范立欣、趙琦、西湖創投會等「這麼多的同路人可以一起來加入」。張釗維也指出，CNEX不是獨家的，它的經驗完全可以複製。他希望兩岸在將來可以有更多類似CNEX、甚至比CNEX更優秀的機構，而不是如目前這樣，「只有一個CNEX」（張釗維，訪談記錄，二〇二〇年）。

第三，面對最新的媒體科技發展，兩岸紀錄片工作者需要迎頭而上。蔣顯斌與林樂群認為，隨著媒體科技的進步，OTT、短視頻等平臺使紀錄片的普及率擴增，手機的普及也使人們拍攝影像的技

術門檻降低。媒體業逐漸進入「紀錄影像白話文」的時代。故此，影像書寫會像文字書寫一樣，變成人們的基本表達技能；紀實文本也將日益成為人們的主要閱讀文本。在這樣的挑戰和機會面前，紀錄片工作者面臨更多的可能性，可以用更多的方式拍攝和傳播作品。

# 結語

自一九九一年李道明與吳文光在日本山形紀錄片展的見面開始，兩岸獨立紀錄片工作者經歷了多個階段，以二〇一三年為界，可分為一九九一—二〇一三接觸探索期、二〇一三—二〇一八策略聲援期（結論一）。

特別是二〇一三年以後，兩岸獨立紀錄片的連結受制於各自主管部門不同的文化政策，呈現出與以前完全不同的景觀。在大陸，隨著新任國家領導人的上臺，以及廣電總局印發《關於加快紀錄片產業發展的若干意見》，紀錄片被置於意識形態領導下的產業化快速發展軌道中，多個獨立紀錄片影展被要求關停。在臺灣，文化事務主管部門成立，首任負責人龍應台提出新的文化政策，並重視紀錄片的發展。在龍應台的推動下，臺灣國際紀錄片影展計劃從雙年展改為單年展，[1] 從臺中移師臺北，在「國家電影中心」下設立常態辦公室，並推出「五年五億紀錄片行動計畫」。

---

1 後未得到實施。

| 深層原因 | 隱性表現 | 顯性表現 | | 現象 |
|---|---|---|---|---|

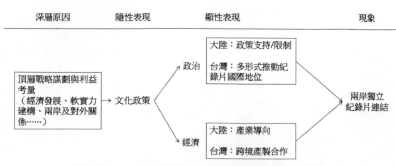

**圖五之一　兩岸獨立紀錄片連結的政經影響**

## 一、大陸獨立紀錄片之於臺灣工作者

兩岸獨立紀錄片工作者在不同的政經背景下，各自尋找出路。此時，臺灣紀錄片工作者出於利己、利他等目的，採用多種連結方式，與大陸獨立紀錄片開始新一輪的互動，產生極具規模的國際影響。其中，就包括了影展、產製機構、公視、工會等多個節點，與其所形成的不同機制。

除了政經因素的影響以外，臺灣對於大陸獨立紀錄片工作者的接納，亦透過認知因素進行篩選排除。換言之，兩岸獨立紀錄片工作者透過主體認同、專業認同的方式，在如何看待社會世界、如何詮釋經驗等方面，取得了共識，從而形成了相互連結的重要認知基礎。

概言之，政治經濟的影響、認知共識的取得，是促成大陸獨立紀錄片工作者在臺順利連結的重要因

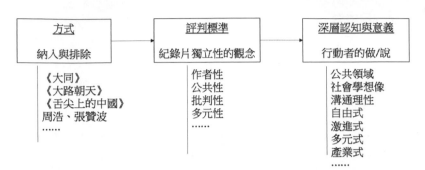

**圖五之二　臺灣紀錄片工作者專業認知對兩岸獨立紀錄片連結的影響**

素；而不是如前人學者所述那般，僅依靠產業因素推動兩岸影視交流（結論二a）。兩岸獨立紀錄片交流，也因此克服了前人所言僅見工業融合卻未見文化聯繫的不足（謝建華，二○一四，頁二五）。

仍須強調的是，雖然相似的歷史處境、相通的語言文化是兩岸獨立紀錄片工作者連結的重要基礎，但臺灣更強調去中心化的「華語境」，而非政治意義上的「大中國」（結論二b）。臺灣對大陸獨立紀錄片評判標準，並不是如前人分析西方如何評判大陸獨立紀錄片時所發現的，僅僅強調大陸的「貧窮、邊緣、非法」，具有對立性和意識形態對抗等政治特徵，而是更強調題材、敘事、美學、製作等影片特徵，採取對立性較弱的藝術立場（結論三）。

## 二、兩岸文化交流的縮影

兩岸的獨立紀錄片互動，是兩岸文化互動中的一個縮影。面對未來，臺灣紀錄片工作者提出多項建議，包括以

獨立的評論機制推動兩岸獨立的創作機制、建立更多新型民間交流機制等。更具現實意義的是，雖然之前的論述強調臺灣等境外機構對於促進大陸獨立紀錄片發展的重要性，但是，臺灣紀錄片工作者認為，臺灣對於大陸獨立紀錄片的幫助，無法根本解決大陸獨立紀錄片的難題，效果有限（結論四）。紀錄片的價值在於其對於本土的社會意義與影響。大陸獨立紀錄片工作者應將視野回歸本土；兩岸獨立紀錄片互動，應達到切實推動改善大陸創作環境、更好地讓獨立紀錄片與觀眾溝通、促進社會進步等作用。

綜上所言，兩岸獨立紀錄片工作者所形成的「共同體」，並不僅僅因為臺灣文化政策驅動，或是出於提升臺灣紀錄片地位的考量；還有自一九九一年開始交往以來，所積累形成的深層認同與信任。在機會面前，他們相互借力、彰顯精神；在危機面前，他們相互扶持、尋求變局。

雖然本書詳細探索了二〇一三—二〇一八年兩岸獨立紀錄片的交流互動，但透過深度訪談，發現在該階段的末期，隨著相關部門與機構的人事調整、兩岸政經情勢的繼續變化，相關狀況已有不同，呈現新的演變特徵。例如：龍應台卸任文化事務主管部門負責人後，臺灣的紀錄片補助政策也有所變化——隨著政黨輪替，紀錄片補助部分納入到「前瞻計畫」中。但不變的是，各自主管部門從政治思考出發，以文化政策為中介的模式依然存在，並實質影響了兩岸獨立紀錄片的交流。

此外，本書在研究過程中也發現，相應的機構、機制經過多年的發展，面臨新的挑戰，例如獨立紀錄片遭遇的商業收編等。這些批判都暗示著，兩岸獨立紀錄片的發展與交流，處在不停的變化過程

中，具有動態性。正如在當下，兩岸都很難回答「什麼是獨立」、「什麼是主流」這兩個問題一樣，隨著時間的推移，兩岸的獨立紀錄片交流互動，也將迎來未知的下一階段。但無論如何，關於「什麼是獨立紀錄片」、「兩岸獨立紀錄片交流互動呈現什麼特徵」，其回答都折射了兩岸乃至世界的時代特徵；其背後，亦有複雜的、豐富的各類群體、節點、機制在不斷努力，做出貢獻。

面對新的挑戰，兩岸獨立紀錄片的下一步發展究竟為何，值得拭目以待。

# 參考文獻

人民網（二○○一）。〈電影管理條例（二○○二年二月一日起施行）〉，《人民網》。取自http://www.people.com.cn/BIG5/shizheng/252/10043/10044/20021226/896289.html

王岳川（二○一三）。〈中國視覺文化形象建構應「再中國化」〉，何蘇六等編《紀錄片藍皮書：中國紀錄片發展報告（二○一三）》。北京：社科文獻出版社。

王美珍（二○一四年十二月三十日）。〈龍應台離職前一小時，仍掛心「傳承」與「機制」〉，《遠見雜誌》。取自https://www.gvm.com.tw/article/20036

王派彰（二○一四）。〈圈養時代時代紀錄片的自由〉，郭力昕著《真實的叩問：紀錄片的政治與去政治》，頁七一二。臺北：麥田。

王萌（二○一九）。〈現代．殖民．國族——一九三○年代中國臺灣人的私紀錄片與日據側影〉，《電影文學》，一七：四一一四六。

王晗（二○一七a）。〈講好「兩岸故事」——以紀錄片《臺生大陸求學就業記》為例〉，《海峽科學》，〇三：三七一三八。

王晗（二○一七b）。〈淺析新媒體時代微視頻製作宣傳之路——以系列微紀錄片《鄉關何處》為例〉，《海

峽科學》，〇二：五一—五二。

王達（二〇一八年七月）。《跨越峽谷：華人批判聲音的溝通實踐——以臺北紀錄片工會《紀工報》為例》，「二〇一八中華傳播學會研討會」，新竹。

王嘉文（二〇一八）。《功能敘事：臺灣紀錄片「認同譜系」創制》，《電影評介》，二三：二六—二九。

王慶福（二〇一五）。〈「出走」與「回歸」：也論海外華人獨立紀錄片的問題意識〉，《現代傳播（中國傳媒大學學報）》，三七（〇一）：一〇一—一〇四。

王慰慈（二〇〇〇）。〈自序：探索與記錄〉，王慰慈著《紀錄與探索：與大陸紀錄片工作者的世紀對話》，頁一七—二二。臺北：遠流。

支媛（二〇一〇）。《「鏡」與「獎」之間的跨文化博弈》。暨南大學碩士論文。

中新網（二〇一八）。《臺灣影視業者：兩岸深化影視交流勢在必行》，《你好臺灣網》。取自http://www.hellotw.com/laxw/20180503/t20180503_524221335.html

牛靜（二〇一七）。〈中國獨立紀錄片的國內外傳播案例分析——以《悲兮魔獸》為例〉，《北方文學（下旬）》，〇八：二八〇。

文海（二〇一六）。《放逐的凝視：見證中國獨立紀錄片》。臺北：傾向。

文笛（二〇一八）。〈共襄盛典 共推中華文化繁榮——海峽兩岸電影交流活動側記〉，《臺聲》，一〇：四八—五一。

方方（二〇〇三）。《中國紀錄片發展史》。北京：中國戲劇出版社。

石嵩（二〇一七）。〈探尋中國電影「走出去」的一種路徑——紀錄類型影片的海外接受與研究分析〉，《燕山大學學報》，一八（二）：一—六。

央視網（二〇一八）。〈「中國紀錄片發展研究報告二〇一八」發佈會暨「國際視域下中國紀錄片產業與傳播論壇二〇一八」在京召開〉。取自http://big5.cntv.cn/gate/big5/jishi.cctv.com/2018/04/20/ARTIoF6beFW8AE4KCuyy4fVE180420.shtml

凹凸鏡（二〇一八年十二月二十六日）。〈我在香港，放那些關於喧嘩中國的紀錄片〉，《澎湃新聞》。取自 https://www.thepaper.cn/newsDetail_forward_2692665

付敏（二〇一六）。〈三四部作品參展第三屆兩岸大學生華語影像聯展〉，《臺聲》，一二：七二。

付曉光（二〇〇九）。〈溝通‧傳承‧推進——淺談「兩岸」紀錄片的發展與作用〉，《中國電視（紀錄）》，〇九：一七一二〇。

包來軍（二〇一八）。〈二〇一七年「一帶一路」紀錄片發展概述〉，何蘇六等編《紀錄片藍皮書：中國紀錄片發展報告（二〇一八）》。北京：社科文獻出版社。

司達（二〇一八）。〈中國紀錄片的國際傳播現狀——基於阿姆斯特丹國際紀錄片電影節的定量研究〉，《雲南社會科學》，〇五：一五四—一五九＋一八七—一八八。

司達、賴思含（二〇一九）。〈中國大陸紀錄片的海外傳播特徵——基於日本山形國際紀錄電影節參展影片的定量研究〉，《藝術評論》，〇八：二七—三九。

臺灣國際紀錄片影展（TIDF）（二〇一四）。〈真實不容禁錮　臺灣國際紀錄片影展向華人獨立紀錄片致敬〉，《臺灣國際紀錄片影展》。上網日期：二〇一九年四月二十七日，取自https://www.TIDF.org.tw/zh-hant/news/988

臺灣國際紀錄片影展（TIDF）（二〇一六）。《關於民間記憶計畫，專訪吳文光導演》，《二〇一六TIDF影展特刊》，頁一〇六—一一三。

朱日坤、萬小剛（二〇〇五）。《獨立紀錄：對話中國新銳導演》。北京：中國民族攝影藝術出版社。

朱新梅（二〇一八）。〈兩岸影視交流合作新政，意義何在？〉，《兩岸關係》，〇三：五一—五二。

向笑楚（二〇一三年八月十四日）。〈中國獨立影像的生與死〉，《紐約時報中文網》。取自https://cn.nytimes.com/film-tv/20130814/cc-4independent/zh-hant/

李泳泉（二〇〇二）。〈細數過去，迎接未來—臺灣紀錄片的趨勢觀察〉，《文化視窗》，四五：三九—四三。

李宗文（二〇一七）。〈「廣西兩岸電影文化交流促進會籌備儀式」舉辦電影沙龍談融合　兩岸大伽齊參與〉，《臺聲》，二二：五二—五三。

李倩（二〇〇九）。〈游走在體制邊緣的艱難生存——關於中國獨立紀錄片生存境遇的思考〉，《東南傳播》，〇三：三〇—三二。

李晨（二〇一四）。《光影時代：當代臺灣紀錄片史論》。北京：社科文獻出版社。

李淼（二〇一三）。〈從共通的意義空間談海峽兩岸影像藝術的交流與互動——以紀錄片《舌尖上的中國》的成功為例〉，《東南傳播》，〇九：二〇—二四。

李道明（二〇〇〇）。〈代序：我所理解的中國紀錄片〉，王慰慈著《紀錄與探索：與大陸紀錄片工作者的世紀對話》。臺北：遠流。

李道明（二〇一三a）。〈記錄我與紀錄片的一段緣〉，李道明著《紀錄片：歷史、美學、製作、倫理》，頁一—二。臺北：三民書局。

李道明（二〇一三b）。〈臺灣紀錄片的發展、展望寄語〉，李道明著《紀錄片：歷史、美學、製作、倫理》，頁一一二。臺北：三民書局。

李薇（二〇〇五）。〈視角更加多元　創作更趨自由——段錦川談中國獨立紀錄片〉，《視聽界》，〇六：七

六—七。

呂新雨（二〇〇三）。《紀錄中國：當代中國新紀錄運動》。北京：三聯書店。

呂新雨（二〇〇八）。《書寫與遮蔽：影像、傳媒與文化論集》。桂林：廣西師範大學出版社。

吳文光（二〇一三）。〈隔岸觀「火」：讀李道明之著《紀錄片：歷史、美學、製作、倫理》〉，李道明著《紀錄片：歷史、美學、製作、倫理》，頁一—三。臺北：三民書局。

吳亞明（二〇〇七）。〈影視產業政策惠臺，兩岸業者反響熱烈〉，《人民網》。取自http://media.people.com.cn/BIG5/40606/6503056.html

吳雨（二〇一三年九月四日）。〈誰「扼殺」了雲之南紀錄影像展？〉，《德國之聲》。取自https://www.dw.com/zh/誰扼殺了雲之南紀錄影像展/a-16730068

吳尚軒（二〇一九年八月十九日）。〈「紀錄片是臺灣的好牌！」ＣＮＥＸ董事長蔣顯斌：把這張牌打好，就會是華人世界標竿〉，《風傳媒》。取自https://www.storm.mg/article/1605854

吳璇（二〇一六）。《臺灣電影進入大陸市場的現狀及其影響因素研究。暨南大學碩士論文。

吳躍農（二〇〇二）。〈兩岸同根　骨肉情深——電視紀錄片《血脈》的幕後故事〉，《當代電視》，〇八：六五—六六。

邱彥瑜（二〇一四年十月十五日）。〈【ＴＩＤＦ】被斷電的宿命：中國獨立紀錄片尋求海外管道〉，《ＰＮＮ公視新聞議題中心》。取自https://pnn.pts.org.tw/project/inpage/1657/70/253

邱貴芬（二〇一六）。《臺灣新紀錄片的興起：一個比較觀點》，邱貴芬著《「看見臺灣」：臺灣新紀錄片研究》，頁二一—八。臺北：臺大出版中心。

何志華（二〇一一）。〈從《京杭運河・兩岸行》拍攝看兩岸電視媒體的合作〉，《東南傳播》，〇二：一二

阿原（二〇一四）。〈第二屆海峽兩岸電視藝術節在重慶舉辦〉，《當代電視》，〇一：七七。

阿蘇六等（二〇一八）。〈二〇一七年中國紀錄片產業發展研究報告〉，何蘇六等編《紀錄片藍皮書：中國紀錄片發展報告（二〇一二）》，頁一—六五。北京：社科文獻出版社。

何蘇六、李智、畢蘇羽（二〇一一）。〈中國題材紀錄片的國際化傳播現狀及發展策略〉，《中國廣播電視學刊》，〇五：一一—一三。

何蘇六、李智、畢蘇羽（二〇一一）。《映像中國：紀實影像對外傳播的國家形象研究》，《現代傳播（中國傳媒大學學報）》，三八（一二）：一〇三—一〇七。

何蘇六、程瀟爽（二〇一六）。

何蘇六、李智（二〇一〇年中國紀錄片產業發展研究報告〉，何蘇六等編《紀錄片藍皮書：中國紀錄片發展報告（二〇一一）》，頁一四二—一。北京：社科文獻出版社。

何蘇六（二〇一七）。《紀錄片藍皮書：中國紀錄片發展報告（二〇一七）》。北京：社科文獻出版社。

何蘇六（二〇〇五）。《中國電視紀錄片史論》。北京：中國傳媒大學出版社。

何翔（二〇〇八）。〈有夢・逐夢・圓夢——專訪臺灣東森電視臺製作人、大型專題片《江蘇世紀風》總製人梁欣如〉，《兩岸關係》，〇七：四九—五一。

何清漣（二〇一九）。《紅色滲透》。臺北：八旗文化。

何萍（二〇一八）。〈從外媒報道看中國紀錄片走出去——近十年外媒視角下的中國紀錄片〉，《現代視聽》，〇八：五一—五五。

何思瑩（二〇一六年一月十九日）。〈中國 vs. 臺灣：獨立紀錄片的軌跡與對話〉，《臺灣國際紀錄片影展》。取自 https://www.TIDF.org.tw/zh-hant/reportsandarticle/19327

七—一二八。

范立欣、秋韻（二〇一三）。《獨立紀錄片的國際合作製片之路》，何蘇六等編《紀錄片藍皮書：中國紀錄片發展報告（二〇一三）》。北京：社科文獻出版社。

范威（二〇一八）。《淺析歷史人文紀錄片《過臺灣》的傳播價值》，《東南傳播》，〇九：五二一五四。

范倍（二〇一二年九月三十日）。《中國獨立電影的生長空間：國際的，經濟的》，《中國南方藝術》。取自http://www.zgnfys.com/a/nfpl-34597.shtml

林木材（二〇一七）。〈【書評】《放逐的凝視》，獨立的回憶〉，《紀工報》。取自http://docworker.blogspot.tw/2017/2003/blog-post.html

林木材（二〇一八）。《國家相簿：臺灣紀錄片一路走來……》，《開鏡》，〇五：八一一五。

林亮妏（二〇一一年十月十四日）。《放映頭條：專訪CNEX「機不可失」策展人吳凡》，《放映週報》。取自http://www.funscreen.com.tw/headline.asp?H_No=375

林樂群（二〇一八）。《公視與臺灣紀錄片》，《開鏡》，〇五：一六一二七。

林穎、吳鼎銘（二〇一八）。《紀錄片《過臺灣》的史學價值與傳播價值》，《中國廣播電視學刊》，〇三：九八一一〇一。

周偉亮（二〇一七）。《紀錄片《臺灣‧一九四五》傳播效果初探》，《中國廣播電視學刊》，〇五：九五一九七。

於麗娜（二〇一九）。《紀錄片創作對被拍攝者的倫理探究——臺灣「弱勢題材」紀錄片創作的倫理自覺》，《當代電影》，〇三：七三一七八。

胡嘉洋、陳子軒（二〇一八）。《臺灣籃球人才遷移中國的媒體再現與國族意涵》，《新聞學研究》，一三五：九三一一三八。

姜娟（二〇一二）。《主體、視點、表達：中國獨立紀錄片研究》。北京：中國傳媒大學出版社。

馬玉潔、章利新（二〇一七）。〈第九屆兩岸電影展「大陸電影展」在臺北開幕〉，《臺聲》，一二：七三。

馬立（二〇一八）。〈「暗潮湧動」：上世紀八〇年代的兩岸電影交流（一九八〇—一九八七）〉，《福建廣播電視大學學報》，〇一：一九—二三。

馬岳琳（二〇一二年五月二十九日）。〈專訪文化部長龍應台：我要讓文化成為國力〉，《天下雜誌》。取自 https://www.cw.com.tw/article/article.action?id=5033142

畢恆達（二〇一〇）。《教授為什麼沒告訴我》。新北市：小畢空間。

徐暘（二〇一二）。〈二〇一二中國民間紀錄片生存狀況概觀〉，何蘇六等編《紀錄片藍皮書：中國紀錄片發展報告（二〇一二）》，頁一五二—一六一。北京：社科文獻出版社。

翁煌德（二〇一七）。〈華語紀錄片的幕後推手—專訪CNEX影展總監蘇淑冠〉，《人本教育札記》，三三九：九二—九六。

翁嬿婷（二〇一五）。《看見不能說的真相——探析當代中國獨立紀錄片現況（二〇〇〇—二〇一五）》。臺灣大學新聞研究所碩士論文。

高艷鴿（二〇一四年一月一日）。〈我們要懂得怎麼「賣」自己〉，《中國藝術報》（大陸），頁四。

郭力昕（二〇〇四）。〈評審感言〉，《二〇〇四TIDF成果專輯》，頁三一。

郭力昕（二〇一四）。〈獨立精神在中國〉，《二〇一四TIDF影展特刊》，頁一二一。

郭江山（二〇一七）。〈歷史紀錄片如何參與歷史的書寫——以紀錄片《臺灣一九四五》創作為例〉，《東南傳播》，一二：二四—二六。

唐維敏（二〇〇五）。〈海峽兩岸電影交流80年大事紀（一九二三—二〇〇〇）〉。取自http://twfilm1970.

blogspot.com/2005/02/ch13.html#_Toc5396543

唐蕾（二〇〇九）。〈曲徑內外——中國獨立紀錄片與國際電影節〉，《電影藝術》，〇三：一四七—一五二。

陳亮豐（二〇〇〇）。〈紀錄片生產的平民化：九五一—九八年「地方記錄攝影工作者訓練計畫」的經驗研究〉，李道明、張昌彥編《紀錄臺灣：臺灣紀錄片研究數目與文獻選集（下）》，頁五八一—六一三。臺北。

陳飛寶（一九九〇）。〈初探海峽兩岸電影文化交流和影響〉，《當代電影》，〇一：九八—一〇四。

陳曉彥（二〇一五）。〈兩岸電影的交流與合作：政策觀察和建議〉，《文藝研究》，〇一：八四—九五。

孫慰川（二〇〇八）。〈改革開放30年海峽兩岸的電影交流與合作述評〉，《當代電影》，一二：六四—七〇。

曹越（二〇一五）。〈從臺灣紀錄片觀照兩岸影視人類學視閾差異〉，《青年時代》，〇一：九七—一〇一。

閆俊文（二〇一八）。〈為兩岸民間交流合作出謀劃策〉，《臺聲》，二一：四八—五三。

國臺辦、發改委（二〇一八年二月二十八日）。〈關於印發《關於促進兩岸經濟文化交流合作的若干措施》的通知〉，《中共中央臺灣工作辦公室、國務院臺灣事務辦公室網站》。取自http://www.gwytb.gov.cn/wyly/201802/t20180228_11928139.htm

國家廣電總局（二〇〇四）。〈關於加強影視播放機構和互聯網等信息網絡播放DV片管理的通知〉，《中國網》。取自http://www.china.com.cn/chinese/PI-c/581058.htm

國家廣電總局（二〇一〇）。〈廣電總局出臺《關於加快紀錄片產業發展的若干意見》〉，《紀錄中國網》。取自http://www.docuchina.cn/20121124/100002.shtml

張方、孫珊（二〇二二）。〈淺議中國題材紀錄片的國際傳播〉，何蘇六等編《紀錄片藍皮書：中國紀錄片發展報告（二〇二二）》，北京：社科文獻出版社。

張世偉（二〇一八）。《電影政策視角下的海峽兩岸電影產業交流與合作》。廈門大學碩士論文。

張同道等（二〇一七）。《中國紀錄片發展研究報告（二〇一七）》。北京：中國廣播影視出版社。

張君玫、劉鈴佑譯（一九九六）。《社會學的想像》。臺北：巨流。（原書Mills, C. W.［一九五九］. The Sociological Imagination. Newyork, NY: Oxford.）

張亞璇（二〇〇四）。《無限的影像——一九九〇年代末以來的中國獨立電影狀況》，《天涯》，〇二：一五一—一六二。

張英進（二〇〇四）。《神話背後：國際電影節與中國電影》，《讀書》，〇七：六九—七四。

張錦華（二〇一〇）。《傳播批判理論：從解構到主體》。臺北：黎明文化。

張獻民（二〇一三年五月十六日）。《中國獨立影像「強拆年」》，《紐約時報中文網》。取自https://cn.nytimes.com/film-tv/20130516/cc16filmfestival/zh-hant/

張歡（二〇一六）。〈「文化混雜」下獨立紀錄片的跨文化魅力〉，《電影文學》，一〇：三七—三九。

黃正茂（二〇一六）。《以微紀錄片傳播建構臺灣青年集體記憶——新媒體時代對臺傳播新形式探析》，《東南傳播》，〇五：一八—二〇。

黃宣衛（二〇一〇）。《從認知角度探討族群：評介五位學者的相關研究》，《臺灣人類學刊》，八（二）：一一三—一三六。

黃鐘軍（二〇一九）。《臺灣私紀錄片的個體認同和公共表達》，《當代電影》，〇三：七八—八一。

祕偉（二〇一四）。〈分析：中國能做到維穩的實質是維權嗎〉，《BBC中文網》。取自https://www.bbc.com/zhongwen/trad/china/2014/01/140129_stable_rights

程春麗（二〇一四）。《中國紀錄片「走出去」探索與對策研究》，何蘇六等編《紀錄片藍皮書：中國紀錄片

發展報告（二〇一四）》。北京：社科文獻出版社。

程瀟爽（二〇一六）。〈二〇一五年度國際紀錄片學術研究綜述〉，何蘇六等編《紀錄片藍皮書——中國紀錄片發展報告（二〇〇六）》，頁二二二—二三六。北京：社會科學文獻出版社。

曾壯祥（二〇〇六）。〈評審感言〉，《二〇〇六TIDF成果專輯》，頁二八。

游慧貞（二〇一四b）。〈看不見的亞洲與亞洲紀錄片〉，游慧貞編《紀錄亞洲》，頁一一—一六。臺北：遠流。

游慧貞編（二〇一四a）。《紀錄亞洲》。臺北：遠流。

楊華慶譯（二〇一三）。《視覺與認同：跨太平洋華語語系、發聲、呈現》。新北市：聯經。（原書Shu-mei Shih（史書美）.（2007）. Visuality and Identity: Sinophone Articulations across the Pacific. Berkeley, CA: University of California Press.）

雷建軍（二〇一一）。〈運營制勝與運營背後：CNEX案例研究〉，何蘇六等編《紀錄片藍皮書：中國紀錄片發展報告（二〇一一）》，北京：社科文獻出版社。

雷建軍、李瑩（二〇一三）。《生活而已——二〇〇〇年後中國獨立紀錄片導演研究》。重慶：西南師範大學出版社。

詹慶生、尹鴻（二〇〇七）。〈中國獨立影像發展備忘（一九九九—二〇〇六）〉，《文藝爭鳴》，〇五：九一—一二七。

慈美琳（二〇一七年一月二十日）。〈【專訪黃文海】用記錄抵抗虛無—以放逐姿態凝視中國和獨立紀錄片〉，《香港〇一》。取自https://www.hk01.com/中國/65777/專訪黃文海—用記錄抵抗虛無—以放逐姿態凝視中國和獨立紀錄片

趙強、吳雨婷、羅鋒（二〇一五）。〈中國獨立紀錄片海外傳播現象審視〉，《新聞世界》，〇四：一六五一一六六。

趙衛防（二〇一九）。〈一體多元：新中國七〇年海峽兩岸暨港澳電影的融合與發展〉，《電影藝術》，〇五：二〇一二七。

端傳媒（二〇一五年七月二十三日）。〈獨立影展北京遭禁 紐約眾籌再起爐灶〉，《端傳媒》。取自https://theinitium.com/article/20150723-dailynews-etc-1/

鄭偉（二〇〇三）。〈記錄與表述：中國大陸一九九〇年代以來的獨立紀錄片〉，《讀書》，一〇：七六一八六。

鄧惟佳、邱爽（二〇一五）。〈差異的「自由」：海外華人獨立紀錄片和中國獨立紀錄片之比較〉，《藝術百家》，〇四：一二五一一三〇。

樊啟鵬（二〇一三）。〈中國獨立紀錄片與國際影展〉，《南方電視學刊》，〇三：六四一六七。

劉忠波（二〇一七）。《多重話語空間下中國形象的權力場域》。北京：中國社會科學出版社。

劉斐（二〇一七）。〈冷眼向洋：中國獨立紀錄片觀察〉，《天涯》，〇四：一八七一一九七。

劉新傳、冷冶夫、陳璐（二〇一四）。《角色與認同：中國紀錄片國際傳播戰略》。北京：中國傳媒大學出版社。

潘淑滿（二〇〇三）。〈第七章：深度訪談法〉，潘淑滿著《質性研究：理論與應用》，頁一三三一一五八。臺北：心理。

藍書璇（二〇〇五）。《從傳統中獨立——分析臺灣紀錄片女導演的創作環境》。臺灣大學新聞研究所碩士論文。

韓經國（二〇一一）。〈中國紀錄片製作公司現狀調查〉，何蘇六等編《紀錄片藍皮書：中國紀錄片發展報告（二〇一一）》。北京：社科文獻出版社。

謝建華（二〇一四）。《臺灣電影與大陸電影關係史》。北京：人民文學出版社。

謝建華（二〇一九）。〈從跨區到共時：「兩岸影像新世代」形成的可能性〉，《藝術百家》，〇三（三五）：一〇九─一二四。

顏純鈞（二〇一五）。〈海峽兩岸的電影交流：從政治地理到傳播地理〉，《電影藝術》，〇四：五六─六一。

譚天、於凡奇（二〇一二）。〈社會場域中的獨立紀錄片〉，《媒體時代》，〇一：二五─二九。

譚弘穎（二〇一二）。〈環保先行　兩岸同心──紀錄片《梁從誡》首映會在京舉行〉，《製造技術與機床》，〇八：三三。

BBC（二〇一一）。〈分析：中國「茉莉花革命」與「不定時炸彈」〉，《BBC中文網》。取自https://www.bbc.com/zhongwen/simp/indepth/2011/02/110221_comment_china_jasmine

BBC（二〇一八年五月十二日）。〈五一二汶川地震十週年──「局外人」特別報道〉，《BBC中文網》。取自https://www.bbc.com/zhongwen/trad/chinese-news-44078813

Qin A（二〇一五年七月十六日）。〈北京被禁獨立影展在紐約舉辦巡展〉，《紐約時報中文網》。取自https://cn.nytimes.com/china/20150715/c15sino-movies/zh-hant/

Aufderheide, P. (2016, May 17). The New Chinese Documentary: Building the Bridge between East and West. *International Documentary Association website*. Retrieved from https://www.documentary.org/feature/new-chinese-documentary-building-bridge-between-east-and-west

Berry C., Lu X. & Rofel L. (Eds.). (2010). *The New Chinese Documentary Film Movement: For the Public Record*. Hong Kong,

CN: Hong Kong University Press.

Berry C. & Robinson L. (Eds.). (2017). *Chinese Film Festivals: Sites of Translation*. NY: Palgrave Macmillan.

Brubaker, R. (1996). *Nationalism Reframed: Nationhood and the National Question in the New Europe*. UK: Cambridge University Press.

Brubaker, R., & Cooper, F. (2000). Beyond Identity, *Theory and Society*, 29(1), 1-47.

Brubaker, R. (2004). *Ethnicity without Groups*, Cambridge, UK: Harvard University Press.

Castells, M. (2000). *The Rise of the Network Society*, MA: Blackwell.

Chang, C. (2017). Global animal capital and animal garbage: Documentary redemption and hope. *Journal of Chinese Cinemas*, 11(1),96-114.

Chiu K. (2014). The circulation of mainland Chinese independent documentary. In Chiu K., Zhang Y. *New Chinese-Language Documentaries: Ethics, Subject and Place*. London, UK: Routledge.

Hsieh, H.-C. (2015). Representations of familial intimacy across the Taiwan Strait : The reinvention of homeness among Taiwanese wives in documentaries. *China Information*, 29(1), 89-106.

Jacobs, A. (2018, Octerber 19). CNEX, a Nonprofit, Helps Filmmakers Document China. *The New York Times*. Retrieved from https://www.nytimes.com/2013/08/21/movies/CNEX-a-nonprofit-helps-filmmakers-document-china.html

Lok, T. Y. (2011). Colourful screens: Water imaginaries in documentaries from China and Taiwan. *Interactions: Studies in Communication & Culture*, 2(2), 109-125.

Ma, R. (2018). Asian documentary connections, scale-making, and the Yamagata International Documentary Film Festival (YIDFF). *Transnational Cinemas*, 9(2), 164-180.

Ma, R. (2010). *Chinese independent cinema and international film festival network at the age of global image consumption.* Unpublished doctoral dissertation, University of Hong Kong, HK, CN.

Nichols, B. (2001). *Introduction to Documentary.* Bloomington and Indianapolis: Indiana University Press.

Pickowicz, P. G. & Zhang Y. (Eds.). (2006). *From Underground to Independent: Alternative Film Culture in Contemporary China.* Lanham, MD: Rowman & Littlefield.

Yun, G., & Wu, J. (2017). Internationalization of China's New Documentary. In Thussu, D., de Burgh, H. & Shi, A., (Eds.), *China's Media Go Global.* London, UK: Routledge.

Zhang Z., Zito A. (Eds.). (2015). *DV-Made China: Digital Subjects and Social Transformations after Independent Film.* Honolulu: University of Hawaii Press.

# 附錄 I：一九九八—二〇一三年臺灣國際紀錄片雙年展中的兩岸交流事件

一九九八年，第一屆臺灣國際紀錄片雙年展。大陸紀錄片導演孫增田[1]的紀錄片《神鹿》[2]、段錦川[3]《八廓南街十六號》[4]、馮豔[5]《長江之夢》[6]、郝躍駿《回家》[7]、張以慶《舟舟的世界》[9]、彭輝[10]《空山》[11]、林力涵[12]《戲班》[13]共七部影片入選首屆臺灣國際紀錄片雙年展國際競賽單元。其中，《長江之夢》獲得影帶類優等獎，是大陸首部在臺灣獲得獎項的獨立紀錄片。《長江之夢》導演馮豔亦被邀請出席「紀錄片的製作」影展座談會，介紹大陸的拍片狀況（來自《一九九八 TIDF 成果專輯》，頁二八）。

二〇〇〇年，第二屆臺灣國際紀錄片雙年展。李縷[14]《2H》[15]、季丹、沙青《貢布的幸福生活》[16]入圍國際競賽單元，班忠義《王母鄭氏》[17]入選「差異新世紀」單元。崔明慧《記憶的小巷》[18]入選國際評審觀摩影片。

二〇〇二年，第三屆臺灣國際紀錄片雙年展。趙亮《紙飛機的故事》[19]入選「國際競賽影帶」單元，並獲獎。

二〇〇四年，第四屆臺灣國際紀錄片雙年展。宋錦軒《過年》[20]、蔣志《片刻》[21]入選「亞洲競賽」單元。歐寧、曹斐《三元里》[22]入選「比紀錄片還慢」特別單元。獨立錄影影片策展人張亞璇出席「亞洲紀錄片的現狀與轉機」座談會（來自《二〇〇四TIDF成果專輯》，頁三二）。

二〇〇六年，第五屆臺灣國際紀錄片雙年展。賈樟柯《東》[23]、李纓《蒙娜麗莎》[24]入選「國際觀摩——多元視界」單元。周浩《高三》[25]入選「紀錄新世代」單元。賈樟柯受邀赴臺交流。李纓受邀擔任國際長片競賽獎評審。

二〇〇八年，第六屆臺灣國際紀錄片雙年展。干超《紅跑道》[26]入選國際競賽長片單元。杜海濱《傘》[27]在「在全球的浪潮下」特別單元播映。馮豔《秉愛》[28]、季丹《空城一夢》[29]、王逸人《烏托邦》[30]、李纓《靖國神社》[31]在「AND亞洲紀錄片」連線單元播映。設置「硬地中國」單元，由張獻民寫作介紹詞，播映趙亮《罪與罰》[32]、于廣義《小李子》[33]、周浩《龍哥》[34]、馮豔《秉愛》、季丹《空城一夢》、王逸人《烏托邦》等七部影片。其中，《龍哥》獲得亞洲紀錄片首獎，導演周浩被邀請擔任「臺灣獎」評審。

二〇一〇年，第七屆臺灣國際紀錄片雙年展。王葆春《毒症》[35]、王我《折騰》[36]入選「凝視亞洲」單元。范立欣《歸途列車》[37]、趙亮《上訪》[38]入選「世界大觀」單元。紀錄片《百年中國（第二集）》[39]、《中國抗日戰爭紀實：盧溝橋事變與全民抗戰》[40]在「記憶玖玖」單元播映。此外，邀請呂新雨擔任「亞洲獎」評審，吳文光擔任「臺灣獎」評審；特別放映「草場地工作站」的五部影片，邵玉珍《我的村子二〇〇七》[42]、賈之坦《我的村子二〇〇七》[43]、吳文光《亮出你的傢

伙》[44]、鄒雪平《飢餓的村子》[45]、章夢奇《自畫像和三個女人》[46]；邀請吳文光撰文《草場地工作站，在高速公路邊》（來自《二〇一〇TIDF影展特刊》，頁一五二），並來臺分享。

二〇一二年，第八屆臺灣國際紀錄片雙年展。邀請張獻民擔任遴選小組委員，邀請雲之南影展策展人易思成擔任亞洲獎評審。金華青《孤城》[47]、和淵《阿仆大的守候》[48]、葉雲《對看》[49]、余迅《最後的春光》[50]、顧桃《雨果的假期》[51]入選「亞洲觀點」競賽單元。該屆TIDF特闢「艾未未不投降」單元，播映《童話》[52]、《四八五一》[53]、《老媽蹄花》[54]、《美好生活》[55]、《一個孤僻的人》[56]、《深表遺憾》[57]等多部由艾未未創作的影片。

## 注釋：

1　孫增田：一九五八年出生於內蒙古，一九七九年考入北京廣播學院電視攝影系，一九九三年畢業進入中央電視臺。主要作品有《最後的山神》（一九九二）、《神鹿啊，我們的神鹿》（一九九七）。

2　《神鹿》（一九九七）：片長七十五分鐘。鄂溫克族女畫家柳芭在城市工作七年之後，深感精神上的孤獨，於是返回了她在大興安嶺山林中的馴鹿部落，然而重返山林，並沒有讓她拾得歸屬感，反而更加地失落（來自《一九九八TIDF影展手冊》，頁二五）。

3　段錦川：一九六二年出生於成都，一九八四年畢業於北京廣播學院。主要作品有《青稞》（一九八六）、《廣場》（一九九二）、《八廓南街一六號》（一九九六）。

4　《八廓南街一六號》（一九九六）：片長一百分鐘。西藏拉薩八廓南街十六號，是那條街上四個里鄰委員辦公室之一，專門宣導政令，並調節街坊居民的糾紛。這部影片以「真實電影」的手法，介紹了漢、藏雜處的拉薩生活面貌（來自《一九九八TIDF影展手冊》，頁二七）。

5　馮豔：一九六二年出生於天津，一九八八年赴日本京都大學修習經濟學。一九九四年開始以小型攝影機拍攝紀錄片，關注中國農村的貧困與教育。

6　《長江之夢》（一九九七）：片長八十五分鐘。三峽大壩的興建，將迫使近百萬的兩岸居民遷村。影片跟隨數個當地家庭，記錄他們面臨遷村命運，被迫離開祖居故土的故事（來自《一九九八TIDF影展手冊》，頁三〇）。

7　《回家》（一九九七）：片長三十六分鐘。影片記錄了三位來自四川的姊妹，在春節前自廣東東莞趕路回家的故事（來自《一九九八TIDF影展手冊》，頁三三）。

8　張以慶：一九六五年出生，曾擔任老師、工人和記者。主要作品有《舟舟的世界》（一九九七）。

9 《舟舟的世界》（一九九七）：片長五十三分鐘。舟舟是個患有智力障礙的孩子，他的父親是武漢交響樂團的一名樂手。特殊的環境使他對音樂有一種超常的敏感，因此他的世界並非封閉灰暗，而是交織著令人驚訝、感動的音符（來自《一九九八TIDF影展手冊》，頁三四）。

10 彭輝：一九六五年出生於四川，畢業於四川師範大學中文系，曾在北京廣播學院電視系進修，從事電視節目製作。主要作品有《空山》（一九九七）、《平衡》（一九九八）。

11 《空山》（一九九七）：片長四十二分鐘。空山位於大巴山脈上，因為長年缺水，山民世世代代靠雨水為生。貧瘠的山地使這裡長期陷入貧困中。宋雲國是一個被貧困閉上奮鬥之路的農民，他開始艱苦地尋找水源，並參加政府的引水工程（來自《一九九八TIDF影展手冊》，頁三四）。

12 林力涵：一九六八年出生於福建，一九八九年畢業於北京廣播學院電視編輯系。主要作品有《戲班》（一九九六）、《五鳳樓》（一九九七）。

13 《戲班》（一九九七）：片長三二分鐘。一九八〇年，在閩南人和客家人混居的附件南靖縣長教村，是個農民組成一個木偶戲班，在鄰近的村里紅極一時。然而，因為現代文化和市場經濟的衝擊，這個戲班被迫在一九九三年解散，戲班裡的十個人分道揚鑣，各自發展，而唯一堅持表演木偶戲的老魏必須面臨他演藝生涯中最清冷的冬天（來自《一九九八TIDF影展手冊》，頁三四）。

14 李纓：旅日華裔。一九六三年生，一九八四年從中山大學中文系畢業後進入中央電視臺任紀錄片編導。一九八九年到日本留學。一九九一年至一九九三年研究影像人類學，一九九三年受聘為日本書化廳化廳海外藝術家研修員，在日本與製片人張怡一起創立第一家在日華人的影視製作公司龍影。現為日本電影導演協會國際委員會委員（來自豆瓣主頁，取自：https://movie.douban.com/celebrity/1301482/）。

15 《二H》（一九九九）：片長一百二十分種。影片講述了一位曾是二十世紀前葉動盪的中國歷史上重要角色的老人馬晉三，在東京獨居的臨終生活，最後默默地死在了昏暗公寓中（來自《二〇〇〇TIDF影展手冊》，頁二八）。

16 《貢布的幸福生活》（一九九九）：片長八十四分鐘。講述了西藏一位普通的農夫貢布的生活（來自《二

○○○TIDF影展手冊》，頁四○）。

《王母鄭氏》（二○○○）：片長九十分鐘。一位湖南鄉下的七十歲時韓國婦女，在十七歲時被日軍強行帶離韓國的家鄉，送往中國戰場當慰安婦。多年之後，她雖然已經子孫滿堂，但最大的心願仍是在生命結束前回到故鄉，看看久違了的景物人事（來自《二○○○TIDF影展手冊》，頁四○）。

《記憶的小巷》（二○○○）：片長六十分鐘。童年時代居住在上海法租界的導演崔明慧，對於在四○年代由母親建造擁有的老家，一直無法忘懷，雖然後來因為經濟的因素，母親將房子抵讓給政府，但她發現房子仍舊歸屬於她母親名下。於是她透過祖屋的探訪，探討東西方價值觀與社會態度的差異（來自《二○○○TIDF影展手冊》，頁二七）。

《紙飛機的故事》（二○○一）：片長七十七分鐘。影片在一九九八到二○○○年間，記錄了一群年輕人在北京的故事。他們為了理想和自由離開家鄉，共同租了一間房子。面對社會價值觀的動盪與劇變，他們選擇用玩音樂、尋找愛情的方式過日子。帶著些許質疑與失落，持續對抗著。他們開始藥物上癮，生活也因此變得搖擺不定（來自《二○○二TIDF影展手冊》，頁二九）。

《過年》（二○○四）：片長五十五分鐘。「從有記憶開始，幾乎每個春節我都在這裡度過。每年的春節，從凌晨到中午，同樣的人像潮水般地來了又去，而他們卻像河流中的孤島，默默的矗立著，不見蒼老。」影片記錄了他們的故事，同時也是對導演自己的審視（來自《二○○四TIDF影展手冊》，頁三一）。

《片刻》（二○○四）：片長五十一分鐘。「在生活中，你會遇到許多難忘的瞬間或片刻，有一些是那個時刻的情景，那間在腦海裡不斷回現。我們可以在文字中描繪出來，電影或許幾乎可以再現他們，但都不會是那個時刻的情景，那個人、那個地方、那種氣息，這些都是無法復原的。於是，我試著紀錄並收集他們。」（來自《二○○四TIDF影展手冊》，頁三一）。

《三元里》（二○○三）：片長四十分鐘。本片是歐寧、曹斐應邀為第五十屆威尼斯藝術雙年展而創作的實驗紀錄片。它以「緣影會」名義製作，採取個人創作與群體協作相結合的製片方式，展開對廣州城市化進程和典型城中村個人、那個地方、那種氣息，

23 三元里的拍攝和研究。從三元里這個城中村開始對廣州進行切片研究，以城市漫步者的姿態，探討歷史之債、現代化與嶺南宗法聚落文化的衝突與調和、都市村莊的奇異建築和人文景觀，最後形成一部黑白影像詩篇（來自《二○○四TIDF影展手冊》，頁五五）。

24 《東》（二○○六）：片長五十四分鐘。畫家劉小東前往三峽地區創作油畫《溫床》，十二名三峽工程的拆遷工人成為他寫生的模特兒，奉節這座有兩千年歷史的城市因三峽工程的建設而即將消逝，畫家也在與模特的相處中被現實征服。《溫床》的第二部分則在曼谷進行，劉小東請來十二位熱帶女性為他們寫生。兩個城市都有河流經過，奔騰向前感悟不回頭（來自《二○○六TIDF影展手冊》，頁五○）。

25 《蒙娜麗莎》（二○○五）：片長一百一十分鐘。二十三歲的秀秀坐火車去探望坐監的養母，爭取讓養母返家探望臨終的老祖母。她在三歲時被人拐走，然而她在找到生母的同時，養父母也被送進監獄。秀秀的「妹妹」阿瓊決意要解開父母將秀秀帶回家，是出於好意的抱養還是拐賣的謎團。不過不論如何，一家人畢竟生活了二十多年，也就像是一家人一樣地共同感受生離死別（來自《二○○六TIDF影展手冊》，頁五一）。

26 《高三》（二○○六）：片長九十五分鐘。一群十七、八歲的客家少年面臨著十二年寒窗後的第一次人生抉擇。命運的骰子在落下之前，那些有用無用的知識，如何代替了自由的成長，虜獲了他們整整一年的青春時光（來自《二○○六TIDF影展手冊》，頁六一」）？

27 《紅跑道》（二○○八）：片長七十分鐘。與《翻滾吧，男孩》同樣有辛苦的淚水與可愛的孩童，這部記錄上海市盧灣區少年體育學校訓練幼兒體操選手的作品，卻不是中國大陸版的溫馨勵志片，而是讓人震驚且深思的傑作。在不忍卒睹的嚴厲、甚至粗暴的訓練過程裡，觀眾更可以看到大陸農村地區來的孩子，如何必須承擔大任夢想藉此改善家庭經濟、以及大陸以奧運奪金滿足其做為超級強國之慾望。這是另一個大陸社會「弒子」的故事（來自《二○○八TIDF影展手冊》，頁三四）。

《傘》（二○○七）：片長九十三分鐘。廣東中山，年輕人離鄉選擇了工廠，趕著來自世界各地的訂單；沿海地

31　　　30　　　29　　　28

區，有人賣掉土地開始和世界做生意；大學城裡，求學已不是上大學的首要目的，而參軍也能是改變命運的另一種方式；洛陽村落裡，老農仍固守著了無生機的土地。一九七〇年代以來，城市遽增的財富不斷切割人對土地的固守，年輕人將離開土地視為改變命運的第一步，甚至終極目標（來自《二〇〇八TIDF影展手冊》，頁九三）。

《秉愛》（二〇〇七）：時長一百一十四分鐘。長江三峽大壩的興建造成上百萬大陸家庭的遷徙，其中不乏世代務農，離不開土地的普世農家。秉愛是諸多平凡農婦中的一個。馮豔透過長年跟拍，記錄秉愛一家人的生活點滴和社區面對的巨變（來自《二〇〇八TIDF影展手冊》，頁一三〇）。

《空城一夢》（二〇〇八）：片長一百七十五分鐘。一位老人在臨終關懷醫院的病床上，講述他的人生、家人，講述衰老帶來的尷尬與無奈。不知不覺，這些講述中記憶與夢境，真實境遇和囈語之間的界線越來越模糊，老人好像漸漸遠離我們，回到自己內心深處或為我們所陌生的另外的時空。讓他不能平靜入眠的，只是死神的陰影嗎？他是誰？他曾怎樣活過？影片結尾，有一扇小窗推開，我們遠望見老人漫長人生的模糊軌跡。但落幕時候已到，只是一個孤獨的人的一場夢（來自《二〇〇八TIDF影展手冊》，頁一三三）。

《烏托邦》（二〇〇八）：片長一百六十四分鐘。在吉林省吉林市的市郊，有一個叫青山鄉的地方，這裡遠離城市，衛生條件有限，幾十年前周邊村民生活使用的都是當地的地表水，由於水質的問題，很多人得了「克山」病，病人的後代出現智能障礙的情況非常多。一九八六年，當地政府和衛生部門組織了一個「青山聯合扶貧社」，將這些人集中起來共同生活。今天這裡已經是個集體農場，生活在這裡的已經不完全是智障者，還有聾啞人、精神分裂症患者，以及農村中無法獨立生存的農民，共計四十人。由於當地經濟條件不好，每年政府給的撥款遠不夠這些人生活所用，於是他們自食其力，共同勞動，也共同分享勞動成果，過著近乎「烏托邦」式的生活（來自《二〇〇八TIDF影展手冊》，頁一三八）。

《靖國神社》（二〇〇七）：片場一百二十三分鐘。李纓再次挑戰禁忌，《靖國神社》延續他一貫的冷靜手法，從碩果僅存的鑄造靖國刀的藝匠，到神社前立場各異的右翼和抗議分子，甚至還有臺灣的原住民還我祖靈運動份子（來自《二〇〇八TIDF影展手冊》，頁一三九）。

32 《罪與罰》（二〇〇七）：片長一百二十三分鐘。在大陸北方一個小鎮的派出所裡，導演拍攝了警察和幾個被捕者的故事（來自《二〇〇八TIDF影展手冊》，頁一五四）。

33 《小李子》（二〇〇八）：片長九十四分鐘。長白山深處，獵人、女人、流浪漢，組成一個家庭。山裡只有這戶人家，冬天狩獵，夏天放羊。國家在山下修建水庫，要求他們搬遷。獵人因盜獵被官方追查，搜走所捕獲的獵物。獵人逃到一個誰也不知道的地方，女人毀了娘家（來自《二〇〇八TIDF影展手冊》，頁一五五）。

34 《龍哥》（二〇〇八）：片長一百〇四分鐘。影片記錄了導演周浩和一名吸毒的被拍攝對象之間的故事，討論紀錄片的製作者和被拍攝者之間的關係（來自《二〇〇八TIDF影展手冊》，頁一五六）。

35 《毒症》（二〇〇九）：片長八十八分鐘。中緬邊境是全世界毒品往來最頻繁的疆界之一，曼海邊防檢查哨每天要負擔四百輛汽車、三千人次的搜身任務。王葆春用了三年的時間，捕捉到大陸境內最「常見」的異常狀態（來自《二〇一〇TIDF影展手冊》，頁五八）。

36 《折騰》（二〇一〇）：片長一百二十五分鐘。在媒體強勢放送上海世博會的影響下，二〇〇八年熱鬧滾滾的北京奧運彷彿已經是上一世紀的事了。為什麼現代人的記憶，對世界的看法，會如同一張魔術白紙，可任由「當局」塗擦、銷毀或創造而不留下任何痕跡呢？《折騰》帶我們經歷了一場媒體創造的中國式民族主義精神躁鬱症（來自《二〇一〇TIDF影展手冊》，頁五九）。

37 《歸途列車》（二〇〇九）：片長八十五分鐘。「中國有一億人離鄉為了工作，只在過年時返鄉。這成了世上最大的人口移動潮。」這是《歸途列車》的引子，廣大的人群擁擠在車站裡，歸鄉路迢迢。本片追蹤著由四川到廣州打工的一對夫婦，呈現中國民工離鄉背井賺錢的處境與心情，並點出子女隔代教養的問題。第一次擔任導演的范立欣完成了這部難度極高、張力極強的中國〔大陸〕底層人物紀錄片（來自《二〇一〇TIDF影展手冊》，頁六九）。

38 《上訪》（二〇〇九）：片長三百分鐘。上訪是中國大陸特有的政治表達形式。這部片描述到北京的請願者，抱著希望來到北京，最終的命運卻常是流落到破舊的棚區，做無止境的等待，並且逐漸和故鄉裡的家人及朋友失去聯

絡，陷入奇異又令人恐懼的境地。這部紀錄片前後拍攝時間跨度長達十二年，累積拍攝素材大約四百個小時，花了兩年時間剪輯（來自《二〇一〇TIDF影展手冊》，頁七〇）。

《百年中國（第二集）》（二〇〇〇）：片長六十五分鐘。

《中國抗日戰爭紀實：盧溝橋事變與全民抗戰》（一九九六）：片長二十六分鐘。

草場地工作站成立於二〇〇五年，位於北京，是獨立藝術發展環境建設的嘗試，也是扶持和支持年輕紀錄片工作者的場所。二〇〇五年的「村民影像計畫」讓農民學會了如何用拍攝紀錄片發聲（來自《二〇一〇TIDF影展手冊》，頁九四）。

《我的村子二〇〇七》（二〇〇八）：片長七十分鐘。導演自述：「從前的我只是一個種地養孩子的工具，現在我學會了使用DV拍片，用電腦剪片，上網收發郵件。限於本身的條件，我只能拍一點村子和我周圍的人，拍一點村民們的衣食住行、喜怒哀樂、生者病死。我鏡頭下的小人物生活在社會的最底層，可他們卻是社會的根基，我也是他們其中的一員，拍我的村子我得心應手，沒有障礙。」（來自《二〇一〇TIDF影展手冊》，頁九四）

《我的村子二〇〇七》（二〇〇八）：片長八十分鐘。導演自述：「村裡流經的河被上游的煤礦嚴重污染了，不說飲水，就連洗過的衣服穿到身上都長瘡，在村民要求和電視臺的促合下，我開始參與拍攝，以便向上級和有關部門反映。拍攝後，書記勸我家醜不可外揚，辦企業不可能沒有負面影響；我是一個年邁六旬的村民，有生之年能為村民說幾句話，幫助解決點什麼，體現人生價值，就是我最大的樂趣。」（來自《二〇一〇TIDF影展手冊》，頁九四）

《亮出你的傢伙》（二〇一〇）：片長一百七十一分鐘。「是側拍，也是創作，影片素材來自於二〇〇五年至二〇〇九年發生的村民影像計畫，記錄著吳文光和村民之間，關係的開始與之後的變化延伸。這部影片關心的不是計畫的功過得失，而是和這些素不相識的農民如何綑綁在一起，如何糾纏著滾動下去，人與人的具體相處和關係，又如何在這個計畫的背後展開？」（來自《二〇一〇TIDF影展手冊》，頁九五）

《飢餓的村子》（二〇一〇）：導演自述：「我是農村出生長大的孩子。從二〇〇八年開始，我在記錄自己的家庭，之後又慢慢走進自己的村子，從依靠拐杖慢慢挪動，到癱瘓，只能依賴別人才能生活，全片由老人構成。一個年近八十歲的老人，在她生命中的最後兩年，這就是我的奶奶。還有村裡的其他老人，他們的日常生活以及他們五〇年前的飢餓經歷回憶。」（來自《二〇一〇TIDF影展手冊》，頁九五）

《自畫像和三個女人》（二〇一〇）：導演自述：「我今年二十三歲，這是每個女人懷夢的年齡。女孩在孕育自己夢想的同時又要背負著另外兩個女人的願望。作為婚姻犧牲品的外婆把追求美好婚姻的願望傳遞給了母親，而母親再次犧牲後又把同樣的願望傳遞給我。婚姻成為女人的夢想，同時也是夢想的殺手。」（來自《二〇一〇TIDF影展手冊》，頁九五）

《孤城》（二〇一二）：片長二七分鐘。玉門是誕生新中國第一個油田的地方，這裡養育和繁衍了中國〔大陸〕現代工業，曾經激盪著整個民族的光榮與夢想。五十多年前，玉門依油建市，鼎盛時期人口達到十三萬，半個世紀過去，石油資源枯竭，政府和油田基地相繼搬離，九萬多居民棄城外遷，留在城裡的大多是老人。影片探討中國〔大陸〕資源枯竭城市凸顯的社會問題，鏡頭對準了普通市民、敲磚人、牧羊人、守樓人等，關注微末生命的生存和尊嚴，辛酸和無力。（來自《二〇一二TIDF影展手冊》，頁三八）。

《阿仆大的守候》（二〇一〇）：片長一百四十五分鐘。阿仆大已近中年，可他的心還像個孩子，父親十分憐愛這個先天有些智力障礙的兒子。父子二人相依為命。夏天悄悄來臨，果園裡的蘋果漸漸成熟，阿仆大象往常一樣看守著父親的果園。不祥的烏鴉突然出現在果園的上空，兒子開始不安。他穿過蒼翠的松樹林回到山下家中，此時父親已經臥床不起，生命的油燈正緩緩熄滅（來自《二〇一二TIDF影展手冊》，頁三七）。

《對看》（二〇一〇）：片長十六分鐘。影片以直接的影像對比，呈現兩群在物質條件上相距甚遠的孩子，反映中國〔大陸〕快速的經濟發展背後面臨的嚴峻貧富差距。它將兩種生活並置在觀者面前，給予兩種生活同等的觀察視角，這是中國〔大陸〕當下的一種現實，影片的結尾處，兩群孩子互相透過螢幕相識，他們如何認識與看待對方（來自《二〇一二TIDF影展手冊》，頁三七）？

50

《最後的春光》（二〇一一）：片長一百十八分鐘。中國〔大陸〕西南一個有兩千年歷史的安靜小城鎮裡，一條名為西街的街道貫穿過去的老街坊，住著蔣老太太一家人，余迅帶著攝影機進入這個尋常家庭，紀錄了他們的生活。老婆婆經常坐在家門口，抱怨著家境的困厄，也抱怨子孫不孝，而她的兒孫忍受著指點，也各自有著煩惱。導演紀錄了時喜時悲、有時帶點荒謬感的生活的同時，也呈現了中國人的生命觀與家庭觀（來自《二〇一二TIDF影展手冊》，頁三九）。

51

《雨果的假期》（二〇一一）：片長五十五分鐘。來自蒙古的雨果，很小的時候失去爸爸，他的媽媽柳霞因為酗酒，無力撫養孩子，在社會資助下，將雨果送到了無錫免費接受教育。柳霞終日苦悶，馴鹿和酒成了她思念孩子的寄託。一個冬日假期，雨果回到家鄉，此時他已不再是當初離家的那個孩子，而是一個十三歲的少年了，面對酗酒的媽媽，詩意的舅舅，純淨的族人，熟悉又陌生的森林，在城市裡長大的雨果有些不知所措（來自《二〇一二TIDF影展手冊》，頁三九）。

52

《童話》（二〇〇七）：片長一百五十三分鐘。

53

《四八五一》（二〇〇九）：片長八十七分鐘。

54

《老媽蹄花》（二〇〇九）：片長七十八分鐘。

55

《美好生活》（二〇一〇）：片長四十八分鐘。

56

《一個孤僻的人》（二〇一〇）：片長一百二十七分鐘。

57

《深表遺憾》（二〇一二）：片長五十四分鐘。

# 附錄 II：二〇一三—二〇一八年臺灣國際紀錄片影展中的大陸獨立紀錄片片單

| 年分 | 屆數 | 導演 | 紀錄片 | 入圍情況 | 獲獎情況 |
|---|---|---|---|---|---|
| 二〇一四 | 第九屆 | 胡杰 | 星火 | 入選「亞洲視野競賽單元」、「華人紀錄片獎」競賽單元、「敬！CHINA獨立紀錄片焦點」單元 | 獲得「亞洲視野競賽單元」優等獎、「華人紀錄片獎」評審團特別獎 |
| 二〇一四 | 第九屆 | 林偉欣 | 午朝門 | 入選「亞洲視野競賽單元」、「作者觀點獎」競賽單元、「敬！CHINA獨立紀錄片焦點」單元 | |
| 二〇一四 | 第九屆 | 黃香、史杰鵬、徐若濤 | 玉門 | 入選「亞洲視野競賽單元」、「敬！CHINA獨立紀錄片焦點」單元 | |
| 二〇一四 | 第九屆 | 黃文海 | 夢遊 | 入選「亞洲視野競賽單元」、「華人紀錄片焦點」單元 | 獲得「亞洲視野競賽單元」首獎、「華人紀錄片獎」首獎 |
| 二〇一四 | 第九屆 | 于廣義 | 木幫 | 入選「敬！CHINA獨立紀錄片焦點」單元 | |

| 年分 | 屆數 | 導演 | 紀錄片 | 入圍情況 | 獲獎情況 |
|---|---|---|---|---|---|
| 二〇一四 | 第九屆 | 林鑫 | 三里洞 | 入選「敬！CHINA獨立紀錄片焦點」單元 | |
| 二〇一四 | 第九屆 | 張珂 | 青春墓園 | 入選「敬！CHINA獨立紀錄片焦點」單元 | |
| 二〇一四 | 第九屆 | 李文 | 怨恨 | 入選「敬！CHINA獨立紀錄片焦點」單元 | |
| 二〇一四 | 第九屆 | 白補旦 | 紅色聖境 | 入選「敬！CHINA獨立紀錄片焦點」單元 | |
| 二〇一四 | 第九屆 | 朱宜 | 飯碗 | 入選「敬！CHINA獨立紀錄片焦點」單元 | |
| 二〇一四 | 第九屆 | 邱炯炯 | 神衍像 | 入選「敬！CHINA獨立紀錄片焦點」單元 | |
| 二〇一四 | 第九屆 | 毛晨雨 | 姑奶奶 | 入選「敬！CHINA獨立紀錄片焦點」單元 | |
| 二〇一四 | 第九屆 | 李凝 | 膠帶 | 入選「敬！CHINA獨立紀錄片焦點」單元 | |
| 二〇一四 | 第九屆 | 趙亮 | 上訪 | 入選「敬！CHINA獨立紀錄片焦點」單元 | |
| 二〇一四 | 第九屆 | 馬莉 | 京生 | 入選「敬！CHINA獨立紀錄片焦點」單元 | |
| 二〇一四 | 第九屆 | 季丹 | 危巢 | 入選「敬！CHINA獨立紀錄片焦點」單元 | |
| 二〇一四 | 第九屆 | 鄒雪平 | 吃飽的村子 | 入選「敬！CHINA獨立紀錄片焦點」單元 | |
| 二〇一四 | 第九屆 | 顧桃 | 狂達罕 | 入選「敬！CHINA獨立紀錄片焦點」單元 | |
| 二〇一四 | 第九屆 | 鄒雪平 | 孩子的村子 | 入選「敬！CHINA獨立紀錄片焦點」單元 | |
| 二〇一四 | 第九屆 | 沈潔 | 二 | 入選「敬！CHINA獨立紀錄片焦點」單元 | |
| 二〇一六 | 第十屆 | 李維 | 飛地 | 入選「亞洲視野競賽單元」、「華人紀錄片獎競賽單元」、「青少年評審團獎競賽單元」、「作者觀點獎競賽單元」、「敬！華語獨立紀錄片」特別單元 | |

| 年分 | 屆數 | 導演 | 紀錄片 | 入圍情況 | 獲獎情況 |
|---|---|---|---|---|---|
| 二〇一六 | 第十屆 | 張贊波 | 大路朝天 | 入選「亞洲視野競賽單元」、「華人紀錄片獎競賽單元」、「敬！華語獨立紀錄片」特別單元 | 獲得「華人紀錄片獎首獎」 |
| 二〇一六 | 第十屆 | 顧桃 | 額日登的遠行 | 入選「亞洲視野競賽單元」、「華人紀錄片獎競賽單元」、「敬！華語獨立紀錄片」特別單元 |  |
| 二〇一六 | 第十屆 | 吳文光 | 治療 | 在「『我』的行動：民間記憶計畫」單元播映 |  |
| 二〇一六 | 第十屆 | 吳文光 | 調查父親 | 在「『我』的行動：民間記憶計畫」單元播映 |  |
| 二〇一六 | 第十屆 | 鄒雪平 | 垃圾的村子 | 在「『我』的行動：民間記憶計畫」單元播映 |  |
| 二〇一六 | 第十屆 | 鄒雪平 | 傻子的村子 | 在「『我』的行動：民間記憶計畫」單元播映 |  |
| 二〇一六 | 第十屆 | 章夢奇 | 自畫像：47公里 | 在「『我』的行動：民間記憶計畫」單元播映 |  |
| 二〇一六 | 第十屆 | 章夢奇 | 自畫像：47公里 | 在「『我』的行動：民間記憶計畫」單元播映 |  |
| 二〇一六 | 第十屆 | 賈之坦 | 一打三反在白雲之死 | 在「『我』的行動：民間記憶計畫」單元播映 |  |
| 二〇一六 | 第十屆 | 賈之坦 | 我要當人民代表 | 在「『我』的行動：民間記憶計畫」單元播映 |  |
| 二〇一六 | 第十屆 | 王海安 | 進攻張高村 | 在「『我』的行動：民間記憶計畫」單元播映 |  |

| 年分 | 屆數 | 導演 | 紀錄片 | 入圍情況 | 獲獎情況 |
|---|---|---|---|---|---|
| 二〇一六 | 第十屆 | 李新民 | 花木林小強、啊小強 | 在「我」的行動：民間記憶計畫」單元播映 | |
| 二〇一六 | 第十屆 | 胡濤 | 古精 | 在「我」的行動：民間記憶計畫」單元播映 | |
| 二〇一六 | 第十屆 | 張萍 | 冬天回家 | 在「我」的行動：民間記憶計畫」單元播映 | |
| 二〇一六 | 第十屆 | 趙亮 | 悲兮魔獸 | 入選「敬！華語獨立紀錄片」特別單元 | |
| 二〇一六 | 第十屆 | 周浩 | 大同 | 入選「敬！華語獨立紀錄片」特別單元 | |
| 二〇一六 | 第十屆 | 崔誼 | 影 | 入選「敬！華語獨立紀錄片」特別單元 | |
| 二〇一六 | 第十屆 | 叢峰 | 有毛的房間 | 入選「敬！華語獨立紀錄片」特別單元 | |
| 二〇一六 | 第十屆 | 姜紀杰 | 二十四 | 入選「敬！華語獨立紀錄片」特別單元 | |
| 二〇一六 | 第十屆 | 王我 | 沒有電影的電影節 | 入選「敬！華語獨立紀錄片」特別單元 | |
| 二〇一八 | 第十一屆 | 沙青 | 獨自存在 | 入選「亞洲視野競賽單元」 | 獲得「亞洲視野競賽」優等獎 |
| 二〇一八 | 第十一屆 | 蕭瀟 | 團魚岩 | 入選「亞洲視野競賽單元」 | |
| 二〇一八 | 第十一屆 | 魏曉波 | 生活而已3 | 入選「華人紀錄片獎」片」單元 | |
| 二〇一八 | 第十一屆 | 胡三壽 | 偷蠶子 | 入選「華人紀錄片獎」、「敬！華語獨立紀錄片」單元 | |
| 二〇一八 | 第十一屆 | 徐若濤 | 表現主義 | 入選「華人紀錄片獎」、「敬！華語獨立紀錄片」單元 | |

| 年分 | 屆數 | 導演 | 紀錄片 | 入圍情況 | 獲獎情況 |
|---|---|---|---|---|---|
| 二〇一八 | 第十一屆 | 李紅旗 | 神經二 | 入選「華人紀錄片獎」、「敬！華語獨立紀錄片」單元 | |
| 二〇一八 | 第十一屆 | 晉江 | 上阿甲 | 入選「華人紀錄片獎」、「敬！華語獨立紀錄片」單元 | |

# 附錄III：二〇一三—二〇一八年《紀錄觀點》、《公視主題之夜》播出的大陸獨立紀錄片

（整理自公視官網）

| 播出年分 | 播出日期 | 集數 | 導演 | 片名 | 時長 | 製作時間 |
|---|---|---|---|---|---|---|
| 二〇一八 | 二〇一八年十一月二十九日 | 紀錄觀點五百七十六集 | 榮光榮 | 孩子不懼怕死亡，但是害怕魔鬼 | 八十五 | 二〇一七 |
| 二〇一八 | 二〇一八年五月三日 | 紀錄觀點五百四十八集 | 蕭瀟 | 團魚岩 | 一百 | 二〇一七 |
| 二〇一八 | 二〇一八年四月二十六日 | 紀錄觀點五百四十七集 | 魏曉波 | 生活而已3 | 九十一 | 二〇一七 |
| 二〇一八 | 二〇一八年四月十九日 | 紀錄觀點五百四十六集 | 晉江 | 上阿甲 | 九十九 | 二〇一七 |
| 二〇一八 | 二〇一八年三月八日 | 紀錄觀點五百四十集 | 王男袱 | 流氓燕 | 八十四 | 二〇一六 |
| 二〇一八 | 二〇一八年二月八日 | 紀錄觀點五百三十八集 | 潘志琪 | 二十四號大街 | 六十 | 二〇一七 |
| 二〇一七 | 二〇一七年十二月一日 | 公視主題之夜二〇八集 | 周浩 | 大同 | 一百二十 | 二〇一五 |
| 二〇一七 | 二〇一七年六月十五日 | 紀錄觀點五百〇七集 | 張贊波 | 天降 | 一百四十五 | 二〇一六 |

| 播出年分 | 播出日期 | 集數 | 導演 | 片名 | 時長 | 製作時間 |
|---|---|---|---|---|---|---|
| 二〇一七 | 二〇一七年五月十八日 | 紀錄觀點五百〇三集 | 杜海濱 | 少年小趙 | 一百〇五 | 二〇一五 |
| 二〇一七 | 二〇一七年三月十六日 | 紀錄觀點四百九十四集 | 周浩 | 棉花 | 八十三 | 二〇一四 |
| 二〇一六 | 二〇一六年十二月一日 | 公視主題之夜二百〇八集 | 周浩 | 大同 | 一百一十 | 二〇一五 |
| 二〇一五 | 二〇一五年二月二十七日 | 公視主題之夜一百四十二集 | 周浩 | 差館 | 一百四十二 | 二〇一一 |
| 二〇一五 | 二〇一五年一月十三日 | 紀錄觀點四百四十二集 | 周浩 | 書記 | 八十五 | 二〇〇九 |
| 二〇一四 | 二〇一四年十二月三十日 | 公視主題之夜一百三十五集 | 王文明 | 風沙線上 | 五十四 | 二〇一三 |
| 二〇一四 | 二〇一四年十月七日 | 紀錄觀點四百二十集 | 鄒雪平 | 孩子的村子 | 八十八 | 二〇一二 |
| 二〇一四 | 二〇一四年九月三十 | 紀錄觀點四百一十九集 | 林偉欣 | 午朝門 | 九十二 | 二〇一三 |
| 二〇一四 | 二〇一四年九月二十三日 | 紀錄觀點四百一十八集 | 戴家馨 | 議論芬芬 | 二十九 | 二〇一三 |
| 二〇一四 | 二〇一四年九月二十三日 | 紀錄觀點四百一十八集 | 朱日坤 | 查房 | 二十九 | 二〇一三 |
| 二〇一四 | 二〇一四年八月十九日 | 紀錄觀點四百一十三集 | 周浩 | 差館 | 一百四十二 | 二〇一一 |
| 二〇一四 | 二〇一四年五月二日 | 公視主題之夜一百一十二集 | 許慧晶 | 媽媽的村莊 | 六十八 | 二〇一三 |
| 二〇一三 | 二〇一三年十一月二十六日 | 公視主題之夜三百九十集 | 李斌 | 遠去的家園 | 五十二 | 二〇一三 |
| 二〇一三 | 二〇一三年二月五日 | 紀錄觀點三百七十一集 | 范立欣 | 歸途列車 | 八十七 | 二〇〇九 |
| 二〇一三 | 二〇一三年一月二十五日 | 公視主題之夜六十集 | 范儉 | 活著 | 七十九 | 二〇一一 |

# 後記

出書的火花誕生得很突然。這原是我在臺大新聞所受照真老師指導所完成的碩士論文，曾在中華傳播學會中發表。在茂桂老師的《全球化與教育專題》課上，我把這個題目告訴了他，也在他的課上汲取了許多養分。他鼓勵我將這個題目作為碩士論文繼續寫下去。在論文口試時，他也有問我，是否考慮出版成書。

當我第一時間有這個想法，我就告訴力昕並邀請他寫作書序。他在碩論寫作期間，曾給予我莫大的幫助，並且是論文的口試委員。關於書序寫作，他爽快地答應。這給我更大的決心準備出版，和更多的壓力去修改書稿。

我也要感謝新聞所學姐翁嬿婷的分享。她在二〇一五年完成的碩論《探析當代中國獨立紀錄片現況（2000—2015）》，非常精彩地繪製了中國大陸當代紀錄片的發展圖景。惜乎鄰近畢業與轉換跑道，最終沒有出版成書。在花東縱谷的雲霧中，她和我分享了這件憾事，讓人惋惜。

畢業後，常有學弟妹來信討教碩論寫作經驗。令我驚訝的是，當我說或許你們可以看看我的碩論，了解我的彎路和經驗時，他們說早已經在與學長姐的討論中有所聽聞，並從新聞所的書櫃中找來

翻閱。我想其中，好友元元或許做了不少推薦工作。他是極棒的讀者，給了我許多積極反饋，並告訴我他在閱讀中數次「感動」。

照真老師曾告誡：「文字比人要活得長久」。於是，儘管受到這麼多的「鼓勵」，我仍然對於出版十分敬畏。懷著這樣的心情，我在二○二○年夏天再度約訪、寫作、補足、修改，並將書稿一遍一遍地寄給海內外的讀者檢驗。謝謝這些「讀者」，他們給予了許多鼓勵，也提出了不少問題。

當我於二○二一年秋天在美國訪學時，一位好友看到書稿的第一反應，是問我今年已經是二○二一年了，為什麼書名裡只寫到二○一八年。我一時語塞。原因有兩方面。其一自然是因為隨著情勢變化，兩岸的文化交流早已今時不同往日。若要再繪二○一八年後的當下面貌，恐怕已非我力所能及。

另一方面，我也實在不好意思點明，這其中關於出版與否，內心所經歷的掙扎與徘徊。

我感謝這些給我勇氣的師友。雖然有些問題我仍因能力有限而無法解決，也深知這本書在理論、方法、材料上遠沒有達到令人滿意的地步。最終付梓，實在是希望不再拖延下去——比起讓這些記錄消逝，似乎沒有什麼更讓人遺憾。

我也想趁此機會謝謝紅梅。我與臺大的緣分有許多，其中一份或許是某次在她家聊天時，她提到CNEX的故事，給我種下了種子。她是踏實的人，對紀錄片有信念，我希望這本書能帶給她快樂。

除了紅梅之外，樂群、思瑩、寧馨等師友，都在訪問過程中給予許多幫助。小雨、瑞福等好友，給予了許多的支持與陪伴。

最後但也是最重要的，我希望感謝書中所有的受訪者。他們既給予我幫他們講出故事的信任，同

時也給我出版成書的勇氣。他們都是紀錄片工作者，所以天生一副「講故事」的好手藝。謝謝他們將這些「好故事」分享予我，並且允許我將這些「故事」告訴更多的人。

謝謝父母、姐姐多年的寬容與支持。謝謝我的家鄉台州。謝謝我愛的人。是為出版之記。

國家圖書館出版品預行編目

跨越峽谷：中國大陸獨立紀錄片的在臺連結
(2013-2018) / 王達著. -- 臺北市：致出版,
2022.02
　　面；　公分
　　ISBN 978-986-5573-30-0(平裝)

1. 紀錄片 2. 中國

987.81　　　　　　　　　　110019680

# 跨越峽谷：

中國大陸獨立紀錄片的在臺連結（2013—2018）

作　　者／王　達
出版策劃／致出版
製作銷售／秀威資訊科技股份有限公司
　　　　　114 台北市內湖區瑞光路76巷69號2樓
　　　　　電話：+886-2-2796-3638
　　　　　傳真：+886-2-2796-1377

網路訂購／秀威書店：https://store.showwe.tw
　　　　　博客來網路書店：https://www.books.com.tw
　　　　　三民網路書店：https://www.m.sanmin.com.tw
　　　　　讀冊生活：https://www.taaze.tw

出版日期／2022年2月　　定價／350元

致 出 版　　　　　　　　向出版者致敬